U0058062

戲劇教學 >>>>>>>>>

桃樂絲・希斯考特的「專家外衣」教育模式

桃樂絲・希斯考特　著
蓋文・保頓

鄭黛瓊　譯
鄭黛君

Drama for Learning

Dorothy Heathcote's Mantle of the Expert Approach to Education

- Dorothy Heathcote
- Gavin Bolton

作者簡介

　　桃樂絲‧希斯考特（Dorothy Heathcote）在布萊德福（Bradford）北方劇場學校（the Northern Theatre School）習得劇場知識，師事 Esme Church 與 Rudolph Laban，在從事自由業的身分數年後，她於德蘭大學（University of Durham）任教。之後，執教於新堡大學（Newcastle-upon-Tyne），歷四十六年之久，主要在「透過戲劇教育」（Education Through Drama）教授碩士班或學位階段的高級班課程，這段時間，她大部分時間在出國講學，主要國家在於美國和加拿大。現已退休，在戲劇教學上，仍講學、創新不輟。

　　蓋文‧保頓（Gavin Bolton）畢業於雪芙得大學（Sheffield University），他曾經有十三年間教授各種學生，從國小、國中到視障、聽障的學生。一九五八年蓋文變成國中學校的代表，一九六一年他坐上了德蘭教育局戲劇顧問的位子，一九六四年開始於德蘭大學任教，一直到一九八九年退休。他之後擔任英屬哥倫比亞省的維多利亞大學（Victoria University）助理教授，以及紐約大學（NYU）、伯明罕中央英格蘭大學（UCE）的訪問教授，戲劇教育研究著作相當豐盛，其專書《*Acting in Classroom Drama*》是唯一詳述英國戲劇教育史的重要典籍。

譯者簡介

鄭黛瓊，國內資深戲劇教育專家，九年一貫藝術與人文領域課程綱要起草人之一。目前為經國管理暨健康學院副教授，並於國立政治大學、國立台灣師範大學、國立台北教育大學、台北市立教育大學兼任。著作有：《從節慶看教育劇場與社區文化互動──以「草鞋祭」為例》、《藝術教育教師手冊國小戲劇篇》、《藝術教育教師手冊幼兒戲劇篇》、《中國戲劇之淨腳研究》，譯有：《戲劇教學》。聯絡信箱：tach35@ms41.hinet.net

鄭黛君，筆名舟子，旅居加拿大溫哥華。建築背景，後投身文字創作，現為自由作家。詩及散文等作品曾在海外日報刊登，出版作品有旅遊文學著作《希臘風》（中國天津百花文藝出版社），頗獲好評。目前甫完成生態寓言故事：《一株浮木──小青漂流記》，正尋找合作的出版夥伴。

序言

　　桃樂絲・希斯考特和蓋文・保頓都是創新且具影響力的教育家，他們共同在此書中分享、闡明及延伸他們所理解的一個明確且充滿活力的學習模式。雖然這兩位作者同時以他們在戲劇教育界的貢獻而著名，然而在這本書裡描述的教學方法，和所牽涉到的層面，遠超過專門研究戲劇教育的老師們所關心的範疇。希斯考特女士及保頓先生共同提出一個有目的的、對話體的、解放的以及隱喻的課程模式。學生們穿著專家的外衣以及所附帶的責任，是處於一個專注的活躍狀態，來處理一系列的企劃案和行動的計畫。他們開始產生他們自己的認知，且最值得注意的是，這個知識總是深植在一個富有創造力的環境背景當中。專家的外衣在根本上是針對整體課程，並且與著重在活動式學習及全語言的當代趨勢產生共鳴。它是一個真正地統整教學的珍貴例子。

　　在致力於課程的主題及材料上，發展這高度清晰的研究，桃樂絲・希斯考特提出一個矛盾的情境。這教學是真實的，然而它卻是透過「這個大假象」達成它的真實性，因為它是在一個有力的想像背景中運作，透過這內在戲劇性的時間、空間、角色、及情境的規則來創造。這「前後情境關聯化」（contextualization）正是影響它效果的關鍵。從一個情況的內部來思考，立刻推動了不同角度的思考。研究報告已有力地指出：孩童對於特殊知性任務的表現能力，其決定因素在於將這任務植入其中的前後情境背景。在專家的外衣教學中，問題及挑戰是從一個被賦予動機，且可被理解的情境（context，上下文）中發生。想像力對於這種思考方式並不是一個隨意且額外的選擇，但對於工作中所產生的象徵及傳訊的任務卻十分重要。正是這想像力，才能允許老師及學

生們一起來設計行動的替代模式、替代方案及解決辦法，而想像
力正是這複合式教學的中心。

　　雖然專家外衣不強調它戲劇性的根本，但它的目的與任何一
個有效的戲劇效果是相同的。它在認知及情感上激發學生們，並
要求他們不僅僅是重演及重複他們既有的理解，而且要重新看這
世界。每一件在前後關聯工作中所發生的事，均被提升為重要地
位。這重要性是透過情境、角色及任務來達成，首先是透過語
言，這語言最初是由老師來作模範，但是漸漸地由學生們宣稱是
他們自己的。「語言」不僅僅包括討論，還包括了寫作語言、閱
讀，以及對各種標示系統（sign system）的詮釋。這裡有一個觀
眾的成長意識，同時存在於工作中並透過廣泛的公眾，使學生們
變得有責任。角色扮演（role play）對這種必需的參與並不是個
合適的詞。學生們在從事的事業中逐漸增加說服力、複合性及真
實性，來進駐他們的專家角色。在他們承擔的任務及面對的挑戰
中，當他們經驗到他們的身分及能力均擴大了，他們發展成他們
的角色將是遠超過功能性的。

　　對這類教學在社會層面的重要性，不應該被忽略。最有效的
學習是發生在一個互相支持和合作的團體之中。在此，學生們以
一種團隊組合在合作的環境中工作，並在真實世界中面對預期中
的挑戰。每個人的成就水準被提升，代替了無意義的競爭。專家
外衣透過一個關係的模式及一個任務的網絡系統，來設立一個輔
助的、詮釋的及熟思的團體，這一切都被植入在一個具有彈性的
環境背景中。學生們被要求提出問題、協商、妥協、負起責任、
互助及合作，這一切都是在超過他們自己以外的服務性工作。他
們投入在完成任務上的精力，多於在這些互動關係上；而他們發
展出對自己的知識及能力的覺察。他們活躍在這學習過程中，不
僅是在認知上，也是在社交及親近美學上。他們以被要求從事的

各種任務中所做的反應，來表達他們的理解程度，並且從背景的內在與外在，來反映他們的認知。

正如 Freire 所顯示的，學習者因認知到他們是學習者的身分，而被激發和授權。在專家的外衣中，學習的責任被分擔到小組和老師之間。老師也承認自己是這學習團體的成員之一，他／她的投入及勇氣、技巧及善解人意，是向前驅動這經驗的要素。老師的基本功能是持續這個學習經驗，並且在其中支持與挑戰學生們。當老師們以此模式工作，他們將開始理解到更多有關他們的學習過程；結果是他們對於學生們的學習方法，可能變得更加敏銳及有見識。所有成功的學習經驗倚賴於學習者的能力，將有關的背景及資訊集中在問題上，並且因為對抗及解決問題而累積更進一步的經驗。在專家的外衣中，學生們的主要知識及經驗是被確認的，而他們的參考架構也被擴大了。

這個模式挑戰了有關教學本質的一些基本概念。許多教育家認知到我們現今教育模式的瑕疵——除去前後關係化的「技巧」及能力的現象增加、對評量的執迷、對挑戰的缺乏、對教學傳遞模式的信賴——這些實務已明顯地失敗，甚至學生自己在這些實踐中同意這些論調。相反地，希斯考特和保頓提供了這假設，認為教育可以突破目前這事先包裝好的、可接受份量的、片段的、以及高度任意使用的事實，而學生們對知識的真實胃口往往被這些事實給鎮壓了。在此（指在專家外衣教學中），學生們被授權，不是被給與偽造的「自由」，而是藉著鼓勵他們使其接受約束，在此範圍之中，他們將努力來面對挑戰，並且從一增強了權力及知識的位置上做決定。從老師提供的這個堅固基礎上，學生們逐漸地開始掌控想像的背景，這控制權是從他們所幫忙創造出的關係背景中贏得的。他們變成專家——學習中的專家。

保頓和希斯考特有許多共同的地方，雖然他們的背景非常不

同。希斯考特十四歲時離開學校,而無任何正式的資格證明。在第二次世界大戰時在一家製造廠工作,之後她被訓練成一個演員。她的思想形成歸功於她對歷史、詩、聖經,及莎士比亞的熱愛。保頓對戲劇教育過程之清晰的分析能力,反映了他最初訓練成為英文老師和以數學為其副科的背景,並且在他的許多部著作及文章中被闡明出來。希斯考特和保頓在大學教育學院裡教授戲劇,彼此相隔十五英哩,並且在學校裡密集地和學生們及老師們一起工作。和他們相關的哲學已經影響了世界各地的教育者。他們倆均已退休,希斯考特是從 Newcastle-upon-Tyne 大學退休,而保頓是從 Durham 大學退休。但是如這本書所顯示的,他們仍認為自己是學習者,且繼續藉著研究講習會、會議及寫作來影響戲劇教育界。在 Lancaster 大學的檔案室保存了希斯考特的成果紀錄,而保頓也已建立了一個檔案,探源 Durham 大學的戲劇教育發展過程。他們的工作將繼續在未來的正統教室內產生共鳴。這合夥關係是以尋求加強老師技巧的方法為開始,已經在這個獨特方法的傑出分析中開花了,這方法為學習提供了整合的和真實的機會。

Cecily O'Neill

（塞西莉・歐尼爾）

譯者序

　　我遇到桃樂絲‧希斯考特女士，是在二○○○年春天的約克城，那是一個飄著雪，遍地嫩綠，黃色水仙、鬱金香花開，與古城建築相映成趣的地方；是在參加 National Drama 2000 的國際戲劇教育會議上，我是為了她專程去的。我問她「如果我要研究妳，和誰研究最好？」她想了一想「大衛‧戴維斯」（David Davis），於是大衛就成了我的指導教授。

　　桃樂絲對台灣戲劇教育的研究者來說是如雷貫耳，卻又披上一層神秘色彩；但對英語系國家戲劇教育界來說，說她是「女王」也不為過。她發明許多膾炙人口的戲劇教學方法，例如「老師入戲」（teacher-in-role）的技巧，她被譽為發明戲劇教學法的天才，傳奇性的導師，而「專家外衣」（Mantle of the Expert）是她倡導最久，也最常提及的一個方法，發明的時間在一九七○年代中葉。

　　雖然自戲劇出發，她一生的專注不在教授戲劇、劇場技術，而是在如何幫助學生學習與幫助老師們教學，學習與教學才是她的研發重點。因此她成為西方戲劇教育界的戲劇學習媒介論（drama as a learning medium）的巨擘，她雖然不是最早，但卻是最有影響力的一位。許多目前英國重要的戲劇教育界的精英，都與她有淵源，NATD（戲劇教學協會）是一個戲劇教師的協會組織，她是榮譽理事長；ND（全國戲劇協會），其中許多一些重量級的領導群像，不是她的學生就是曾向她請益，並堅持繼續將她的方法發揚光大的人；曾經來台的重量級學者 Jonothan Neelands，也曾是她的門生。

　　另一位作者蓋文‧保頓也是西方戲劇教育界的先驅，他不僅

有豐富的實務戲劇教學的經驗，同時也是理論權威，論著等身，大衛‧戴維斯為他編輯出版的《Acting in Classroom Drama》，是目前論及英國戲劇教育發展史唯一的權威論著，不作第二人想。他與桃樂絲是老友也是戰友，八〇年代（1980's）英國有名的戲劇教育（Drama-in-Education）論戰，「戲劇到底是學科，還是學習媒介？」蓋文與桃樂絲並肩作戰，戰火延燒深遠，直到今日兩派仍有消長，而兩人俱是「戲劇學習媒介論」的領袖。蓋文的學養，在戲劇教育界與桃樂絲一樣，早已是擁有國際聲望，望重士林，戲劇教育界發明 Process Drama 的名師塞西莉‧歐尼爾，也是本書序文作者，便是其高足。

　　本書集兩位大師共同潛心，為桃樂斯發明的教學方法——「專家外衣」教育模式，釐析其方法原則，並附有珍貴的教學示例，作者仔細分析過程中的方法步驟，包含老師的教學與學生的學習。這個方法是一個針對統整型課程發展的教育模示，教師透過選定「企業」做為活動架構，細膩而豐富的運用角色扮演，引發情感，建立學生的責任感，發展「標示」系統，引導學生學習課程內容，進而提升其精神層次。整個學習過程，是跨領域的，也是全面的課程學習。

　　在這個方法中可以看到桃樂絲如何像一個園丁，細心的讓學習的種子在學生的心靈中發芽，並一步步地輔助學生建構起自己的知識架構，沒有壓抑，只有幫助；在知識的傳播上，她像織女仔細的編織知識的網絡，並引導學生發現知識的脈絡；最終目的，不是為了培養一群知識資料庫，而是培養真正的學習者。

　　最後，我要特別感謝我的另一位翻譯夥伴，鄭黛君，我最親愛的妹妹，因為她建築的背景和作家的身份，使得她在原文的理解上嚴密精確，在中文的表達務求精準；為了「信達雅」，我們甚至不惜花費越洋電話，不惜放下關係激烈辯論，直至深夜，一

直到達成共識，為了此書她做了最多的貢獻。我們還要將此書獻給我們在天國的母親，在病榻上她還期待著妹妹能幫我一起翻譯此書，但那時妹妹返國照顧她無法參與，但我們最終還是雙劍合璧；也獻給我們親愛的父親，謝謝他對我們的養育與愛護，多年來他一直是個忠貞的戰士，守護著我們的家園，做我們最好的後盾。譯文最後校定是由我負責，因此若有疏漏處，則是我才疏學淺，尚請大雅方家不吝賜教。我還要感謝桃樂絲與蓋文兩位先生對我的信任，授權讓我翻譯此書，使我從中學習許多；也感謝心理出版社的耐心等待，總編輯敬堯先生與執行編輯碧嶸小姐的協助，都為此譯本的催生投注了重要的貢獻。華文地區的老師們，歡迎您搭乘「專家外衣」的列車，繫緊妳／你的安全帶，讓我們一起展開這個「教／學交融」的旅程。

　　So! Enjoy it!

鄭黛瓊　謹識
於伯明罕

目　錄

第一篇　對專家外衣教育模式的探討 ‥‥‥ 1

導論──蓋文‧保頓 ‥‥‥‥‥‥‥ 3

第一章

桃樂絲‧希斯考特
與蓋文‧保頓的對話※ ‥‥‥‥‥‥‥ 11

第二章

一些入門的指導方針 ‥‥‥‥‥‥‥‥ 23

第三章

向度因素：將專家外衣模式
應用在跨課程教學上 ‥‥‥‥‥‥‥‥ 31

第二篇　從探討到展現成果 ‥‥‥‥‥45

第四章

中世紀修道院內的生活 ‥‥‥‥‥‥‥ 47

第五章

醜聞，疾病，及死亡！老師的惡夢？ ‥‥‥ 91

第六章

兩齣冒險戲劇 ‥‥‥‥‥‥‥‥‥‥‥105

Contents

第七章

教育九歲學童他種文化 ·························123

第八章

英國的亞瑟王：一個延伸的例子 ···········133

第九章

共同引出一些線索 ·····························197

第十章

最後書信的意見交換 ·························219

附錄 A

主教的信 ···229

附錄 B

修道院基層平面圖 ·····························231

附錄 C

一些有關室內劇場的摘記，及「拯救泰勒森」
的完整劇本 ······································233

附錄 D

英國亞瑟王時期的發音導讀 ···············251

第 | 一 | 篇

對專家外衣教育模式的探討

導論——蓋文・保頓

　　桃樂絲・希斯考特和我的事業生涯有許多共同處。許多年來，我們在英國北部的 Newcastle-upon-Tyne 及 Durham 兩所大學裡（約相隔十五英哩），同時擔任教師培育的職位。

　　我們負責幫助老師們及有興趣的專業人才，在各種教育背景下發展戲劇教學模式。雖然我們工作的一小部分是幫助實習教師，大部分時間則幫助有經驗的教師加強技能的培育——有時培育對象包括演員、心理學者、精神病科護士、顧問，及工業人員（以桃樂絲而言）。

　　我們的「學生們」多是優秀的職業人員，這對我們能夠達成責任有極大的影響力。我們的工作變成了導師與學生之間的「夥伴關係」（partnership），這是一個極好的機會來真實探討戲劇的方法，及其對教育幫助的可能性。在那幾年裡，我們的學生幫助我們擴大了戲劇表現的界限及多元化。從這門課題裡，我們學到了許多，多到讓我們了解它仍有許多更待學習之處。我們希望這本書將為新一代想要擴大教學範圍的老師們打開界限。

　　雖然這本書是共同創作（如在此導論裡，有時可清楚看出下筆何人，有時又是同聲之筆），其目的在於闡述桃樂絲獨特的研討方向。她的方法使來自世界各地的學生們受益良多，而時機已成熟，讓這方法也能供其他人取用。

　　桃樂絲一向是一位改革者，並且已經對我的教學產生極大的影響。我可以總結出幾項她教給我的準則：

・假如你從事教師教育，你一定要繼續直接與孩子們接觸，幼稚園、小學、初中和高中的學生們，的確是教育組織的所有層面。這樣，你才能經常實行你所要他人去做的，並從那實

行中發展出理論法則。

· 戲劇是關於製造有內涵的意義。

· 最有效的戲劇運作是當整個班級共同分擔那意義的製作。

· 老師的責任是授權,並且最有效的授權方式是由老師扮演輔助角色(也就是老師在戲劇裡面操作,而不是在其外)。常規的老師／學生關係被棄置於同事／藝術家之旁。

　　這四個原則已深深植入我的教學方法中,所以現在我發現要記得用其它方法來工作是困難的。但是,忙於我自己的大學裡,有許多年我只是模糊地知覺桃樂絲正在以這幾個原則發展一個先進的教學模式。她利用戲劇所做的成熟的改革,向原本假定的知識本質、教育、教師職責及戲劇藝術作了挑戰。她給與這方法(及伴隨的哲學)一個名字:她稱它為「專家外衣」。

　　專家的外衣這名號似乎已自我解釋了,而我一次又一次地採用它,或至少採用我所認知的「它」!我認識到「它」需要由所有參與者都扮演某種專家,所以我對學生說他們是社會工作者,或是警察,或是護士,而他們必須解決那一角色所面臨的一些問題。就這麼簡單!

　　當然,我應已知道桃樂絲不可能浪費這麼多年來實驗這樣簡單的事情!她是教育的先進,致力於為教育找出最好的可能模式的任務。這本書就是關於這最好的可能的教育模式。在許多方面它呈現出我對這專家的外衣模式的探索過程。

　　這書在這導論裡,從描述我自己以略微有限的嘗試來利用這方法以及桃樂絲繼起的批評開始。繼續在第一章裡,是以我兩之間談論有關她想法的重點之對話。隨後在第二章裡,簡略地嘗試擬定這工作的教育理論基礎。其餘的章節中給與多種的和專家外衣模式有關的計畫及其應用的例子。這些例子來自於桃樂絲過去

的教學經驗，主要來自於在美國及加拿大的幼稚園、小學及初級中學。

這本書是有關教育；它敘述如何能利用戲劇統整課程為豐富的學習創造一股動力。專家外衣的模式像一螺旋線，一個由學生們沿著前行的連續路徑，當學生們為他們自己的學習發展責任，透過知識進入戲劇及戲劇進入知識而到達一個越來越精密成熟的階段。

我現在了解了，但是當我最初連絡桃樂絲來寫這本書時，我沒有重視到她的方法對教育有這革命性的密切關係。

我對專家外衣模式的嘗試

在我任教於加拿大維多利亞大學的一年期間（1989-1990），我寫信給桃樂絲，建議她或許考慮和我共同為她課程的專家外衣模式出一本書。我有一個直接的理由來寫這書：我在加拿大卑詩省的一所小學剛結束一個相當成功班級的課程，在那裡，我帶領二年級的學生扮演專家。雖然它似乎是有用的方法，我並不能真正賞識為什麼桃樂絲在學校及其他機構工作時，大部分時候似乎都是利用這方法。（的確，我是曾經聽過她非常成功地利用這種方法來指導工業界的高階主管！）對我來說，我在維多利亞市的一所學校裡的一小時內所做的已經足夠有效，但是有限。那使我想到我所做的可能在方法上和桃樂絲所了解的專家的外衣，有某種重要程度的短缺。因此我的信，使她肯定地回覆，她有興趣共同合作這樣一本書——它有必要被完成。

我寄給她有關我在加拿大的課程摘要。我曾被某校要求建立某種戲劇來處理該校現有的恃強欺弱的問題，尤其是他們對同輩新來者的惡劣對待。在學校中的任何一個人，若沒有穿著「正確的服裝」，或是有「可笑的名字」，或「可笑的口音」將會遭受

好幾個月的惡劣對待，通常是殘酷的對待。這學校已經試過多種不同的解決辦法──顧問對整體學生演說，老師對違規生的個別談話，一個特別家長會的成立。但觀察孩子們的習慣有了些許的改變，他們把這事當成是一種學生的娛樂，並且在如何不被老師抓到的情況下繼續玩這把戲。

　　我的意圖是避免把我戲劇課程的主題直接向學生們說清楚（他們對老師的說教，會是立即的抗禦）。這恃強欺弱的主題必須是讓這些孩子在從事鑑定某證據的過程中浮現出來。我曾先問過該班級的老師是否要我從文學中提用有關的題材，但是她說她希望我能較直接地處理這問題，因為她最近才試過利用一個「恃強欺弱」主題的故事，然而沒有明顯的效果。

　　所以這背景必須是一個學校，當然這是一個虛構的學校。這班級所從事的第一步驟是編造一個名字。我讓我自己扮演學校校長，他沒有察覺到他手中有一個「恃強欺弱」的問題。我虛擬了一個名，叫作馬文（在我確定這班裡沒有孩子叫這個名之後），他最近從英國移民到加拿大，而他在新學校出席了幾星期之後，開始曠課。我邀集這班級扮演「給學校建議的專家們」，來視察這問題，訪問馬文及他們認為相關的其他角色。

　　我決定若讓學生們專注於他們專家顧問的職務，而其他所有的虛構角色則必須由我來扮演。因此，我和他們共同約定：不管任何時候，當我被他們邀請坐上受訪者的椅子時，我可以是任何他們要我所扮演的角色（有趣的是，當我扮演馬文的母親時，對他們來說毫無問題──改變性別只是公約中合邏輯的一部分）。

　　課程的準備工作包括建立戲劇「協定」（contract）的一些問題：

　　1. 我虛構了一個故事，關於一個名叫馬文的男孩──他不肯

去上學。學校和他的父母都不知道該怎麼辦才好。你們認為你們能介入這故事裡，並且擔任學校請來徵詢建議的顧問嗎？

2. 為了解決這問題，你們認為你們想要與誰面談？我知道你們將要會見學校的校長，但是我不知道你們還想見其他什麼人？

3. 我們能不能認同由我擔任你們想面談的任一角色？假如我一開始是扮演學校的校長，我將需要知道我的學校的名稱；我們能虛擬一個嗎？

這虛構學校的名字被寫在黑板上。然後我繼續和他們分擔（以我的校長角色）這惱人的曠課問題：「在我任職於這學校這些年來，我們從來不曾有過像這樣的案例。馬文似乎在第一個星期裡適應得非常好。」

當學生們經過他們剛開始時向各種不同偽裝的我提出問題的窘態後，他們開始欣然地探索細節，尤其是從馬文身上：他向他父母假裝去上學的這些期間到底做了些什麼？假如在學校裡沒有問題，如他繼續維持的樣子，為什麼他選擇避免它？當馬文不斷地聳肩回說「不知道」，他們詢問了他的母親及班級導師，而這兩人各以不同姿態宣稱對這情況感到迷惑。

面對這僵局，這班級開始發出挫折感的信號，所以我便引介一捆信件（請見本書第9-10頁），說是由馬文住在英國的祖母寄給我的。我以學校校長的身分說：「這些才剛寄到」。「我不知道這些是否能為解決這問題帶來一些曙光，但是我已經為你們每人複印了一份樣本。」

整間房裡，每個人開始興致勃勃地熱鬧討論起來，他們努力地讀著這些信件，漸漸地發掘出他們手中問題的癥結所在。他們

立刻向我解釋他們已經「發現」是哪裡出了錯，並且開始以一新的緊急態度重新召見馬文、察克及其他人。其中一位專家極為想會見察克的母親，找出她為什麼沒有邀請馬文參加她兒子的同歡會的原因。雖然他們沒有使用「恃強欺弱」這名詞，但他們提出的疑問顯露出對馬文問題的一些理解。

在這課程的結尾，我以校長的身分來問他們是否能為我提出一個整體建議，來使我的學校避免在未來發生這種類似事件。然而，他們不情願地（或許只因他們心理上沒有準備好）來做一總括。他們的注意力停留在馬文身上。在我離開前，我要求這班級的老師是否能使學生們以馬文的經歷來寫一篇報告。對學生來講，以正式文體來寫一篇正式報告是一個有價值的方式反映他們所理解的和學到的。當然，真正的考驗是在於他們恃強欺弱的行為是否有任何明顯的改變。

在描述了這堂課程（比我在此寫得更簡略些）之後，我問桃樂絲：「這屬於專家外衣嗎？」我不確定自己希望桃樂絲如何回答。如果她的回答是肯定的，則我將聳聳肩，並且懷疑有何值得如此大費周章的。如果她否定了它，則我將有許多值得學習的地方，而這本書也將因此而完成！

她的回答？「不，這不是專家外衣。」當然不是這樣唐突的回答。她甚至似乎對我「在僅僅『一節』課程內所能做的」而已經做到的表示贊同。這本書將是有關於還需要加入什麼，才能使這工作達到完全成熟的專家外衣的模式。我們希望能帶領讀者走過我為了領悟它的複雜性所經歷的全部過程。

（譯註：以下是信件附本，共六封）

一月三日

親愛的祖母

　　維多利亞是一個很美好的地方。我可以從我房間的窗戶看到簇海。我今天開始上學真好。

　　我的老師 是 馬克太太　她非常好我們一組一組的圍繞我們的書桌而坐我這一桌有了個 孩子。我還不出到 他們的名字。

他們人很好。

　　請照顧好　毛毛

她又抓到老鼠了嗎

　　　　　　　　　　　　　　愛你的

　　　　　　　　　　　　　　　　馬文

一月八日

親愛的祖母，

我們 今天 在學校 玩得很 開心我朋友的名字是察克 和 溫尼 和 沓拉和大衞。　察克丟球果 惹了禍 。我一個也沒丟。

請你能不能寄給我一個正式的滑板當作

　　我的生日禮物　祖母

　　　　　　　　　　　　　　愛你的

　　　　　　　　　　　　　　　　馬文

一月十五日
親愛的祖母
他們今天 在課堂上嘲笑我　因為我說了一個錯
字我怎麼出到錯昨天 是 察克 的生日　他有一
個生日會　我沒有去　我看見他們走進他家。
溫尼　和大衛 和峇拉　也去了。
毛毛 好嗎

愛你的
馬文

一月二十六日
親愛的祖母
　　我媽夫今天生我的氣
因為我衣服的領子被撕破了
我沒有 半 法。我希望今天是星期六

馬文

二月十三日
親愛的祖母
我不是 軟弱無能的人　 是嗎
察克 說我 是軟弱 無 能 的人

馬文

二月十四日
親愛的祖母　　 我討厭學校

馬

第 │ 一 │ 章

桃樂絲‧希斯考特
與蓋文‧保頓的對話※

蓋：所以我那個「恃強欺弱」（bullying）的課，不算是「專家外衣」？

桃：不完全是，只給學生貼上專家的標籤是不夠的。

蓋：但是從一開始所扮演的角色起，他們就被當作成人看待，而且他們的意見也一直被徵求。

桃：是的，但你仍然還是只給他們貼上標籤而已，它不只是這樣而已。

蓋：但是當這個課程繼續開展的時候，他們就逐漸進入所扮演的專家角色：他們抓到了問題，他們問些較有深度的問題，至少有些人辦到了。

桃：你要求那些八歲孩童做的，算是相當圓熟的，我列一些你要求你的班級所做的事：

‧問探測性的問題。
‧評估反應，包括語言的及非語言的。
‧當真相被隱瞞時，推敲所回答的言外之意。
‧了解人們為什麼（馬文、職員，也可能是其父母）需要保護他們自己。

※ 此篇對話是根據蓋文與桃樂絲的長期討論及桃樂絲的手記所重新整理的，而不是一個單次對話中逐字整理的稿件。

- 檢視他寫給祖母的信是否有所牽連。
- 互相分享所發現的事件，並篩選它們，以找出重要線索。
- 準備好針對新線索來發問的問題。
- 讓馬文說實話。
- 進一步歸納出「恃強欺弱」的問題，並想像這問題發生在其他背景的可能性。
- 建議給學校校長辨認出這些「恃強欺弱」的徵兆。
- 找出寫報告所用的一種正式及選擇的語言。

難怪有幾個學生所表現出的一些技巧，高出一般的二年級學生。你的戲劇讓他們在壓力下快速工作，並且想出一些東西來。但是為了使真正的學習發生，這些學生們不僅需要透過一段時間的練習來加強這些技巧，當他們正在學習時，還必須能察覺到他們的新技能及概念，並且他們在某個階段，必須對他們的學習負責。專家外衣的模式可以做到以上這些程度，而且不會讓班級中的成員掉入傳統的學生的學習者角色。

蓋：既然如此，如果妳得處理一個以「恃強欺弱」為主題的任務，妳會怎麼做？

桃：我會要求幾個學程，而不只是一個。

蓋：但學校可能不會接受花那麼多的時間在「恃強欺弱」的主題上，儘管它很重要！

桃：那麼學校將會失去嘗試「專家外衣」教學法的重點，這一直都是一個針對全課程的教學方法，而不是對於單一主題的處理。任何你所要教的東西，必須被網絡在廣大的知識與技巧中。所以這五、六節入戲當專家的學程將不被限制在恃強欺弱的主題裡（雖然這課程將會是學習階段的重要關鍵）；這

五、六節學程將會在課程中涵蓋許多挑選出來的層面：科學、數學、語文、藝術等等。當時機成熟時，「恃強欺弱」的主題就會浮現出來，也就是說，當需要以技巧和知識來處理恃強欺弱的問題時，已經在較早的實習工作中準備好了。

蓋：妳的意思是說妳延遲「恃強欺弱」的主題，直到他們已經先實習一些其他較容易的任務？所以妳會在解決「恃強欺弱」的主要問題前，先給他們不同的學校問題來處理？

桃：我想我可能要拓廣他們專業知識的種類，以便給他們更多角度，而不是似乎要把每件事都牽繫到學校教育。假如一開始便使他們遠離課堂相關情境，則學生們更有可能掌握「專家的外衣」：這應該更像是一個事業，而他們是這事業中排解紛爭的專業人士。

蓋：當妳說「一個事業」，我得到的印象是在心中妳已經有了一個地方，而不只是一群可能的顧問。

桃：不錯。一個使行動發生的地方，在那裡的任務是以高責任度來執行。並且這些任務將謹慎地依其困難程度而被分級。例如給這些排解紛爭專家的最初「協定」，可能是有關於重新設計這已經很擁擠的辦公室，好接納一位新的員工（這裡指涵蓋許多課程範圍）。依此，第二或第三步驟可能是調整公司的職務，來通融一個行動不便的人（這當然包含審查這殘障者所受的限制，因此這將朝「會見馬文」的方向趨近）。

蓋：所以「專家外衣」的教學法，是一系列與企業諮詢顧問相關的工作了？

桃：噢！不一定。蓋文，我選用「排解紛爭專家」，只是為了對照你的課程，因你在那裡使用了諮詢顧問的關係。相對地，我們可以由正接受人格測驗的太空人來代替，或是一個社區住宅的設計師（建築師）。實際的企業並不是重點，因為在

任何的工作情境下，要能與人們一起和諧工作才是社會問題的核心。我早先提議有關調整辦公室空間，或者安置一個有某方面缺陷而影響工作的人（例如失明，或是身高過高），仍然可以適用於太空人或建築師。這情境將隨著背景而改變，太空人本就受限於太空，所以在他們的案例中，他們可能需要配置一個額外的設備，或是從其他小組增調一員過來：調和差異是你「恃強欺弱」主題的核心。

關於這協定——得一直：(1)每特定的背景一致，以及(2)同意「我們將經營它」。顧問公司只是眾多適合你的調停公司中的一種，而服務業，則是另一範疇。這些並不是同類型的事業，也無法在同一陣線上發展。舉例來說，瓦斯工程師或水資源工程師的工作性質，大部分是屬於服務性質，而不是顧問性質。其共同立場是，在事業中的每個成員均是一個工作者，並且在團隊的責任中運作，以全心投入的熱情與技巧來共同分擔，並且用現代事業的語彙，支持他們公司的任務聲明。

不論我們選擇哪一樣，我們必須確定我們所要的全部課程領域都是可被利用的：我想要包括計算法、估量法、討論方式、各種寫作、閱讀及精閱，並且還可能包含歷史的、科學的、地理的或考古的角度，正如課程所要求的。顯然這排解紛爭的背景環境，對於一個難以應付的社會團體來說正好適合，正如你以此對策用於那個「恃強欺弱」的班級——因為我要他們最後找出他們自己的問題。當然，你的課程針對一堂課的時間來說，是使用得很好。專家外衣的教學模式則需較長的時間，而且有較多機會得到更有效且深遠的改善。

蓋：是的，就是這個關鍵——是否當基礎準備得更完全，且花更長的時間之後，會產生不同學習的品質？

桃：那正是我們寫這本書的原因！

蓋：那麼，我們從哪裡開始？目前為止，我正緊握自己認為已經了
解的三個層面。第一、妳所著手教育的特殊事項，是從課程任
務中發展出來。第二、當學生繼續記錄及評估新獲得的知識與
技巧時，他們必須知覺到自己所學為何。第三、他們必須對他
們的所學負責，也就是說，他們必須讓它產生效用。我尚無法
理解妳是如何進行這事，但是讓我們先暫停在目前的這些原則
或哲學上。妳還有其他任何哲學上的評語嗎？

桃：很多！我認為專家外衣的作業會變成有深度的社會劇（有時
是個人的），是因為(1)學生知道他們被約定在虛構的情境
裡；(2)他們知道他們在虛構情境中所擁有的指導、決定與運
作權力；(3)在他們裡面的「旁觀者」必須被喚起，所以他們
能夠察覺和享受這行動的世界與責任，儘管他們是運作在這
活動之中；(4)他們透過驚人的一系列管制公約來增加專業知
識，因為如果他們是製造業工人（例如鞋類、禮服或飛
機），他們務必不能（也就是說，在虛構中）被要求製造真
實的物品。如果他們被要求這麼做，則他們非專業的本質就
會立刻突顯出來。所以協定的利用是為了避免真品的製作。
他們在實際上將如同這種公司所要求的去作設計、示範、解
釋、依尺度畫圖，或切割模版。因此，在許多方面，除了使
用真實材料製造與真實生活中一樣的東西以外，這班級的運
作將如這企業中的員工們一樣分擔工作。

蓋：就像小小好勞工一樣？

桃：當然不是。在「專家外衣」的工作中，沒有雇主和雇員之
分。這個系統對我來說，比任何一種缺乏「觀點」架構（fra-
me of "point of views"）的虛構課堂劇更接近真實的戲劇，那
是孩子們為他們自己所創作的，而當他們累了就停止。

蓋：妳所說的「『觀點』架構」是什麼意思？

桃：當你在拍照前以照相機取角，這角度控制了所看的東西；這個被選進的景象，使得照片（在戲劇中，這涉及了戲劇性的創作）有意義且有規律。

蓋：我常聽到妳問老師們：「有沒有什麼東西是你們在教學中常常教的？」在「專家外衣」的教學中有什麼東西是妳一直用到的？

桃：在威爾斯詩人 Dylan Thomas 的《Under Milk Wood》書中，有一位殯葬業者的角色，「他看到行人，就想到壽衣」，這就是我所謂殯葬業者的世界觀——他的專業眼光是如此深植在他的生活價值系統中，它支配了他看世界的方法。這是一個加在「專家外衣」中的觀點，能在學生們之間發展。

蓋：桃樂絲，如果我試著繼續向老師們陳述我所認為的學校戲劇教育的目的，我將會談到幾方面，(1)概念理解的改變，也就是領悟一些新的或是更新的；(2)增進生活技巧，包含全語言（whole language）；(3)一個使用戲劇藝術形式的開發技巧。在這三個目標中，與妳的世界觀相關的有哪些？

桃：你這三個項目，在任何情況下皆可整合在「專家外衣」中——但是長期的深刻投入，導致有效力的執著態度，我希望看到這一層面能有更多的發展。我考慮（在一個理想的教育世界中，我們還有一段很長的路要走）的是全年的工作，因為就像是布料的打摺，這工作的發展應該持續地向前演進又摺回。

蓋：我迷惑了。

桃：有五階段似乎對所有社會和文化的發展相當重要（見圖1-1）：

任務總是構成了行動，且透過它開始深化層次。

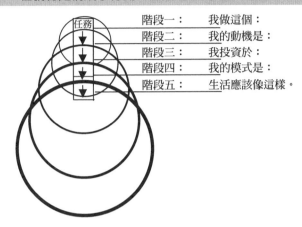

因此，當個人準備好著手投身於各層次時，這工作便帶來更深層的意義。

■ 圖 1-1　在社會／文化發展中實行的層次

階段一：我從事一個任務，實踐一個**行動**。

階段二：因為一個**動機**。

階段三：因此，我的投資是在＿＿＿＿＿＿。

階段四：我用來培養這投資的**模式**是＿＿＿＿＿。

階段五：因為生活就應是如此──我的立場或**價值**。

例如：

行動：我撿起一片垃圾。

動機：把它放進儲藏箱以備其它用途。

投資：我們必須每次分辨有用的或是可丟棄的物質。

模式：經驗、雙親的典範（可仿傚或反駁的）、我贊成的規

則、某人令我欣賞或想做法他的行為。

價值：我的環境不僅關係到我自己，也為了垃圾本身可能被
　　　再利用。沒有什麼東西被認為是無用的。我沒有重要
　　　到不能為保護環境來撿垃圾。這已經是一種世界觀：
　　　不管我所做的怎樣，這就是我所做的。

蓋：對我來說這個模式似乎有一個靜態的素質，好像一個人在一
　　個束縛中被永遠固定下來：行動、動機、投資、模式、價
　　值。想必妳暗示著我們每個人都具有這麼一個系統，包含會
　　欺負新生的九歲兒童！他們的態度是否就像這樣反映了一些
　　事？

行動：我準備加入嘲笑馬文的行列。
動機：我以犧牲某人來得到地位。
投資：我必須確定每次我在欺負「無錯」的人時，都被看到。
模式：我是向老大學的，我渴望獲得他的肯定。
價值：這就是「生活」——大人們的教訓也不能改變它。

　　因此，當我們談到透過戲劇來學習時，我們是否在說，假如
所關心的個人，以某種方法使他們意識到這個模式如何運作在他
們身上，改變才會開始發生？

桃：是的，這的確就是專家外衣所做的事，讓我們來看看老師們
　　如何以專家外衣的模式來幫助這個「調停公司」：

行動：在辦公室的咖啡盤裡我們多放一個杯子。
動機：以便在休息時每個人可以有自己的杯子。
投資：人們喜歡感受到自己是團體中的一份子（或者譏諷地

說，就如你以上所舉的例子：這可免除爭議！）

模式：我們正適應固定用餐休息時間的概念。

價值：工作場所給與權利，要求義務。

　　蓋文，不論你分成三項的分類是否相關──概念的理解、生活技能的發展與審美的發展，它取決於這特別的戲劇背景是否能提供像專家外衣所能提供的多種個人反應與行為層次。許多課堂劇的問題，在於它傾向以一強大的群眾壓力來使任何行為或態度都得順從同輩的認同，然而在專家外衣的工作中，以它自主的小團體，又沒有一貫的「老師說教模式」（teacher talks），學生的個人意願就表明出來。利用上述模式，我可以注意每個人在五個階段中的運作情形，不同兒童以顯露出他們自己的行為來從事這不同階段。

蓋：妳的意思是，在妳的項目中有某種階級組織──即有些學生可能是在行動階段，有些是在動機階段，有些是在投資或模式階段？在他們自己的生活中，他們將會在各層階段中運作，不管是否是不成熟地或無意識地。所以當學生們扮演一個角色時，是否會形成階級組織？這可能開始於一個孩童只是模仿所要求的預期行動，然後移轉到了解為什麼這行動是必要的等等？這是妳的意思嗎，桃樂絲？

桃：蓋文，以你對這個「恃強欺弱」班級的分析，你所做的是針對有「恃強欺弱」狀態的學童，在理論上與常態上應用這個模式。做到這個程度是沒有問題的，通常在我們準備面對一群不熟悉的孩子時，我們都會如此做。但是你事實上是否診斷性地來使用這模式，評估個別學生在角色扮演中的定位，並且之後你是否依各別情況給與回應？

蓋：我的確並未使用這個模式，但是我自我期許，我在某些方面

已使自己適應於辨認出個別需求。

桃：對於你的概略假設，相信應該是非常準確的：誠然，這個模式暗示對「恃強欺弱」採取防禦的態度。對戲劇老師來說，如果他們以為只要藉著一次努力，就能在像這樣的防禦局面上得到一點效果，實是冒昧（而且愚昧）的想法。在此，「專家外衣」不擅做那樣的推測，「專家外衣」的工作得花時間，並且在看事情的角度上有無限的等級，每一等級以一個任務導向的慎重行動被仔細考量（以不同方式）。文化的創造是為了使一點滴的任務變成可能的尼加拉瓜大瀑布的小水滴──而它容許「單調而辛勞的片刻」與「所能想像最讓人興奮的戲劇張力」並陳。

蓋：好吧，桃樂絲，你說服我了，即使不是完全吸收！現在我知道在這第一章裡，我們一直試著整理出一些「專家外衣」背後的原則，然而，在我們繼續往前看其他範例以前，假如你要向我那二年級的班級介紹協調紛爭的模式，妳是否可以為我們示範一些以妳自己可能著手的老師說話方式和學生的活動。

桃：只是小許片斷……

你認不認為，如果我們專注點的話，我們可能可以經營一個幫助其他事業解決自身問題的事業──譬如忘記在發餉日發工資給員工……

下一步驟……

我確定我們可以想出許多男女實業家只因沒有仔細處理而產生的問題……

　　接下來是列舉項目，這可讓我發現這個特別班級所認為的「事業上的問題」。

　　下一步驟……立公司行號。

　　下一步驟……設計信紙銜頭與廣告形式。

　　（這些都只需要黑板、粉筆及討論，而後由老師或學生將這任務轉化到紙上）

　　下一步驟……向其他老師、其他孩童、父母、彼此、校長、福利社人員等等來測試我們的廣告宣傳。這些將需要一些組織，因為學生將需要被謹慎地組織起來，好保留他們運作的權力，如同他們真的在尋求他們宣傳廣告的反應一般。這些步驟會相當於真實企業的作業：

1. 在角色扮演中，謹慎地考慮我們任務的陳述、我們的價值、我們想傳達的意象、我們的型式。
2. 在角色扮演中，設計我們的宣傳廣告，考慮到我們的客戶對象會試驗我們。
3. 在角色扮演之外，考慮藉著實際的學校機會，使我們在角色扮演中，可以示範我們的廣告模式——誰能夠來測試，以及任何可能發生的問題（時間，人數）。
4. 計畫建立這事件，好讓觀眾在程序中了解他們的角色，準備好來慎重地對待學生的角色（免除同情態度！），而且準備好對學生們的設計作一仔細檢查與回應。

蓋文的評論

　　在桃樂絲所運作的「專家外衣」教學法中，似乎有一些假設延展了在教室實作中一貫被理解的極限。例如，學生和老師都被約定扮演某種角色，這對傳統的戲劇老師來說是一種挑戰，雖然這些老師亦常利用扮演，但可能仍舊對桃樂絲所提出的做法相當

陌生。更進一步導致困惑的因素，在於桃樂絲對劇場的概念，因為就如目前她所說的，暗示著她聲稱是在劇場模式中工作，然而就其素材而言，似乎是最不像劇場的！

讓我試著指出記述在這第一章中已經出現的教育模式之主要特徵是什麼。以下簡單的列出一個從事「專家外衣」所需具備的條件，可能對大家有用：

1. 一個在老師和學生之間的協定，好從事一個具有機能性的職務（role）〔也就是說，不是一個角色（character），而是經營某事業的某種專家〕。

2. 所經營的事業採取數個短期任務的形式，而且務必讓人避免被要求製作真的產品，這種他們在乎自己所做的事的感覺，與他們並非偽裝且真心支持的價值觀，不像在某些戲劇中，這是隨著時間而自然增長的。

3. 這些任務一般由老師從旁指引，而且學生們大部分的時間是以小組型態聚在一起，決定政策或共同行動。

4. 為了策劃一個任務，老師得評估技巧的程度、知識的種類和牽涉到的學習領域，以及這班級的社會健全狀態。

5. 對老師來說，在長串系列的等級任務中，每一個任務都是精挑細選的步驟。

6. 老師職務的主要特徵是依據學生的角色，針對眼前的任務來給與建議或引導，雖然如此，但是她對這「公司」的歷史非常熟悉，並且知道此公司在過去處理事情的方式。

7. 在上述的和除此之外可指出的特殊技巧，以及其它明顯的學習領域裡，老師追求的是一個持續的目標，即提升學生們的知覺，使其了解到價值系統的一部分，是責任如何從特殊的專業知識中產生。

第 | 二 | 章

一些入門的指導方針

■ **我們已經**在第一章中花了些時間整理出一些原則；在這一章中，我們著手於充實這個方法的本身，在這裡所要處理的是開始的方法。

我們目前已經知道的是不論以何種題材，老師將會從下列幾個問題開始著手：

1. 哪些類型的知識和資訊是應該被研究的？
2. 哪些技巧（智能的、語言的、藝術的、心理活動的，或戲劇性的）應該透過知識來實習？
3. 該選擇哪些策略來幫助班級的特殊需求？
4. 有哪些能使他們伸展能力，並為他們自己設立標準？

這裡有有四個可供教師依循來建立「專家外衣」活動的指導方針。

指導方針一：表現

為了有效地表現主題，一定得審慎處理：這部分通常是以老師的講述，伴隨著圖畫、圖表、地圖等等圖象來進行。將「可研討的某事物」以及「避免教導式口吻的語言形式」融合起來，是創造一個有效的入門架構。

指導方針二：虛構

「假設」或是有關「假設」的字眼，必須在早期就引入，因為在計畫中，可能有孩童會產生「在實際工作中的承諾，會真的實現」的合理想法——他們可能認為我們真的要經營一家鞋子工廠，或是挖掘一個墓地，或是建造一幢飯店，老師使用的措辭，必須像是：

> 想像……
> 如果我們可以……
> 如果人們願意讓我們……
> 我敢打賭，如果我們努力的話，我們就可以……

這裡有許多語氣的選擇方式，端視哪種是最禮遇（亦即，考慮到）這班級學生的態度或年紀。例如，對一個不情願的、惰性的班級而言，若領導者能暗示「我們的企業從某角度來看是超越主管的」，可能最好。在此，這個「假設」以老師採用的新語氣及態度來暗示：「你可能認為（或我認為）在處理救護車司機的罷工上，我們可以做得更好，不是嗎？」（當我們正在寫這本書時，正好遇到英國的救護車職員罷工的事件。）使用「你可能認為」的字眼，是容許這評論幾乎可被拋棄，而使用「我認為」的字眼，則較接近一種假設，可能使我們較為深入這個事業，但是不積極，這更像是一種徵詢意見的口吻。因此，老師在這裡的態度提示著「是談些話的時候」，並邀請學生相關的回應。

繼續：「他們從不告訴我們真相。」（此處的「他們」暗示著「某個不明確的權威」應該更清楚真相。）此處「他們」等於「某個不明確的權威」「我想我們可以向他們提示一兩點有關一

個有效率的緊急救護服務的要素。」

當然，這種來自老師的這種說法，如果學生不習慣的話，可能引起一些困擾，而且有些老師對這樣的開場白感到緊張。然而，如果這視覺上的意象（或者注意力從班級轉移到所考慮的事）是以班級佈置及形式，有意義地象徵出來，則學生很快的就可以發現他們所在之處。要記得，當我們進入各種經驗時，我們都會試圖了解所發生的事，因此，當我們碰到不尋常的事件，會尋求套入過去所理解的及遇過的模式中。這些在生命中花了許多時間來了解成人所引發事件的學生們，特別擅長使自己適應於所發生的事件中，因為他們是觀察敏銳標示（sign）的辨認者。因此，當他們的老師給他們看一些事物，而且同時以些微不同的方式對他們說話時，他們可能會懷疑、猶豫，並且看起來困惑，但他們會立刻試圖重新調整。觀察敏銳的老師就能在接下來的說明中增強標示，老師對她肢體意象的自覺、所選擇與班級關係的地位和主題，全都是這標示系統（signing system）中的一部分，這形成了教學的過程。

以這樣的「老師說話方式」所做的，只是稍微地「啟幕」，邀請全班來窺見這隱喻的舞台，在此，創作可以發生。當老師說「我想我們可以顯示給他們看……」，這裡的我們是誰？她是對誰說？明顯地，她不是以老師對班級的態度來說話；她給與學生們一個暗示──即，他們全體在序幕完全拉開時，所將扮演的角色。當然，她可以更直接地以「老師」的方式來解釋（就像蓋文在「恃強欺弱」主題中所做的）：「你們想不想創作一齣關於幫助結束救護車罷工的戲？」

指導方針三：動力的行動

運作權力的架構必須是非常直接且清楚地分配。例如，讓我

們假設我們班級的學生們對救護車人員的罷工事件表示出很大的興趣，因而我們能夠看出這件事對課程的關聯處，然後我們可能選擇安排他們扮演 ACAS（Advisory, Conciliation and Arbitration Service〔顧問、撫慰及仲裁服務〕）的成員，此組織在英國專事處理工業仲裁事務〔美國的類似組織為 the National Labour Relations Board（國家勞資關係協會）〕。

當然，大部分戲劇老師在處理關於罷工題材的戲劇時，會立刻將學生派任為救護車人員和主管的角色，並朝向一個戲劇性的衝突！「專家外衣」卻不這麼做；它是間接的運作──透過檢驗其它某事，來學習一件事。在這件案例上，學生們將透過檢視調停的過程，學到關於救護車人員的知識。

因此，第一個表現和第一個任務必須是建立仲裁者的機能，在此刻沒有必要將我們貼上標籤；我們不需要被稱為 ACAS 的仲裁員；這名字不比機能運作的權力來得重要。如同我們將在本書後面所看到的這些例子中，老師在最初並未叫學生們修士或科學家。但這主要的工作，或者運作的權力，很清楚地陳述著：「我們現在收到兩方的來信……要求開一個會議……當然是分開進行地。」

指導方針四：一個過去的歷史和一個暗示的未來

「我們現在收到兩方的來信」，這陳述完全地拉開了序幕，而現在，我們要學生們的回應，像是劇中人在開場時所做的一樣──以一個隱含的歷史為背景，一個有過去和未來的適當的（in situ）背景必須被建立起來。這意味著孩童們和老師是從中間進入他們的專家事業，如同這事業已經存在。這依循一個基本的劇場定律：角色們以正從事某事件與觀眾在戲劇中相會；莎劇中哈姆雷特（Hamlet）父親的鬼魂在過去常常出現在 Elsinore 城牆牒口，

為了讓士兵告訴赫瑞修（Horatio），後來輪到赫瑞修召來哈姆雷特，參與這三番兩次的鬼祟事件。因此，現在召喚著過去，且預示著未來。

然而，我們的學生當然並不是如劇作家和觀眾所期待的那種心理學上的角色，而是一種集體的、專業特徵角色的，一群投入在以責任為世界觀的人，他們在一段時間內，會逐漸發展出責任與專業知識，就像一個演員在排演中逐漸樹立一個角色。在蓋文的「恃強欺弱」課程中，學生們所扮演可信賴的學校顧問角色的物主身分，只不過是像一個演員在初次排演中對角色的表面揣摩。

我們一直稱上面所說的為「指導方針」，而非「步驟」，因為它們不是意指一個做事的特殊程序。事實上，在指導方針三「動力的行動」中，像是指出其它的指導方針該如何被進行，如果領悟了方針三，老師就要在計畫中回頭工作，正如我們所說的，根據學生的技巧與態度，來為特定班級找到一個合適的起點。

讓我們來看一些有關於計畫如何受到影響的細節，老師知道她自己將要說，「我們現在收到兩方的來信……要求開一個會議……當然是分開進行地。」因此，在課程計畫中，她必須決定有哪些非戲劇的活動是這班級必須參與的，以回應那特別的教學方法。

這樣的活動，可能像是「想想看我們所知道有關救護人員的責任」，或是「列出所有有關救護人員在典型的一天中所做的事情」，或是「畫一個救護車內部的平面圖。」

當然，在計畫中倒序工作是有其危險，因為計畫者將從許多可能的倒序路線中選擇出一條路來。要做這選擇，得需要緊緊抓住規範。乍看之下，以上所舉可能的開始步驟之例子似乎是合適

的，而且事實上這些步驟可幫助孩子們摸索，以深入問題。但是
這些練習是否能符合指導方針四——對於「建立一個過去和一個
未來」的需求呢？他們當然會促成建立救護人員的過去與未來之
概念，但是，只有專家的過去與未來，才必須被建立——而在這
個案例上，老師已經決定這些專家的角色是一個仲裁者，而不是
救護人員。這邏輯必須是對的。所以，如果她覺得以此方式來增
強學生對救護人員的認知是必要的，雖然她知道這麼做會讓這班
級以為工作已經開始，但事實上，它只是暫時偏離主題。列出所
有有關仲裁的問題（例如，爭論是起因於改變輪班或工作模式、
升遷競爭、紀律規則、新的訓練條件），可能是相當於開始帶領
學生較直接地進入他們的仲裁角色。

當老師終於來到「我們現在收到兩方的來信……要求開一個
會議……當然是分開進行地」，學生如何來看出這些背後的關
聯，並且她將從這裡引導到何方向？當老師說這些事件的時候，
在她附近或手上一定有看得見的信件證據，並且信上有看起像真
的銜頭、內容、簽名等等。「現在」這個詞是現在式，召喚著過
去式，而「當然是分開進行地」這語辭，預示未來的行動——下
一個信號必要立刻開始。例如：「你們之中有沒有人在今早使用
了第三層樓的仲裁室？」容許微不足道的回應（不管「是」或
「不是」），並且若是各說各話那也都無所謂，沒有必要去擔心
混淆不清。

假如第三層樓的仲裁室似乎在使用中，每一個人只需要同意
在「假如我們要協助調停救護人員的爭議，在 ACAS 總部裡，可
能供我們使用的仲裁室有幾間。」在此刻，先同意建物式樣可能
有利於我們（一個現在會被看到的活動，是比設計救護車更趨於
目的地）。以及我們目前協調中的所有不同爭議。因此我們過去
和未來的工作將受到高度的注意。有些學生將喜歡製造爭議的遊

戲（這爭議將收進 ACAS 的檔案——沒有一樣是可以隨便被增添的），但是有些老師對正在進行的爭議工作，可能較喜歡先武裝他們自己：「你們哪一組負責調停沙門氏菌／微波爐廠商的駭人新聞？」「誰負責處理會晤英國醫學公會代表團及衛生署次長？我們對那誹謗案處理到什麼程度？」學生們很容易被這些棘手案情給吸引住，因為他們在 ACAS 背景下感覺到他們運作這種問題的能力。

假如這樣一個模式浮現出來，則必須使某事發生，來明顯地引起每個人體認到「我們是在 ACAS 裡工作。」這所發生的事必須是一個任務：製作我們的入場許可證或我們的名牌，或以處理此案件的小組頭銜填表來徵用場地。因此，專業的知識在此時被建立了，而全體成員可擔負起這些在角色工作以外的初期受託任務。對於徽章、名牌、許可證、場地徵用表格等事項應該是何樣式，將會舉行一場討論會來決定，進而確定版式並從事製作。在這些時候，老師將以語言的方式，徘徊在角色的時式「現在」（「有許多人指出，當他們一到場，能夠看到我們的名字，對他們來說是一大幫助。」）及任務導向語言（「這些型式必須看起來非常專業，所以讓我們非常仔細地把它們剪裁固定好。」）之間。

「老師入戲」（teacher-in-role）是很多課堂劇的特色，但是在專家外衣的模式中，要求一個特別敏捷的形式（！），老師得時常忙著靈敏地飛跳，橢圓形地移動，突然地轉換，或者甚至是橫跨於虛構和現實的兩個世界之間。可能只是幾秒的時間，一個角色被進行了，又被停止，然後又被採用。在這兩世界之間，甚至可用一個字，或挑眉這樣故意的曖昧行為來傳達。並且似是而非的，是在利用角色扮演，培養出一個健康的師生關係；而在角色之外的談話及行動，則暗示著探險及戲劇的力量。兩者都是重

要的。

　　總之，要計畫一個專家外衣的模式，有四個可供教師依循的指導方針：

1. 利用融合老師談話及視覺意象，來有效地表現出專家的知識領域。

2. 在一開始便引用「假設」，並且是能引起某一特殊班級興趣的方向（讓學生們略瞥初啟的序幕）。

3. 授予小組運作的動力。在被知會的主要任務上，這可付予工作一個總體的機動力，但是這班級在駕馭這機動力之前，可能得先採取許多其它的次要步驟。

4. 建立一個過去、現在和未來（幕啟）。

第｜三｜章

向度因素：
將專家外衣模式應用在跨課程教學上

■ **雖然一個統整課程**多半是由分別的科目組成，然而對它在人事、社會、團體、認識論等層面的認知，則為分散在不同的學習領域，帶來一個一致且具有整體目標的意義。在英國國家教學課程中，這些跨課程的特徵被稱為「向度」（dimension）。

對教育而言，專家外衣模式有一個特徵，就是「從整體角度看某一學科的部分」的領域教學，這是整個方法的核心。任何一個學科或學習領域是以廣大範疇的知識光譜互通的，而且尤其重要的是，學習者了解到它們是如此地相連。

這個領域教學可能清楚地被確認且強調在州立或國立的課程文件中，但是這並不保證老師和學生涉及的跨領域課程將會發生。事實上，傳統教學不利於此類課程發生的可能性。將教學課程區分成若干學科範圍，會鼓勵學習者去想像不同的獨立知識。有些學校及師範教育團體意識到這樣的危險性，並且尋求解決之道，至少在幼稚園及小學的班級裡，引入「方案」或「主題」。典型的實習老師們，被期望有能力來為他們的班級策劃一個如此富於多元化的中心方案，使得教學課程的所有科目都被包涵在裡面，而整體經驗同時保存了連續性及統一性。

在表面上看來，這些似乎完全令人滿意。學生們被給與一個計畫案——例如，關於天氣，這將引領他們進入地理、數學、科學、語言學、文學、及甚至是音樂的領域——一個有關天氣的整

體經驗，至少這是它所宣稱的。但是，這廣泛的天氣活動並不見得能提供一個「整體中的一個向度」。它最後帶給學生的印象，可能是關於天氣有多少不同的層面。

有責任感的人才能體驗到知識

將一主題的構成部分分割開來，所造成的問題是它不但是，而且留下了一個必要地分類知性程序。知識沒有中心，只有一個題目及它的許多分枝單元。專家外衣給整體知識提供了一個中心：它總是讓學生們經驗到有責任感的人性。因此，一個層面與整體之間的相互連繫是無庸置疑的。在這裡有一個觀念，一個層面即是一個整體，反之亦然。

有責任感的人一定是一個服務者，而不是一個接收者

在專家外衣裡的參與者被框定為一個委任在一事業裡的服務者。這個架構基本上影響他們與知識的關係。他們決不會只是個被「告知」知識的服務者。他們和知識的銜接，就如同人們對於責任一樣。這個責任是對於他們所承擔的事業，而不是對於知識本身，雖然似非而是，但那正是學生們間接獲得的。知識變成資訊、證據、資料來源、詳細說明書、記錄、方針、規則、理論、公式及人工製品，以上種種都必須被質詢。這是一個積極的、迫切的、有目的的學習觀點，在這觀點上，知識是用來運作，而不只是被吸收。

老師一定要在學生們和所要研究的資訊之間，計畫出一個持續質詢的關係。這計畫有一個清楚的模式，經由一系列的問題來指導。舉下列例子，其中專家外衣的背景為牧牛場：

問題

1. 學生們所需的資料究竟是為了什麼目的？
2. 從哪一個專業的參考架構上可以詢問出資訊？
3. 當他們第一次接觸到這資料時，它是以何種形式被呈現出來，並且被存放在何處？
4. 什麼樣的任務或一系列的任務會使學生們從事對資料的質詢？
5. 從事這任務所需的工具是什麼？
6. 將以什麼形式來保存所獲得的知識，以便可應用於未來的情況？

回答

1. 這是給十二歲班級使用有關遺傳學範圍的資料。
2. 學生們被設定為農業技術人員，為印度的農人們來從事一個研究計畫案。
3. 這資料是以一個英國牧農的紀錄呈現出來，其正確地記錄著三十年來逐漸建立一群純種荷蘭乳牛的所有遺傳基因報告，以及飼料紀錄和產乳量。這紀錄存在電腦和筆記裡，以利初學者方便取用，尤其是有關遺傳基因的資訊。例如，所有的母牛及公牛都有名字及號碼，好透過基因庫存來回追蹤。
4. 這研究案的架構要求農業人員使用現有的遺傳基因資訊來發展，並且正如他們試著舉例說明，如何藉由明智的遺傳基因培育，使一般總是黑白相間的荷蘭乳牛變小，並且培育出純白顏色的牛來，以便能在印度的許多小面積農場上

存活（這是真的論點——在印度有些農場，飼養非常小種的白牛，能在低矮的樹下吃著專為種飼料的農作物），所需的資訊全在這紀錄裡。而這改變大小及預測顏色的明確工作有待質詢。這記錄的過程，是將牧農所記錄的正確之「遺傳因子的正本」，寫在一張大的紙上（或在黑板上）。

5. 這些工具是遺傳基因紀錄、公家文件資料及包括用來描繪數代基因類型的彩色筆。並且以科學老師來擔任這牧農，但是她不可太快查看她自己的紀錄。這「慢動作」是給與能力的過程，取代了口述傳授。

6. 這資料最後將會登載在農民週刊的文章裡。鼓勵農友們在未來的五年參與這計畫。

讓有責任感的學生得以超越目前的才能

一種學習理論〔起源於皮亞傑（Piaget）及其他人〕為學生們的能力設定了錯誤的極限。它忽略了維高斯基的觀察（Vygotskian observations）——關於由社會性決定的學習背景：若有授權的成人在場，一個小孩在完成一個任務中可超越他本身的能力，而老師入戲增強了這特別的成人機能。老師透過她的角色，為所從事之事業提供一個高期望的模式，這剛開始時似乎難以達成，但慢慢地，學生們試圖盡力趕上：被侷限為一個在企業裡負責任的人，他別無選擇，只得以超越自己的能力為目標——並且打破硬性固守的觀念限制。以下有兩個例子，是關於幼兒的水平式思考：

1. 六歲大的玫瑰栽培者必須幫助一九二〇年代的一流飛行員艾米‧強森（Amy Johnson）把她的小型飛機從他們的玫

瑰園中搬移出來，只因她耗盡了燃料，所以被迫降落此
地。他們建議她「絕不要飛越出藍天」，否則她將無法
「再飛回來」。當她問他們為什麼，他們認為「因為這跟
飛機及地球的形狀有關。」

2. 九歲大的孩童擔任醫學史學生的角色，向李斯特醫師（Dr.
Lister）的一個「畫像」解釋其對十九世紀醫藥的貢獻是石
碳酸的使用，為現代醫生使用的 Band-Aids（譯註：消毒
的傷口貼膠布，美國廠牌）鋪了路，而他的硬式聽診器被
後來的汽車技師用來聽內部燃燒引擎的「心跳」，同時也
用在診聽母親肚裡的胎兒。

一個有責任感的人看得見眼前的道路

打從最初的任務開始，學生們就有「到某處」的概念。起
先，專家外衣的模式將發展在最窄的道路上，追隨一個薄霧籠罩
的小徑，似乎通往完成任務的終點，在學校裡的大部分作業會是
像這樣的。然而，要成功地完成第一件任務，得讓這學生看到他
剛走過的路徑，並尋覓下一個途徑，更為寬廣且容易看見他所要
走的方向。並且，當他學會和其他人分享同行在更為寬廣的道路
上時，在心態上，他們是以企業中的管理人身分來對待這些任
務，他獲得一個複合景觀的概念。這就是**領域教學**，是專家外衣
模式的重要關鍵，也是常常被接受傳統教育的學生所錯過的。

實習老師從事於主題教學

備以理論的論點——相信孩子們必須著手於共同合作的工
作，好引導他們進入廣泛種類及層次的任務，而老師的概念則是
一個輔佐角色。我們不知名的志願者根據在教育刊物上找到的模
式，準備了一個課堂方案。老師們覺得這模式有用且令人欣慰，

因它似乎提供了一個穩當的出發點，有效且可靠。我們的實習教師選擇以中國為主題以「中國新年快到了」安排次主題，如圖 3-1 所示。這些叢集透過似乎相關的多種興趣層面，來描繪認識中國

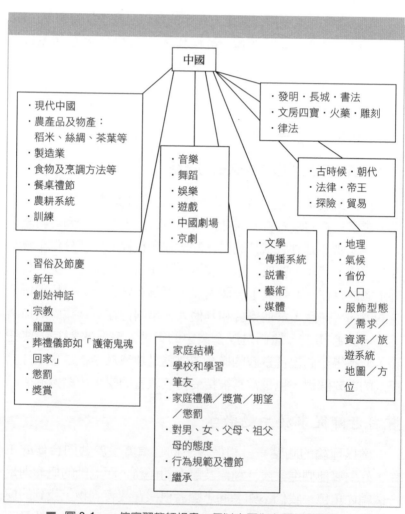

■ 圖 3-1　一位實習教師規畫一個以中國為主題的計畫案

的可能性。這紙上的形式暗示著她的想法，到現在為止尚未給與有關跨領域課程工作的提示，但是無疑的，她意圖讓它發生，而這個設計將會指引她收集資料。這奇妙擴展的資源將經過許多篩選，然後「以她班級的年紀」來選擇合適的，或捨棄不合適的，對於一個傳統的教師而言，這是一個安全的規範。她可能會收集中國神話、龍的圖畫、地圖、繪畫、現代中國手工藝品、統計圖表及食譜；將會有正統音樂、飯碗、筷子，甚至「月餅」，因為快接近中國新年（譯註：此處作者將中秋節吃的月餅，混淆為是在新年吃）。

　　收集了令人垂涎的資料後，她接下來的問題是如何開始進行這個主題。她可能會清除教室的牆壁，準備改貼上她和她的學生們預備展示令人印象深刻之中國收集成品——一張標示中國主要城鎮及地區的地圖、天上的五爪飛龍、食譜、一個中國餐館的外帶菜單；在英文翻譯旁的中國字、長城的圖畫、中國故事以及現代中國的照片。

　　給學生的任務可能將是以鮮活的討論及研究形式，來探究中國所處位置及他們所知道的中國。他們的想法將以某種方式被記錄下來，每個孩童都可能在為班級製作的一本「有關中國的書」中，提出一些個人貢獻。他們可能從地圖集裡找出地點的位置，好畫在「大地圖」上。老師將記錄學生們在這些研究調查過程中所練習的技能。她將試著依循他們的興趣，以及補充他們的知識，或是指導他們到學校圖書館有關中國的資料來源做進一步的研究。她將以任何似乎能保持每個人活躍地投入在工作中來做回應，然而同時又試著確保教學課程中的不同層面也被涵括進去。

老師以專家外衣的模式引至主題

　　為了較清楚的理解專家外衣的方法論，讓我們看看一個老師

將這方法應用到同一主題「中國」上。她首先問自己一些問題：
　　1. 什麼樣的人需要知道中國？
　　　　‧媒體報導者
　　　　‧旅行社的人員
　　　　‧傳教士
　　　　‧貿易特派員
　　　　‧創辦事業或工廠的企業家
　　　　‧聯合國工作人員
　　　　‧大使的工作人員
　　　　‧歷史學家
　　　　‧電視製作人或電影製片人
　　2. 以上這些人，因為主要或次要責任而承擔的工作，會引起
　　　哪些不同領域的關注？
　　3. 當資訊出現時，如何能使紀錄（企業上合法的）保存它，
　　　以便這資訊能再度被使用？
　　4. 如何能讓資訊以最精簡的「敘述」呈現出來？

　　為了幫助她回答 2-4 的問題，我們的老師斟酌這些需要知道
中國名字的人，並將它擴充詳述到幾個類型內：

　　1. **無需生產貨品的服務性事業，其所有的任務是援助其他人
　　　們**：銀行、旅館、圖書館、餐館、醫院、旅行社、獸醫診
　　　所、商店、消防局。
　　2. **製作物品的製造業**：鞋廠、酪農場、點心麵包廠、麵粉
　　　廠、釀酒場、服裝公司、鋼鐵工廠、出版社、商業藥草栽
　　　培園。
　　3. **慈善或行政管理事業**：賑饑公會（the famine relief organiz-

ation, OXFAM）、國家信託（the National Trust）或保存英
國豪宅及歷史遺跡的產業組織（the English Heritage）、基
督教救災軍團（the Salvation Army）、綠色和平組織
（Greenpeace）。

4. **養育事業**：孤兒或棄兒收容所、疾病及病危患者收容所、
育幼院、動植物基因存庫、國家公園、自然保護區、社會
服務機關。

5. **管理事業**：警察局、海關、稅務局、移民局、監獄、司法
部門、陸海空三軍部隊。

6. **維修器物的技術工匠**：水管工人、電氣工人、石匠、木
匠、古董家俱修理者、檔案管理員。

7. **藝術事業**：劇院、照相館、藝廊、手工藝品中心、劇團或
芭蕾舞團。

8. **專注於輔助人學習的團體**：運動訓練中心、博物館、動物
園。

在這些事業中，有許多至少在乍看之下似乎是與中國無關，
但有時候進一步查看，會帶來預料不到的結果。這分類的步驟是
重要的，因為事業的目的在某種程度上影響思想傾向，並且造就
所有任務陳述。

旅行社

在看了她的分類表之後，我們這位老師決定旅行社似乎適合
用來研究一個外國國家。現在，在這實習教師的計畫中，一個旅
行社當然可帶引學生進入有關中國的層面：現代中國、萬里長
城、食物和烹飪、習俗，這些在安排旅行及訂票務時，全部都會
被考慮到，而這事業也很容易為客戶設想。利用從客戶的指定日

期、票務，等等的傳統手寫訂單，將會為這班級製造出任務來。可想像學生們仔細研究中國詳細地圖，計畫連接渡船、火車及公車的旅程，以及向客戶解釋對觀光客而言，廣告宣傳單中有哪些可行的方案。

然而，這兒有一個意想不到的障礙！旅行社人員處理距離、時間表，及二十四小時計時。他們不會審查故事或歷史教科書，好用來給與客戶建議，所以若讓他們來做這老師所要求的研究調查將是不合理的——換句話說，旅行社人員不需要知道中國。

貿易代表團

因此，我們這位專家外衣的老師重新審視這分類表，看看是否有更合適的構想。或許可試用一個貿易代表團，尋求在中國設立汽車製造場的可能性？〔Volkswagen（德國國民車）汽車公司確實剛開始成立這樣一個企業。〕這需要代表團工作人員做直接的研究調查：

1. 有哪幾個城鎮可供貨物進出運輸？
2. 哪種運輸系統可被利用，來做為多種材料的送達？
3. 有哪些供應工業可利用？鋼鐵工廠？發電廠？有可利用的勞動人力嗎？
4. 人們會為了移居到中國開發企業，而必須適應居住形式及學校教育系統嗎？
5. 文化上的問題——宗教信仰、家庭生活、工作時數、工作階級制度、職業道德原則及行為模式——將會對這企業有何影響？
6. 中國人在一般貿易上對我國及圈外人的態度是怎樣？

　　以上全部似乎確定了貿易代表團的構想，所以老師開始組織這些任務。從以上列舉事項來看學生將要從事的事情，會產生什麼意象？地圖對於以上問題 1 和 2 將有幫助。它們必須是詳細標明的，並且是最新版的，所以教科書形式的地圖是不夠用的。地圖之一將提供有關地理位置的資訊──河流、鐵路、道路、飛機場、海港、城市及鄉鎮。地圖之二將專門化，給與礦藏資訊，並指出傳統上已被開發地點。至此為止，這構想仍然可行，但是專家的外衣與學生以傳統學習方式從地圖上找資訊將有何不同？首先，這地圖將不是最先選用的資料來源，而當它們被使用時，這些工作者的精神狀態將反映出專注且精確地詢問，（可能緊急地）需要以打電話的速度快速回答，而不是悠閒地記筆記。

　　現在，如何找到一個正確的起點？沒有人強迫一個事業一定在中國實行，所以一定得虛構一個情況，好合理地激發一個公司要到海外工作的意願。這是個核心問題，而在這關鍵上，這汽車工業似乎不適合我們這位老師，因它與利潤及廉價勞工有關。所以除了僅僅利潤以外，還有什麼其它目的？一個來自中國政府的邀請函，來開發一個電腦自動化的製車廠？一個邀請函當然拓寬了目的，而且專家們被要求利用他們的知識來服務其他國家，會覺得很合理。考慮到其他國家可容許我們看到對於車子及其目的有一個新的想法──或許為這國家的特別生活方式及文化開發合適的車種？或許以人力車原理為基礎的電力車？這當然可以減輕許多人的勞苦。但是學生們絕對不可以施惠的態度對待中國文化及他們做事的方法。這架構容許這些專家研究鄉村的生活配備，包括運輸、工作習俗、地點、食物、及農務。並且汽車及人力車有合理的關聯。如此一來，電動人力車的構想可延伸到為困苦地區設計救護車，這將結合中國照料病弱的歷史特色。

　　現在檢視這個模式：這政府有權力邀請專家來為它的人民設

計某種重要東西，這是從中國文化裡已經有的東西發展出來。因此，這架構不是施捨關係——它是合夥關係。

然而，在此處有一個問題，專家製造車輛時，需要研究的是：什麼是建造最有效機械的必要條件，而建造它們之後便離開——他們將沒有必要對中國產生深入研究的興趣！只要他們研究了道路、活動範圍、負載量，他們可以保持與這個有歷史文化的中國隔絕（而且隔離！）。要放棄這汽車製造的構想是非常可惜的，但是專家外衣一定要有統整性。

既然如此，則以訓練中國員工有關西方觀光客訴求，來經營一個旅館的構想如何？這發生在非洲的國家，在那裡的旅館住宿設備一定要靠近野生動物區及狩獵公園。這公園引起對住宿的需求，接著，便需要有人來為這旅館提供各方面的服務。但是這如何能適用在這中國的主題上？這些專家會是誰？他們不可能會是中國人，因為他們生長在其他國家。這是在繞圈子。不知為何，這些從西方世界來的專家們必須為他們自己找出對學習中國文化的需要動機，以便建議給中國人有關西方人的需求期望。問題是如何向中國員工表示誰將經營這旅館？

突然間，有了解決之道！學生們必須以旅館專家的身分來研究中國文化，因為他們的專業知識是專門到世界上人們希望拜訪的地方去訓練員工，因為這些地方是如此特別——由於他們的藝術、歷史、文化古蹟、稀有動物、發明、博物館、及禮俗儀節。就因我們訓練人才，我們可以創造出如同好萊塢電影可能要求的外景拍攝場地——完全真實的，依據我們的研究。這專家外衣的模式將不需要任何中國員工，因為它將設立一個「試驗計畫案」，嘗試以下模式：

1. 了解西方客戶需求和態度的西方旅館專家對於中國旅遊協

會所要求建立一個「訓練學校」旅館（不是真的旅館）的
反應。

2. 專家們首先必須研究中國文化，以便以適當的風格來裝備
這旅館，反映中國食物、裝飾、傳統等等。

3. 然後，他們必須非常小心地準備這些教授課程，好讓中國
旅遊協會能經營這「旅館」，並訓練全體員工預先準備好
如何面對西方觀光客。這可能牽涉到製作錄影帶、準備對
話冊子、設計中國菜單以鼓勵西方客人嘗試中國菜。

這訓練角度允許「專家」研究中國，好為客戶（他們期待一
個中國旅館）及全體員工（他們在中國旅館裡工作）提供一個真
實背景！在完成這步驟之後，他們必須檢討他們的文化可能性，
好規畫訓練課程，使中國員工能夠幫助西方觀光客在享受、景
仰、及滲透這文化的同時，感覺舒適與安全。

不確定性在專家外衣的計畫階段中是典型的，並且會感覺到
麻煩，比由我們傳統實習老師所發展出外觀上直截了當形式的模
式來得更令人頭痛。但是，如你所看到的，這結果是遠佔優勢
的。

第 二 篇

從探討到展現成果

第｜四｜章

中世紀修道院內的生活

■ 這一章所討論的教學工作是一個周詳的計畫案，由桃樂絲帶著一位實習教師，在為期三週的實習教學中完成。我們將試圖以超越「課程中的教學步驟」之敘述，來增長這原始教案的內容。

　　首先，伴隨著一套可能的計畫程序，我們以導師可能在一個演講或討論會中的態度，來詳加說明一些特殊的觀點，和學生們一起探索一個特殊計畫背後的原因及牽連關係。我們討論這理想的目標和成就，並且為了使這工作適應到一個特定的班級上，我們考慮一些替代方案。接下來，我們討論「主教的信」之細部計畫，然後以這實習教師在課堂上所發生的實際過程的簡短紀錄來作總結。我們希望這個「理想」與「實際」的並列組合，將對你們有所幫助。

建立文脈情境

　　這位實習教師要這班級學生，在一所英國小學的教堂裡，了解中世紀住在修道院裡修士們的生活方式。因為這所學校位於德蘭（Durham），有自己的大教堂（之前是一所修道院），所以這個主題似乎對他們特別適合。她當時有興趣來嘗試專家外衣的教學模式，這可讓學生們參與「經營」一所修道院。她同時要求將所有課程的科目均囊括其中，尤其強調科學學科。她最後決定在這個活動中，將數學學科除外，因她了解到它可能已經是專家外衣教學模式的一部分。

　　她與桃樂絲討論著應該以什麼來賦予這整個工作的原動力，她決定創作一本修道院規章的書，這將能製造一個讓學生們理解他們所學的過程，並且如果這本書是由手工製紙做成的話，將能為科學課程提供引進管道。總言之，採用修士們的工作，將會刺激學童們了解修道院；而這部修院規章的書將是加強他們所學的途徑，它將牽涉到有意義的藝術、語言、與科學工作，並且也會成為這實習教師得知他們學到哪些東西的證據。這任務本身可能會在許多教室內實行，但是在這個特別的案例中，它將在「假裝」的戲劇模式中完成：它不像是在任何兒童活動背後的一般具有絕對的目的──而是這老師對於「一個可被從事之好的具教育性活動」的想法──一個戲劇性的背景，提供了*存在的理由*。

　　在工作中的某個初期階段，學生們以修士角色來工作，他們收到一封來自主教安塞爾姆（Anselm）的信（見附錄A），要求一本修院規章的書，以協助一個修女院，他的修女姐妹們希望將此規章建立在齊賈斯特區（Chichester）。這為其它的工作提供了驅動力（參閱第二章的指導方針）。本章提示著這工作的一些準備階段，直到打開這主教的信的時刻為止。

　　專家外衣模式的特徵，是它把學生捲入在課堂中的多重任務裡──讀、整理資訊、寫作、藝術與工藝、科學、數學等等──這些正是他們到處被所有老師邀請從事的典型活動，在這本書裡所提出的爭論是：因為學生們是在虛構的文本中扮演角色，他們將會帶著一種責任感到他們的學習裡面，結果是，老師能夠透過戲劇，來對學生們要求更多，這要比如果失去了這學習的選擇性誘因來得有效。

　　為了簡化開始的可能的程序，我們將對您──讀者們，以好像是我們給您建議的語氣陳述，好像您是毫無經驗一般。偶爾，

在計畫案的相關點上，我們將插入一些插圖。為了記述初步的準備步驟，在頁左半側將列出可能使用的策略，而頁右半側則提供評論及理論上的詳細說明。（這些要點依字母排列順序，以便互相對照。）

請記住，雖然接下來的看起來像是一個經過精心設計的計畫，而它有些觀點確實可貢獻出一個這樣的計畫，它是企圖製造出富多樣化可能模式的特色。以同樣方式，這老師在角色之內或之外，對這類事物可能舉的例子（以斜體字），用意也僅止於給與一個特色；它們不是被放在那裡好讓學生們以鸚鵡學樣的方式來學習。

將這工作合併到學校的日常課程中，用意也是在讓它具有非常的彈性——從一個整天，到每天一個簡短的學程，到在兩者之間的任何事件。這一章所描述的早期階段中，學生們被預期為從事著其它「正常的」學校工作，而偶爾從事修道院的工作。一旦這修道院的工作被建立起來，合併了大部分的課程學科，則修道院的工作就會理想地適合佔據學校裏大部分的日常課程。

可能的策略	評論
A. 展示一座修道院或大教堂的照片。	A. 如果你夠幸運，能住在一個保存了大教堂的歐洲城市，無疑地，你會帶他們去經歷它；這位實習老師住在英格蘭的德蘭，在那裡有一座宏偉的大教堂。
B. 分發二十張卡片，每張註明修道院工作名稱，諸如：地窖（食物儲藏）管理人、男修道院院長、草藥醫生和救濟品分發員。「這些是一些經營一座大教堂或修道院的人	B. 有些老師們擔心這些學生會覺得這些名字太難解，請冒個險——孩子喜歡猜測，而且別忘了，專家外衣傾向於邀請最小的孩子們邁著比平常更大的步伐！

員，你們能猜猜他們做些甚麼事嗎……他們負責掌管的是甚麼任務？在這些字中，有些很好笑，我可以把我們猜測的答案寫在黑板上嗎？」

C. 現在公佈這些答案，仔細地寫在另外一套卡片上。每一張卡片上描述一件工作或責任特徵。例如，我管理所有我們用餐時及教堂裡所使用的桌巾，這些舖在祭壇上的桌巾是非常特別的。邀請全班圍聚著一張大桌子，並且配對這兩套卡片，試著讓工作名稱和描述特徵配合一致，當然，參照他們寫在黑板上的猜測答案，並且在他們得出新結論時修正它們。

C. 注意到這卡片的特徵描述已經插入了個人的：我管理桌巾……所以它已不再是他們——過去的某些歷史上的人物做什麼事，而是我做什麼事。當學生們彼此討論關於這些卡片該如何被配對，你將採取鼓勵的（而非糾正的）評論：「嗯……對……你很可能會這麼想，認為分發救濟品的人（al-moner）和處理杏仁果（almonds）的事有關。」這也會讓孩子們得到一個概念，犯錯是無危險性的，因猜測而獲得錯誤答案，是一正常的課堂上的程序；它並不是一個錯誤。（譯註：此處所指的犯錯部份，是因英文almoner及almonds這兩字之拼字接近，而造成的誤導。）

D. 將「正確的」答案唸出來，必要時，要求全班重組這些卡片。

D. 因為你知道這個初期的任務，只是進入一個虛構文脈情境的第一步（在此案例中，則是要求他們像修士一般生活和行動），「讀這些答案」是一個機會，在不知不覺中將

「在那裡」移入到此時此地，好像是修道院院長，而不是老師，向教會兄弟們讀著責任義務。這個移入現在式戲劇情境的暗示，是一個設計，我們將會一直提到它。它的力量植基於矛盾心理，它並沒有向全班解釋，老師現在將要稱呼他們當作是某某角色。不，它必須從老師微妙的聲音改變、姿態改變、從老師的微笑到讀者和修道院長的嚴肅態度改變中，被學生們領悟出有某些事情正在發生。你可以拿起一張列有答案的紙，故意夾在一本看起來老舊（粗麻布面裝訂的？）的書裡，好像被拿來讀取的就是這本書。因此，你將會同時指出兩件事情：(1)這不是真的，我正在玩遊戲；以及(2)這是真的。當對事情感覺的演變結果變得戲劇性時，學生們才會開始在這些卡片中修正一些卡片的位置。另一方面，你可能較喜歡只解釋著：「*我將要把這些唸出來，彷彿我們是那些修士們一般。*」

E. 重新開始，再一次分發描述工作特徵的卡片，每個孩子發一張，也給你自己一張。

 1. 每個學生把他們卡片上的內容唸

E.

 1.

出來——你可能必須先把你的唸
出來。

2. 「閉上你的眼睛。看看你是否可
以想見當卡片上提示的工作被完
成時，會發生什麼事情。」

3. 「等一會兒，我將要你告訴你的
鄰座，當你閉上眼睛時，看到發
生了什麼。我會告訴你我說的是
什麼意思。我會告訴我這裡的鄰
座（最靠近的學生）我看到我個
人做什麼事——我得到的卡片內
容是修道院院長。（對你的鄰
座）我看到他正跟在一列修士隊
伍後面，他們走進一小禮堂裡做
彌撒。當他們跪在他們的位子
上，他走向高台的祭壇上，我注
意到（或許，你的手摸著這書）
禱告書已經翻到正確的一頁，我
將讀出它的拉丁文內容。」

4. 「再次閉上你的眼睛，然後看你
可以對發生的事情注意到多少細
節。張開你的眼睛，然後告訴你
的鄰座。」

5. 每一位學生（或者從志願者中選
一位）現在可以告訴全班他或她
所聽到的是什麼；對於修正或問
題的提出，現在是適當時候。

6. 你向全班解釋，現在，我們已聽
到所有的職責任務，我們需要時
間來想想每位學生喜歡選擇「保
留」哪一項目。建議以一組學生
們把卡片釘在教室的牆上，好讓
它們被掛在那裡供大家仔細思
考，直到我們再回到以修道院主

2. 注意這關鍵字「發生」——它邀
引學生們去發現每個人是如何去
看事物。

3. 把你自己當成「示範」的這個策
略，允許學生們觀察細節，因此
建立了一個標準。你故意溜口地
將「他」說成了「我」，期待著
一些學生們也能照這樣做。

4. 當他們告訴彼此時，聆聽著，看
哪些學生看見他們自己實行著任
務，以及哪些學生看到別人在
做。

5.

6.

題的工作上——或許不是當天，而是直到第二天上課時。告訴他們你將保留這張修道院院長的卡片。

F. 一組學生在這天中的一些自由時間內，釘上這些卡片。

G. 另外一個新的開始：你現在向全班介紹這修道院的平面圖（附錄B）。這平面圖是你將要準備好的，繪製在一張大的紙上，你將聚集他們，在一起圍成個圓圈，並且邀請他們提出意見，有關這些不同空間的用途是什麼，以及在這每個空間裡可能會執行的任務。

H. 一個重要的選擇時刻：邀請你的班級來選擇他們的角色。有一些方法來做這事，其中之一是邀請每位學生輪流站在釘在牆上的責任卡旁邊，並且指著並讀出被選的卡片內容。當其他人跟隨著，一個編組將

F.

G. 雖然在這裡介紹這修道院的平面圖，在表面上的目的，是為了讓學生們能夠選擇他們在充當修士的角色中想要的是哪種責任，在你的想法背後，你當然會有整個課程模樣，並且，尤其是，這封虛造的主教信件（附錄A）將引進科學和數學的工作。因此，當聆聽他們意見的同時，你會偶爾投入問題和思考，這將種下供未來參考的概念。於是，你將輕緩地加強他們的任何意見，有關於一特殊房間的尺寸，或者它能舒適地容納人的數目。例如，這機會可能出現（順便提及）來思考一個修道院的膳廳可能容納的座位。因此，你正展開了尺寸的向度，而這僅是思考一個平面圖的許多方面之一。你這樣做，是因為知道他們未來工作的中心特徵，是在於回應這主教為了擴張繕寫室的要求，而對此，讀平面圖上的人體尺度空間將是一個關鍵技巧。

H. 你選擇的角色可能指令著：「讓我們以每一個角色均由四個人來扮演。」然而，如果你採用了先前的方法，則你將會發現你自己以不帶強調的口氣說：在此時「我們沒有地窖食物儲藏管理人」（注意這個

t1tft

會出現，有些角色較其他角色更受歡迎。

I. 一個讓他們來嘗試剛才獲得的角色簡單方法，會是給與一個類似「老師」型式的指示：「讓你們自己散開來，環繞在教室裡，然後試著模擬著你認為你的角色每天將負責的工作任務。」但是，我們建議：當你在有可能的時候，透過這戲劇給與以上的指示時，使用你的修道院院長角色來下指示。

你以修道院院長式的語言方式來進行，並且透過簡單的將一條麵包撥裂並分發的公有行動：「弟兄們〔一個簡單的聲音改變、姿態的改變（雙手放在假想的袖子裡），一隻筆（粗，棕色）被拿起來〕我們今天在這個獻給耶穌的榮耀及祂所有成果的地方，各自分別到我們日常工作崗位之前〔移到事先預備鋪好大張棕色紙的一大張桌子旁（桃樂絲稱之為「公眾尺寸」）〕，

我們——接受並分擔對他們的選擇所牽涉到的問題）。「也許之後有些弟兄們會幫助我們來承擔這些任務。」或許多施點壓力，「我們尚缺有經驗的麵包師傅，我們將必須盡我們的能力來烘培我們的麵包。」

I. 注意這裡所建議的語言。鑒於之前你曖昧地暗示著，當你著任務時是在角色中，現在，當學生們已經委任了他們自己，你堅守地使用這戲劇性的現在式，尊重他們角色的功能，並且加強「這是發生在這裡及現在」的感覺。這是一個再次診斷的時刻，因為你將在同時測驗著每個學生對這個新的「遊戲」，和修道院院長將會顯出何種反應：困窘的程度？自我保護的程度？需要暗中摧毀這遊戲嗎？語言形式是合適或不合適，尤其是他們是否能使用「我是」而非「他們可能」？全依賴著班級的自然領袖指示前進的信號？

現在透過儀式的架構，來給這些學生們這個由你和他們一起充當修士來工作的經驗，這部分必須用些技巧來做。下列這仔細建造的架

讓我們一起撥分麵包（迅速地在這大張紙上畫出一條麵包，不論是現代的切片式，或是看起來較不遠離時代背景的乾式烤爐烤的一塊麵包，然後畫上「分裂處」，足夠分給每個人，如圖 4-1 所示）。

是這種

或是這種

■ 圖 4-1　麵包繪圖

然後用兩手「從」所畫的麵包圖（紙的象徵表象）以驚人的力量及速度撕開「一塊塊麵包」，分給學生（如果麵包是切片的，雙手必須表現出細緻薄片的樣子；假如是一大團塊，則手指將用力撕裂麵包的硬皮。）請不要把你自己看做是這個修道院院長的角色——你是他們的老師，正示範著修道院院長的一種姿態手勢，以心照不宣的同意象徵表象，給在場的所有人看，包

構是值得觀察的細節：

1. 現在這戲劇行動即將開始
2. 現在我將要充當修道院院長
3. 因此賦予你們以「教會弟兄身份」
4. 創造一個宗教的秩序
5. 教授我們對基督教基本常識的初步認識
6. 創造出我們的第一個儀式
7. 並且發派你去做你個人的工作

當達成這初步階段的真正之戲劇化時，在初期的幾個時刻中，你將會需要打信號，而以上的這些訊息就在這些時刻中；而且你要了解，它將需要你來使用你的聲音、你的字彙、你充當修道院院長的姿態、占據空間的方式，你操作或模擬物品來象徵一個儀式的方式，以及你的一般舉止，是以一種是戲劇的，同時又是可靠的細緻風範。如此，你的學生們會感覺到他們是這剛被創造出來之戲劇的一部分。這大概只是分享戲劇的一個短暫片刻，因為當他們解散到他們的「工作中的修士」的群組裏時，它將只是由他們的角色功能來接管，而不是他們的意識形態及秩序。

括你自己在內。

然後，握著你手中的麵包，慢慢的吃著，津津有味的，領導著儀式，宣告：「我們主的手今早已降臨在麵包房的勞動上。」最後，以老師的微笑把這麵包圖折起來，並把筆及折好的紙擱在一旁，說道：「我們能開始我們修士們的工作了嗎？*我將會在繕寫室裏，如果需要我的話，你們只需來找我就行了。」*

J. 走出角色，並邀請學生們對修道院院長所做的事情提出評論：「可以以那種方式說話嗎？對於分撥麵包的方式，你們認為如何——我的『手勢』夠清楚嗎？是否每個人都知道『戲劇觀點』是什麼？」

將這討論移到一個像是被每位修士所從事的任務中部分之典型任務，會是什麼——回溯他們早先對彼此描述的意象。在他們新選擇的團體中（同組的學生，是選擇了相同卡片者），要求他們互相幫助來製作一張靜物畫或場景，來表現每位個別修士所從事之特定的、重複的工作。「讓你的小組檢查是否每個人可以解讀你正在做的是什麼，

J. 這裡建立了對「讀出意義」的一般需要，在這場合，用你自己來做一個模範。從他們「戲劇觀點」所覺察到的解釋，允許他們隨心所欲地來擴張及收縮這實際教室空間的尺寸。藉著有意識的意念，牆壁消失在林蔭大道的遠景裡，天花板消失在天空中，而地板消失在幽暗深處。在這些時刻中，他們和藝術家分享著心智的擴張，這是重要的，這不只是在這工作的虛構向度中對他們的安全來說，而且對維持這些被創造出來的世界而言也是重要的。這裡所強調的，不是把侵入的現實封鎖在外，而是在於使人想像出必要的意象來充滿心靈，而又同

你所使用的工具是什麼。」

（註：標上星號的一句，是要求從友善的老師姿態轉移到仁慈的修道院院長姿態。）

時保持著對已塑造意象的管束。

你可以重新覺悟並支持這「內在的觀察者」，藉著移動在靜止的人像之間，評論著你所見到的——不要猜測！——只有你所見到的。既不需做任何價值判斷，也不必猜測動機。例如，一位正在打掃的修士，不能真的拿掃把，因此這老師不能討論掃把。像這樣的評論是可能的：「我看到這裡有一個人熱衷於一些關於地板的行動；他保持著某種姿態地站著，並且充滿活力；他的眼睛牢牢地看著他手中握著的東西，而他的手緊握地指揮著它。」這些陳述將總是正向的，而且讓人清楚地聽到；沒有學生會讓人吃驚的考慮到空間問題，你會慎重而小心地移動。非常精確地，藉著適當的位置，讓每個人了解到是誰正被評論著。沒有謊言可被製造，對於所提到的品質，沒有人會認為是不真實的，因為這立刻會創造出虛假，並且會將孩子心中的「觀察者」移走，從自我觀察改變到把老師當作不論在哪兒，她必須幾乎是希臘神話中的回聲仙女（Echo）：「我在這裡確認你在那

K. 上述的練習（J）將只持續幾分鐘，因為這些學生們不太可能有這方面的知識或技能來維持任何事情，除了表面的意義以外。然而，你的評論將會供給他們這個「透過細節來獲得真實」的概念。你可能感覺到他們藉著全體從事著同樣任務的幫助，已準備好以「戲劇的觀點」來做進一步的探測。

　　使用有關修道院的手稿和書籍（學術文稿，可能的話，使用未被淡化的資料）來介紹鵝毛筆的概念。提示著鵝毛筆的製作會是每個修士具備的技能，討論有哪些必要的製作步驟，邀請他們脫除鵝毛並削尖羽管。他們可能以「只是」一個模仿練習的態度，來看待這事，但是你知道你追求的是那「腦海裡的鵝毛筆」，而為了幫助他們發現這個，你可能在他們工作時進入角色：

　　「年輕的弟兄，你將會注意到每根鵝毛的中間是多麼細緻結實，它在有經驗的製筆者熟練的手指中，是如何削尖筆尖、並彎曲且有彈性。當你在削筆尖時，你得確定裡知道的事。」

K. 在工作中，影響你早期步驟的決定，是你對這工作的最終走向會到哪裡的構想。你知道在之後的活動中將涵括科學，且將包括紙張製作、墨汁製作，以及可能削尖並以鵝毛筆寫作的課業（為了真正的實務，因為這是科學與工藝）。因此，在此作業中，當你以「戲劇的觀點」在製作鵝毛筆中設定現在，你正預期著他們等會兒在角色之外時，將要做的真正的工藝作業。

你的刀鋒磨利了，你的手在板子上切割鵝毛時是穩定的，好讓筆能沾滿墨水，來書寫著神的榮耀。記住，在此時你不可以分心，你的眼睛不可以抬起來，在削這羽毛時，你的手指也不可以顫抖，這羽毛是來自於上帝從祂的創造物之一為我們準備的。」

　　為了避免「僅只是模仿」，你可以要求每位學生來記錄每一過程，所使用的字句或略圖，是讓這些「投靠我們號召的見習修士們」能夠理解的。

L. 你可能判斷班上學生們現在已準備好，來自然地再次轉移到個人的工作上。例如，拌飼料來餵鵝，把酒倒進皮囊或酒瓶中，和麵粉及畊製麵包，清理烤爐，砍伐和運載木材，磨藥草製藥。當你看過他們選擇的工作任務之後，你可能已準備好一些個人或團體的「任務卡」，這指示卡應該在外觀、版面設計和語言上具有風格，並且這故意曖昧不清的語言，是以伴隨的略圖之直接性來補充（見圖 4-2 的範例）。

L. 這個將每件完成事情記錄下來的程序，應該在工作初期就被建立起來。這是專家外衣教學模式的一部分，來認定學到了的有哪些，並作自我評量。

　　一旦學生們能讓這事開始，你將變成非常的活躍。你以修道院院長的角色，有權力來侵入、巡查，並且給與和拿走資訊，以保持活力、建立意象、挑戰一些人去更進一步、宣揚任何一個學生的新想法等等為目的。如果院長能帶來新聞的話，那將會有幫助。這新聞應該是相當世俗的，並不特別令人感到

你今天的工作是帶這魔鬼畢爾茲布（the devil Beelzebub）的雙角到小禮拜堂中新的唱詩坐位突出的架子（misericord）之上，好讓在清晨時，修院弟兄們必須在黎明前保持清醒時，這木條將支持他們的倚靠，但不是讓他們坐下，而這魔鬼的臉提醒他們那引誘阻撓禱告意志的邪惡力量。

把這角切得深且尖。

如果刀子溜了手，確定你有布來止住這可能只是短暫的流血。

確保這刀子的銳利及尖度並且切割時是乾淨俐落。

■ 圖4-2　由老師或年紀較大的學生所準備好的可能任務卡

興奮的，並且能夠符合或傾向於根據學生們目前從事的任務。例如，一位「虛構的」弟兄也許是在醫務室內，並且渴望在他缺席時能有人接管他的工作。當你走近正在倒酒的地窖管理員時，這訊息可能被傳告如下：「我剛剛正和卡德費爾弟兄在醫務室裡，他的腳傷復癒得很順利，但是他渴望著草藥師弟兄曾答應他的那盅在十天之後可以喝的牛角杯的酒。弟兄們，蜜酒做得怎麼樣了？是否每罐都被羊毛保溫套安全地保溫著？讓我來幫你們……」與園丁們說話，這訊息可能以如下出現：「你們一定會很高興聽到卡德費爾弟兄折斷的腿接合得很好，他很快將需要一個拐杖。他想念我們的友誼，到時可能可以坐在這外面，來看著你們工作。」而對照顧天鵝者，這訊息可能是「你能指給我看那隻上個月害了卡德費爾弟兄折斷腿的雄天鵝嗎？那一定是隻強壯有力的鳥！我告訴他說，他一定做了什麼來惹怒這隻可憐的天鵝的事情，可是他發誓說他只是跟往常一樣平靜地收集鳥翅膀的羽毛！你認為可能會是什麼引起這天

鵝如此具有侵略性？」然而，在此處有兩件重要的事情，這老師絕不能向任何一組或個別修士／學生暗示著他們在工作組團裡少了一位同事。並且，現在有一個卡德費爾弟兄因腿折傷而躺在醫務室內，這傷是由一隻天鵝所引起，當時他正收集著翅膀上的硬桿羽毛！考慮著課程上的展望：為康復做的禱告、到病房拜訪、草藥、暫時失去能力的人之適應方式，通常是強壯的人，在等待骨折復原其間打發時間、接骨的方式、人類的骨骼、槓桿作用、製作拐杖來支撐重量，當木頭、繩索及鐵釘為資源材料時、利用滑輪來保持腿的骨頭固定原位、病人的飲食、如何使你不注意病痛、是否該原諒天鵝、寫一封有關此意外事件消息的信給主教或修道院副院長等等。

M.你正將進入這戲劇的新局面——介紹這主教的信。我們建議你在角色之外先做這個，「當我們再回到修士角色時，你們認為我們能夠應付迎接一位使者嗎？——一位由主教派來的使者！我已在這信上蓋了一個印章，試著讓它看起來是重要文

M.引入這封主教的信，將為課程提供了剩餘的部分，所以在這戲劇性的事件發生之前，可能必須在角色之外，先將工作朝向至少某種程度的「所有人身份」：你因此要求他們的同意——一種口頭上的契約。他們實際上處理這封信，當然，你以

件。暫且不要打開它，直到我們回到了這戲劇裡面再開封，但是看看它在你手裡的感覺。」（將它傳遞下去來讓大家檢視）。「我們能同意這信是由主教寄來的嗎？當然，這是我事先寫好的信，但是我已盡了力，好讓它聽起來有權威一般。不，我將不告訴你們這內容是什麼（無疑地，微笑地說！）現在，你們認為這修道院院長將如何來召集修士們打開這封信？敲鐘？派一個修士去叫每一個人？在用餐時間打開它？我們要不要看到這使者親自交信的樣子？有誰認為他們知道這使者將會如何做？他是騎馬來的嗎？」。

你將能夠利用他們的建議來安排這個情況，而學生們已開始將會對經營他們的修道院負起責任來。

信中可能的內容來「勾起」他們的興趣。這封信現在為剩餘的專家外衣之工作提供了原動力。這一章已敘述了在這「原動力」能被引介之前的所有預備活動之重要性。從這裡開始，你要如何進行下去，將依賴學生們對承擔這外衣的準備程度。

推展及深化工作

一個朝向所有權程度的逐步發展，是老師心中對課程的「健全的」工作所必須的一個開端。在移向主教的信件之前，讓我們考慮另一個模式，這是桃樂絲・希斯考特採取評量學生對於更深入地洞察一個主題所準備好的程度。

老師有義務來開發這些技巧的才能、推理能力、以及對學生們

的了解。在這修道院的案例中，一旦學生們欣然地做著修士們的日常責任工作，這老師尋找著機會，來拓展他們對一般認識的修道院之知識範圍，同時將工作焦點精縮到教授課程的技巧上。桃樂絲認為圖 4-3 中所示的進展過程圓周圖尤其有幫助，在其中，每個四分之一圓周為何時能夠開始下一個進展過程，提供了核對清單。

　　每個四分之一圓代表學生們所從事的學習領域之種類、程度及品質。四等分之第一週期（左上方）是探索式的「四處遊玩」，以初步的刺激事物所使用的任何形式。在四等分之第二週期（右上方）中，某些牽連關係隱約可見，並且，對於集中焦點的決定，變得是有必要的，因此一些計畫開始浮現出來。在四等

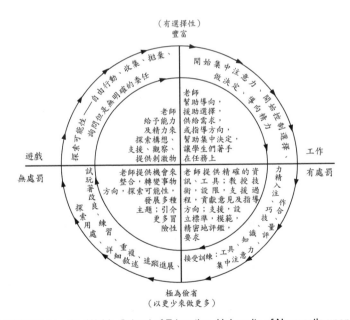

原始資料來源：Lesley Webb, School of Education, University of Newcastle upon Tyne

■ 圖 4-3　進展過程圓周圖。每一次跨越一個界線，老師改變方法、語言、步調、字彙

分之第三週期中，學生們開始實行一些任務，一些技巧可能必須被教授，而資訊必須是正確的。在最後的四分之一等分中，這工作將藉由改變它的透徹看法，而不是透過重覆來被整合；對他們自己新獲得的知識及技巧感到有信心，這幫助學生們度過難關。

因此，每四分之一等分形成一週期旅程的一部分，向更精深的理解、技巧、及自我旁觀能力迫近。這不是偶然發生的，這是老師從中介入的結果。每一次老師決定從一個段落轉移到下一個段落時，他使用不同的語言，兼顧在文體上及用辭上，他設定變數，來著重在工作上，以及創造供學習和練習相關技巧的機會。牽涉到獲得這個知識及這些技能的這個工作，將在參與者心中創造一個準備好的心理狀態，來開發更進一步的潛力，處理更複雜的工作。

因此，這進展過程圓周圖不但引導這老師從一區位移到另一區位，並且調節這老師的教室資源──他的語言及舉止，以及他所提供的支持或挑戰的種類。圖 4-4 展示關於這主教的信件在修道院劇情中的一個圓周之發展過程。有時候，這四等分將被引進，而又很快地在短期之後退出。在其他時候，每一等分將因工作上重要及錯綜複雜的性質，而持續一陣子。這老師將必須決定這步調的速度，這得依據觀察學生們在認知上的準備程度，以及在學校裡對學習的期望。在傳統教學中，學生們常常很快地衝入到四等分的第三個週期之工作中，而在第一及第二等分週期方面獲得極少。再者，對於第四等分週期的整合與成熟部分，常常被認為是理所當然的，而被任其自然發展。

導入這主教的信件

桃樂絲心中有這進展過程圓周圖的意念，現在，她計畫著如何利用這主教的信件，來延伸及深入學生們的理解度和技能。這導入主教安塞爾姆的一封由他的秘書記錄的信，是一種設計，好

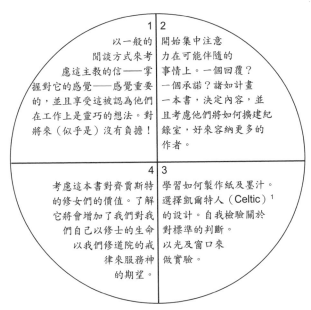

1
以一般的
閒談方式來考
慮這主教的信——掌
握對它的感覺——感覺重要
的，並且享受這被認為他們
在工作上是靈巧的想法。對
將來（似乎是）沒有負擔！

2
開始集中注意
力在可能伴隨的
事情上。一個回覆？
一個承諾？諸如計畫
一本書，決定內容，並
且考慮他們將如何擴建紀
錄室，好來容納更多的
作者。

4
考慮這本書對齊賈斯特
的修女們的價值。了解
它將會增加了我們對我
們自己以修士的生命
以我們修道院的戒
律來服務神
的期望。

3
學習如何製作紙及墨汁。
選擇凱爾特人（Celtic）[1]
的設計。自我檢驗關於
對標準的判斷。
以光及窗口來
做實驗。

■ 圖4-4　以主教信件為練習的進展過程圓周圖表

來進一步著手你對於涉及課程的多重範圍之許多構想，因為這信的導入提供了動機，這會將所有隨後發生的工作，以一種強烈的意圖來向前移動。讓我們假設你已經寫了一封信，是以特定的科學課程範圍為構想：你要教授有關光的某些科學方面，並且你要這些學生們了解紙是如何製作的（實習教師把她自己對於她的科學目標設定在製作紙上。）

不可避免地，現在必須針對這封信的要求，來做一些決定：(1)如何適當地回覆這要求；(2)如何修改這現有的修道院基地平面圖，來容納一個擴建的繕寫室，好讓所有的修士能同時在繕寫室裡製作這本書；並且(3)如何決定該將哪些戒律來傳給這些修女們。

[1] 譯註：凱爾特人為印歐語族之一派，屬於愛爾蘭、威爾斯（Wales），以及蘇格蘭高地等區域。

　　你因此面對一個典型的戲劇難題。通常，演員在戲劇裡被要求去假裝作一個決定——例如，扮演奧賽羅（Othello，譯註：莎士比亞四大悲劇之一）的演員，假裝決定去殺死德絲德夢娜（Desdemona）。雖然，你想要這班級（為了你的課程計畫之緣故）來同意製作這本書，及擴建繕寫室，好獲得額外的工作空間，你要他們對這樣一個默契背後的牽連關係做些思考——也就是為這些修士們思考。你獲得的可能性回答將是一個隨便的「好吧，我們同意」，或是一個「我們不能做它。我們的工作太忙了。」

　　因此，讓我們想想一些你能使用的策略，來給與這班級時間，去鑑定一些當這些修士們面對一封這樣的信時將服從遵守的規範。然而在處理它時，你一定要延緩做決定，仔細考慮——不管是在入戲（扮演角色）或出戲（角色外）——什麼是討論中的關鍵，而什麼則正是被需要的。因為你的學生們在這階段，將不會充分地「擁有」他們的修道院生活方式，他們將會發覺掌握它可能的牽連關係是非常困難的。

　　然而，他們可能會感受到帶有情感的內涵之敘述，像是以下的：在你的角色裡扮演男修道院院長——「我想我必須提醒你們對於這本書的製作，將會用盡我們的力量。它將表示長時間在繕寫室裡，然而如我們往常一樣，牲畜們必須被飼養，麵包必須被製作，並且早晚的禱告儀式必須被吟誦」——尤其是假如它是以下列來平衡著：「教會弟兄們，我只聽說過有關主教安塞爾姆（Anselm）好的一面，並且據說他對實務方面和對禱告的警醒方面一樣有智慧。」

　　另一方面，在角色之外，你可能熟思著：「你的確想知道修士們對一個從未見過的主教，會有什麼想法」或是「我猜想他們可能已立過誓遵從他們的主教。這封信聽起來似乎像是一個命令嗎？」

　　從所有方面來看，很明顯的，任何由老師投入的口頭講述方面，會大大地影響到學生們浮現出的語言及想法。儘管是你為了提升他們做決定的能力層次所做的努力，你可能發現你自己和一個班級（如這實習教師一樣），他們只想開始從事這改變他們繕寫室形狀的實務。然而，如果你的學生們是開始從事於較深層級的論點上，則你便有多種的選擇項目來揀選：

1. 和學生們建立：
 - 當他們從事其他學校作業時，他們會在一大張紙上草記下他們認為什麼是幫助這主教的好主意之理由，或是
 - 在他們繼續他們的修道院角色的責任中，當他們覺得準備好寫下他們認為應該做什麼的時候，他們將進入這繕寫室。
2. 假如你感覺有自信，認為這些學童有一些社會技巧來自行做決定，暗示著他們可以如同修士們從事於他們的任務一般，來討論這本書，以及他們要如何回應這主教的信。這將需要由這班級準備一個通知書（出戲），而你提醒修士們這封信所應考慮到的各種層面：
 - 支付擴建的補助金費
 - 對於重建／裝備新的空間所面對的問題
 - 這任務的緊急性
 - 教會兄弟們所擁有及所缺乏的技巧
 - 對任務的重新組織
 - 應付額外的訪客
 - 訓練額外的新進者

　　列出項目的清單明顯地示意著此處不會有快速的決定，因這些修士們需要開始思考在下一個會議中必須被討論的所有牽連關係。在此刻，你以修道院院長身份，對於任何他們眼前的任務所

需要的，盡責地給與支持，同時，記錄他們對於主教的挑戰所做的思考，是在什麼層級上。

3. 在學生們決定好他們給修士們有關這封信的各種觀點的建議之後，要求他們在角色外抽籤表決或公開投票。每一個老師知道在這種爭論中的隱約壓力之危險性，但是如果此處也有利益的話，這險值得一冒。

關於這決定如何被接受，如同有創作天份的老師們一般，有許多可能性，但是在教學上最重要的一點（不僅僅只是在專家外衣的教學工作裡）是：知識的理解是經由一個從事事務的過程中引發的。

起草給主教的回信

不管你選擇哪一種方法，你與你的班級將達到一個重點：當你們必須給主教寫回信的時候。再者，你有充裕的選擇策略供你選用，創作出這封信的實際任務，將全部賴於你希望學生們經驗到什麼樣的過程。

方法之一是（以修道院院長）在工作中搖響鈴聲來宣佈：有關回信的內容將在膳食時間來討論（我們將需要整理我們的想法……）並且，當他們用餐時（或是任何已協調好的共同活動），將會談直接引導到他們對回信內容的贊成與反對的理由上，可能的話，把他們同意的陳述記錄下來（可以利用已縮緊的現代毛氈為筆尖的筆來替代鵝毛筆或尖鐵筆）。你因此則會是一個書記，抄寫口述，向他們反述他們的決定，直到你覺得他們「到此為止已經夠了」或是需要更多時間來仔細思考為止。

另一個系統可能是由每一個修士（或小組）創作一個最初的草稿。然後整個群體將它們讀一遍（有許多有趣的方式可以來安排這個！），再從中選出最後的回函。

　　一個最後的提議是這修道院院長被允許有二到三個兄弟（遲緩的學習者？）當助手，來準備這封回函，複製數份，並把它們分給所有的修士弟兄們來徵求同意。

　　在此時，每一個人可以決定最後的書寫將應如何完成。例如，一些學生可能需要被受託的榮譽來寫這最後的回函。他們可能會是那些需要在寫作練習、自信心、或面對一個重大責任上被加強的學生們。

集中精力在繕寫室上

　　到目前為止，明顯的以這種專家外衣的教學法，所教導的每一個學生，在可獲得的空間中工作——不管是教室、廳堂、或走廊——發展出一種屬於他或她的運作領域的內觀，這領域和實際的空間一點關係都沒有。這內在的意象，轉化所有實際的環境及物體，並且當學生們非常靠近地工作在一起時，他們發展出「迴避的技巧」。這包括公約，例如，不看他人的眼神，除非是必須要作商議；以及不碰撞到別人，別人也正在想事情，而且有不同的意見，雖然他們共用同一張書桌。

　　然而，一些意象必須被共同來打造，好界定這工作。例如若不限定修道院建築的式樣，則會是荒謬的！所以你必須事先決定有哪些事不能任其發展。在這案例裡，你已經展示出兩個已知事項：主教的信及修道院的基層平面圖。現在必須對後者做進一步說明。

　　這平面圖必須夠大，好讓整個班級都能看到它，但是它又必須夠小，以便儲藏且容易取用。它同時必須容許被修改，這樣一個平面圖通常會附有設計者的名字、羅盤方位指標、及較早期的先前變更之指示說明。至於在此處要多詳細標示這些標誌，決定於你的準備時間，及你想要創造多真實的「感覺」。你必須確定

這一特別的平面圖包括：

1. 羅盤方位（依修道院教堂的傳統方位修正）。這一點是重要的，因為你意圖在教學課程裏引入科學——「光」的部分。
2. 一個小的繕寫室，明顯地太小，而無法容納所有的修士。
3. 一些合適於增建的空間。
4. 修正標示及用辭（例如：食堂、宿舍、繕寫室）一個初期的步驟可能會是教授這些名稱給初學者。這不需要更多的學生，事實上，很重要的是沒有實際的初學者被教授！植入新手的這個概念，就已足夠製造一個合適的、命令式的理由，來正確地標示平面圖及命名建築物，「如此，則新手能自行找出道路來。」
5. 對平面圖的所有部分有一個系統化且一致的尺度。

　　在仔細研究這平面圖的開始工作中，你將必須激賞這年紀的學生們可能少有，或即使有接觸到這表現法的形式，假如他們發現很難將紙上的文字轉化成石頭建築物，他們將更不大可能想像由石頭建築的房間、房間的窗戶，及透過這窗戶不定地照射的光線。你將必須仔細思考如何來傳授他們這些技能。即使這樣一個明顯的事情，像是在教室裡哪裡是最好的地方來放置這張平面圖，也必須被仔細地考慮過：在地板上？在牆面上？在桌上？每一項都各有其優缺點：

1. 在地板上：(1)平面圖會很容易被破壞。(2)平面圖將引人注意，每個人都能看到它、在它四周移動；並且相對的兩邊容易跨越它來做對話，使得感覺它像是我們自己的；我們負責管理它。

2. 在牆面上：(1)平面圖很安全，但是有距離感。(2)將會被談論到。(3)平面圖將佔支配地位，但是較不容易擁有適合於深入的、小組的討論，但是，它在班級的討論中，如果不站在它的前面，將難以取得「公眾的聲音」。(4)後面和前面的位置之間少有接觸。

3. 在桌子上：(1)要求對「高的人站在後面」的認知，「積極份子」將傾向於「掠奪」桌子的邊緣。(2)只有在空間上的問題先被解決之後，平面圖才會變成被擁有。

呈現這平面圖的替選方案包括幻燈片、有高度的模型、或是「拼圖」的剪貼部分，每一項各有其利處及缺點。

不管何種設計被採用，當你聚集學生們在平面圖旁時，你必須激發這班級，來：

1. 將紙上的文字轉化成建築物，在其中人們可以移動及工作。

2. 將各種標誌翻譯成資訊：比例尺度、羅盤方位、室內或戶外空間。

3. 指認出這繕寫室來，它和其它空間的關係，以及它的入口及出口。

4. 討論這繕寫室裡面在此刻可能有些什麼東西，以及它每一次能容納多少修士（工作）。

5. 開發對光線方面的認知（對墨水、眼睛、羊皮紙的利弊），以及對開口形狀、牆壁厚度、和季節溫度的概念，這些尤其影響到手腳的舒適度。

6. 了解到這些牆壁很厚，而石頭及灰泥是沈重且無生命的；有些牆必須被拆除，而有些牆必須被築起；當人們使用梯子、荷擔、滑輪時，容易受到傷害！

7. 了解到改變建築物時，需要用到金錢：新材料必須被找到，並且被運輸。

8. 了解到牆壁不僅僅是外形而已：它們創造出一個居住及工
作的空間，並且通常幫助創造修士們生活上的特有氣氛。

你將決定你最初的討論對以上全部將滲入多深，但是以修道
院院長身份，你將不時地引起注意到我們的工作、我們的教學領
域、我們的工具、我們的技能上。這主人身份非常自然地引導到
那些對這老師來說是如此重要的科學及數學領域上。這裡有一個
既定的利益評估：假如光線照到我的眼睛，我能看到什麼；假如
我的紙被陽光直接照射，會如何捲曲起來；如果工作台傾斜過
度，我的鵝毛筆將會如何被滾動到黑暗角落；如果這門切合得不
好， 我的雙腳將會如何受凍；或者，假如沒有小心將紙、圓木
材、及長袍保持在安全距離，火可能會如何把我們全部燒光（譯
註：此處暗示房內有壁爐）。這也牽涉到行動——這將不是一個
順利的抽象討論，而將得時時停下來步量尺寸、使用度量輪或量
尺捲帶，估計經文抄寫員所需的不致打擾到他人之空間及高度。
不同群組或個別修士可能在修士院長的指導下，同時探索許多不
同的層面。

光的科學

這工作的大部分，你將必須「出戲」，轉進「正常的」二年
級或三年級的科學練習中——在一天裡的不同時間，測量操場上
影子的尺寸；查看教室裡的明區及暗區；查看陽光照射在皮膚上
和其他表面的效果；研究調查四季變化對陽光的改變；測試窗戶
開口的厚度、高度和寬度是否改變容許進入的光線質量；利用放
大鏡來把光線引導到紙上；適當時，用課本上對光的現象之解
說。這全部當然是在「為了我們在修道院裡必須完成的工作，我
們將需要知道」的背景下完成。

　　你將必須製作一個模型（以合適厚度的牆壁及窗戶開口），以同意擴建的繕寫室為依據，但事先你可能要知道學生們目前對光的概念所理解的延展程度。這做法之一，是將兩大張紙放在教室裡不同地方的桌面上。一張紙標明「我知道光線能照透窗子是真的」，另一張標明「我認為光線能照透窗子是真的」（對年齡較大的學生們，你可能考慮加上第三範疇，「我相信這是真的。」）學生們將寫在其中一張符合他們想法的紙上，或者，在某些情況，你可能依他們的口述來寫。

　　然後每一個人應該聚集到這「知道」的桌子前，並且共同討論是否這些敘述是真確的。這容許你來查看他們所理解的品質。「被知道是真的」的項目，將由班級選擇某方式來指明，「不確定」的項目則不被標明。在此階段，應該不要對他們的努力成果評分；這麼做只是為了讓孩子們去證實他們自己的想法，以及以群組來決定這想法的準確性。你有時也可加上你的想法，是那種可以打開可能性的想法，而不是以關閉思想之門的優越知識。例如，插入紙角底處，孩子們可能會發現到一句「我知道光線會影響我的情緒。」當每個人移到這「認為」的桌子前時，有些項目可能會被決定應該被遷移到這「知道」的項目上。然後，可能將準備第三張紙，來列出「我們必須找答案的事項」，這引導到更進一步對圖書館資料及教科書的審查。

　　在適當時候，一個正式的科學實驗，再次暫時離開修道院的虛構情境，能夠直接地在事前處理繕寫室的問題。讓學生們以硬紙板來製作一個形狀類似繕寫室的三度空間的模型。它必須包括厚實窗戶的斗形斜面開口，以及一個人形（不是修士）來給與空間尺度意識。詢問學生們他們將給這個藝術館館長什麼建議，利用他們新獲得的有關光的科學知識，有關一天中及一年中在不同時間內，同時對這間展覽室和將掛在室裡的圖畫之影響？他們將

因此被要求以他們在戲劇中將被需要的特別方式來應用他們的知識（無疑地利用一個閃光燈來代表陽光以不同角度透射窗戶）。

漸漸地，你的思考將從這些有關科學的問題及它們現今的應用，轉移到大聲地疑問著：「對我們現今所知道的，那些修士們當時應該會知道多少」，以及他們為什麼會知道它。這不僅把科學知識的歷史發展之概念介紹給學生們，並且也安撫他們回到他們修士的角色。

他們現在的位置是再一次仔細地觀察這模型，這次是以他們的繕寫室，並以「他們帶來的」模型，來給與這修道院院長一個深刻印象。你以修道院院長身份，將裝做無辜的樣子：「我們將如何來試驗這進入窗戶的光的角度及度數？」假如你的思考是有效的，則學生們將會了解到他們對修道院院長所做的示範，必須以蠟燭來取代閃光燈（假如學校保險契約禁止在教室內使用點燃的蠟燭，則你和這班級，出戲，必須同意以及以閃光燈做為替代方案）。可引進數個修士人形來賦予尺度概念，以及將光線依據羅盤方位移動。對繕寫室內不同區域的傢俱（工作台及書桌）與陽光應對關係做實驗，將集中他們的注意力在工作中的修士們身上，他們的發現將被寫出來。一個由另一個老師、一位家長、或學校校長（以角色扮演一位留下來過夜的訪客？）的造訪，要求他們解釋他們正在從事的活動，將給與激勵動機，更加強他們的學習。

下一步是什麼？

當你和你的班級都得同意「改建已經完成」的時候，你們的工作已達到一個重要的階段。在以上的階段，我們已經給與細節的關注，在影響擴建繕寫室的光線問題上。但是，你可能較喜歡專注在建築材料、牆及屋頂等的建築上。或者，你可能兩者都

要。

在此，值得注意的是，以一般的默劇行動來模擬建築的擴建，變成是多餘的。擴建是透過對光線及建築材料的細節注意事項，被象徵性地建立起來。這些活動是高水準的，抓握的是一些科學的、建築的、或數學的問題，而不是假裝去抓握著石頭。這並不是說模擬行動總是不合適的 —— 我們在早期提示的這些讓修士們從事著他們的任務之行動——但是你將發現，在專家外衣的教學模式中，當學生們愈深入到主題，他們將感覺到愈不需要互相示範例行的行動，好進入他們的角色。探究光線的一個角度之分支，將使這繕寫室的擴建比模仿舉起沉重石頭的努力，帶來更大成效。這戲劇是在心智裡。另一方面，如果因某種原因，所強調的重點是關於中古時代的書稿彩飾者，將他們藝術之手轉用來挑石頭，則這些模擬行動的細節調查，對這方案就可能變得很重要。事實上，就實習老師的工作方面來說，擴建建築物是被模仿出來的。但是在那例證裡，製紙的科學變成了中心活動，建築物擴建則是次要的，象徵性的模擬行動即已足夠，所需要的是取得這班級的同意「新的繕寫室現在已擴建完成」。

不管你所選的途徑是什麼，當修士們第一次經驗他們新繕寫室的時刻即將來到；是否伴隨著對「這些改變的紀錄，以及在其他任務之外，又將花費許多時間在寫作上」的感覺會是什麼，或是為這擴建舉行祝福儀式，或是僅僅重新安排書桌，這些都依據你感覺所要強調的，是適合你的特定班級的。事實上，我們來到這地步，在這計畫中已沒有預期你將要如何及何時完成這制定規章的書之專案，以及將它呈交給主教的代表。並且當然，呈交的方式，又向你呈現出另一套多重選擇。

下一階段的科學工作，是紙的製作、創作這書和呈交它，將一起被含括在實習老師的以下報告中。然而，首先，我們必須將

注意力導引在一個「真實性成為這虛構情節中一個有生產力的刺激物」，這個奇特的似非而是的情況上。

第三個軌道：真實性

在我們先前從事對光的科學工作之時期，一個重大的轉移已經發生。在專家外衣的工作之早期階段，你與學生們遵循著建造一個修道院（亦即，經營一個企業）的單一軌道，透過表現修士們的勞動，這些從來不曾被實際操作的勞動——它們被模擬出來，或被寫到，或被談論到。然後你在其上重疊第二個軌道，處理有關主教（亦即，業主）的信，「重疊在上的」是因為在進行新軌道的同時，仍需繼續進行第一軌道的修道院的任務。為了創造這第二軌道，戲劇性的隱喻再次成為媒介：這裡沒有一個真實的主教的信，也沒有繕寫室被建造。這專家外衣為第一軌道所採用的設計，是用來創造一個文脈情境，以供第二軌道的各種課程事項之用。

但是當這兩個軌道已經結實地建立起來，當它們已同時被學童們及老師所擁有的時候，在適當的時機，第三個軌道的**真實性**，便能夠隨後加上，以似非而是的方式加強前兩個軌道的非真實性。我們在此提到的活動，諸如到操場上測量影子長度，或是觀察透過稜鏡所產生光的效果，這些當然是在非虛構的模式下進行，但是它們間接表示或直接說明了是在「**為了在我們的修道院工作中，我們必須知道這些事情的緣故**」而被進行著。同樣地，在你的下一個紙的製作科學工作中，許多時間會花費在出戲，以便為入戲，為了受工作之用，因為學生們將在真實中製作紙張。這可能在剛開始看起來好像與前幾章的黃金原則出現矛盾，在專家外衣的教學模式裡，每一件事是以象徵性地被做出來：假如你是經營一家製鞋廠，你實際上並不製造鞋子。同樣地，假如我們

是經營一家造紙廠，我們當然也不會去製作紙，至少不會在開發所有權的初期階段，因為「擁有的過程」端賴象徵性的協調。

然而，一旦有了這製鞋廠或修道院，這真實性的第三軌道變成另一個進行方式，而你將會發現你自己對這班級使用這種對白：「假如我們需要我們的修士們來製作這本書，我們必須先製作紙，這樣當我們在繕寫室工作時，我們才能有適當的用紙，不是嗎？」並且思考著「我們在我們的紙上寫下的第一字句應該是什麼？」這很可能就發生在學生們等待紙張晾乾的時候，意味著幾乎準備好來寫這本修道院規章的書的一種興奮狀態。

我們等會兒將會看到實習教師所使用的一種真實性的形式，邀請一位真正的修士來到課堂上。因為她直接了當地安排了這場合，由她的學生們問這修士問題，顯然地是利用這第三軌道。或許會更有建設性的是，假如這造訪的修士進入這虛構情境中時，沒有表現出優越的態度，而是對待這些學生們如同修士們一般，則它就接上第一軌道了。

我們去了哪裡？

以上敘述已涵括了幾個星期的工作。對學生們來說，這經驗的推動核心是「工作在中古時代的一個修道院裡」。對這老師來說，這修道院構想有一個現成的底線，從此線開始，整個課程可以被開發出來。只有當老師在這方案的一開始，便能將課程學習方面想像出來的情況下，專家外衣教學模式的全盤潛力才能被了解。

因此，老師的計畫必須確保在這全盤課程中，能涉及到許多層面的知識及技能。它們可分為兩類：

1. 知識和技能的層面是與選擇背景整合的（顯然地，以「中

古時代的修道院」為背景，表示我們要涉入歷史及宗教，
但是仍然必須根據哪些方面的歷史及宗教來決定）；

2. 對於知識和技能的層面，老師必須設計出一個需求，這需
求必須是在理性及感性上發自於這間修道院的工作，但並
不是特別以修道院為背景（例如，在這案例中，科學、技
術及數學的問題是與擴建一個房間有關）。

　　因為在第 2.類中的知識和技能必須同時在理性上及感性上讓
學生們感覺滿意，所以對於「什麼」及「如何」的選擇是非常重
要的。圖 4-5 顯示出至少一半以上的課程作業，是從這主教的信
「設計」出來的。若沒有這封信，則將會少了許多英文部分，且
差不多沒有科學或數學。在第二章中，我們提及對提供一個原動
力的需要，它將帶給這整體工作衝力。我們現在的位置是要觀看
這樣一個原動力的中心衝刺，是往課程範圍的方向上。這主教的
信提供了對有關陽光、紙的製作，及教堂的社會階層和語言形式
等方面的學習之必要性，且當工作進行時，學生們將越來越認知
到他們將在角色外工作，這是為了精通課程的各方面。他們將變
得和任何傳統教室裡一樣沉浸在正常課程作業當中——讀課文及
理論性研究報告、記筆記、做實驗等等。但是我們相信透過專家
外衣，他們所學習到的品質將會被加強。

　　「什麼及如何」的原動力是這位老師計畫的中心。假如主教
的信令學生們感到滿意，則幾乎任何事物都可跟隨進行並持續
數個星期！這樣的一個選擇及它的表現法需要經過嚴密的策劃。

　　工作將還有其他層面，然而，這無法在事先如此詳加計畫—
—這些層面必須和學生們一起被協議。例如，它可能是和班級的
一個討論，不管是否製作了他們自己的紙張，他們想要馬上在紙
上試寫一些東西——假如是如此，該怎麼辦？——或者，他們要

等待，直到他們已經解決出他們想要建議給這主教的是哪些章程。

情節	任務	↓ 色角 ↑			語言	藝術	技藝/設計	數學	科學	宗教教育	歷史	地理	音樂	物理教育
		內	外	兩者										
檢定卡片	讀／討論		✓		✓					✓	✓			
修士們的工作	「　」＋配對		✓		✓					✓	✓			
老師讀修士們的任務	自我校正		✓		✓					✓	✓			
想像工作	個人的意象		✓		✓					✓	✓			
告訴一個朋友	聽＋想像		✓		✓					✓	✓			
為朋友說話	轉譯及詳述		✓		✓									
選擇工作	作決定		✓		✓									
檢閱男修道院平面圖	浮號、尺度、空間、方位		✓	✓	✓	✓	✓	✓			✓			
開始工作	象徵性活動 表現修士的行為	✓											✓	✓
主教的信	對虛構事實的協定		✓	✓	✓					✓	✓			
修道院的工作	示範工作	✓			✓					✓	✓		✓	✓
再次諮詢平面圖	檢閱及重新考慮替選方案		✓	✓	✓	✓		✓	✓	✓	✓			
回信	整理思路	✓	✓	✓	✓									
製作繕寫室的模型	使具體成形，精確地度量		✓		✓			✓	✓					
測試光和影子	實驗		✓	✓	✓			✓	✓			✓		
解釋新的繕寫室	對他們自己定義他們所知道的	✓	✓	✓	✓			✓	✓	✓	✓	✓		
製作紙	不同形狀及過程		✓		✓			✓	✓					
寫作此書 選擇的工具	探索內容 在紙上留的空白		✓		✓	✓	✓	✓	✓	✓				

■ 圖 4-5　系統的比對測定

　　在某程度上，你將會對這工作可能會走到哪裡有一個構想，並不誇大地說：教學藝術的重要關鍵，是在於老師在一個學習活動中，有能力去預期及預示在下一個活動中將需要些什麼。這就像是編劇者植入一個資訊到第一幕裡，它將在第三幕中對觀眾產生意義。就如同當時機適合時，觀眾可做一連接，所以學生們能夠利用這獲得知識和技能的累積過程。在我們的計畫中，我們有一個實際的例子，在此這老師意識到這些修士們對解讀二度空間平面圖的能力將是不足的，但仍然讓這些學生們練習觀看這修道院平面圖，測試他們在此方面的能力，這是在這方案的非常早期階段，在這些能力變得重要之前（亦即，為了擴建繕寫室的意圖，無可避免的利用到這平面圖的重新檢討上）。

　　通常有助於老師的，是將不同的學習目標分類。在圖 4-5 中顯示在這修道院課程發展中，學生們是如何逐漸地融入在工作中，並橫跨越來越多的課程範圍。這所牽涉的密集度及種類，將憑藉老師在任何特殊時候的關心為導向——例如，是理論還是感情比較重要。

　　以這些修士們檢視他們修道院建築一樓平面圖的這幕情節為例。老師必須決定一些問題，諸如這繕寫室的擴建、花園的位置、友善的重要性、及地理的細節，(1)是否（及有多強烈）推動公開或私下的討論，(2)她將展示多少技術上的字彙，(3)有多少及何種記筆記的機會來提供給組群或個人，以及(4)歷史的概念或神聖的和非宗教的區別，將被考慮到什麼範圍。

　　不管老師做了什麼決定，有一件她一直會教的事是：所有改變會影響結果，並且那些結果需要被仔細審查。每一情節包含一些對下一個挑戰的「播種」，並且從一課業到另一課業的進展，將與從一任務到另一任務的一致發展有關。

　　在圖 4-5 中，對課程範圍的分類表涵蓋了許多技能，老師將

把它們進一步細分成個別的成分。例如,「語言」將把「說話」、「閱讀」及「寫作」放在第一階層,但是這些依序又將被更進一步的細分。例如,「說話」牽涉到私下或公開討論以及詢問或回答問題等之社會技巧。這些被進一步細分為語言、演說、及發聲技術的能力,所有課程技能可以用這方式被細分。使用專家外衣模式的藝術,在於選擇適當的任務來配合恰當同類的技能。

實習教師使用修道院為主題

〔這記述是由桃樂絲・希斯考特的女兒瑪莉安・希斯考特(Marianne Heathcote)所作,是有關數年前所發生的一個經驗。她覺得她現在將會以相當不同的方式來處理,但是對這本書的目的來說,它是有用的,好來看看一個實習教師是如何利用專家外衣的教學模式。〕

在我的第一個實習教學任務中,我來到一所小學,在第一學期中,每星期造訪一次,然後在一月份指導一個三個星期的教學學程。這些學生們的年齡在七歲到九歲之間,而教學主題是「中古時代的修道院」。

這三個星期學程的主要目標是讓學生們製作一本書,來展示他們對當時的修士們是如何生活的了解。我最多能看到我有兩個選擇:學生們可以從圖書館的公家藏書中讀幾本書,並從其中記錄些有關中古時代修道院生活的筆記及圖片;或者,他們可以假裝是真的修士一樣,來經營一個修道院,然後,在角色中,寫下在修道院裡的生活是如何。

這第二個構想似乎較吸引人,因為它將不只是「記筆記」的練習,而是一個對學生們學到些什麼的真正的表現。與從書本裡抄寫來比較,他們將有更清楚的動機撰寫他們自己的經驗。所以

我選擇經營一個專家外衣教學模式的方案。

我對專家外衣教學模式的理論知道得不多，我知道的是從本能反應，小時候在兒童「從事」專家外衣的課堂上，和從觀摩桃樂絲的工作中被教育。我對此過程的非常基本的認知，是學生們應該經營某種工作案子，他們在其中扮演角色，並且具有高度的自治性，老師不像如智慧泉源般的演講，以「上對下的態度說話」，我以這兩個基本概念做為我的中古修道院方案之基礎。

從我的大學所分派的一些設定的任務，是要被納入我的實習教學中，其中兩項，宗教及科學，輕易地和我的專家外衣模式連結起來。為了前者（譯註：宗教），我被要求帶這班級參觀一個神聖的建築，所以我選擇德蘭大教堂（Durham Cathedral），它曾經是個男修道院；為了後者（譯註：科學），是要建立在「變化」的概念上，我選擇了紙的製作，正好合理地適用在我的修道院主題裡。

這第一節課，在參觀德蘭大教堂的前一天，持續了一個半小時。這意圖不是要將學生們直接投入到戲劇裡，並期待他們表現得像修士們一樣，而是要給他們一個初步的練習，介紹在中古時期的男修道院中所實際操作的工作任務。我事先準備好了二十八張卡片，其中十四張標明了典型的修道院任務名稱，配合著十四張標明了簡短的定義或「工作性質」的卡片。學生們必須將這些卡片配對起來：任務配上適合的描述特徵。

一組卡片讀到

地窖食物儲藏管理人；聖物遺寶保管人；膳房負責人；管家；救濟品分發員；見習修士的輔導人；病人看護員；讚美詩主唱人；草藥採集者及園丁；廚夫；牧人；賓客招待員；教堂司事；教堂聖歌指揮人。

另一組卡片讀到

　　掌管地窖及儲藏食物、啤酒及葡萄酒；看護古代聖人遺骨、遺物及他們的奉祠（譯註：此處作者漏了一項或將兩項合一）掌管桌巾、床單、熱水、柴火、鞋、修士制服和刮鬍刀；照料窮困，提供食物、衣物及避難所；負責教授課業；照料醫藥、急救、手術及附設醫務所；負責音樂、歌唱、合唱團歌譜及教堂鐘聲；負責植物及藥草，並製作墨汁；掌管烹飪；照料動物，如鵝（好做鵝毛筆）及母雞、乳牛及羊；照料前來朝聖的客人及他們的馬；照料教堂的物品，法衣、祭壇布、旗幟、書及祭壇聖器；負責組織教堂儀式，並選讀聖書內容，也負責修道院生活。

　　學生們全都研究著卡片並討論著它們。每逢一個學生認為她配上了一對，她便向我展示它們，我們便一起把它們貼到牆上。我也張貼起我的大張附上標明的平面圖，它傳達的意義是這十四個任務中的每一項目均是建立在修道院裏的某些地方（有數個藥草園圃、一個廚房、一個附設醫務所，等等）。

　　關於該以什麼來稱呼這男修道院，我們舉行了一個討論。這些學生們在兩個聖人的名字之間難以取決，而最後決定稱它為聖人修道院。我現在發佈一組寫上「技能」的卡片——「能夠仔細聆聽其他人的想法」，「能夠修補事物」，「不會忽略事情，即使我不想做事情」等等。學生們成對地一起工作，考慮這些技能，研究每一對他們貼在牆上展示的卡片，並思考哪些工作會需要哪些技能。我一直強調著，這裡沒有正確的或錯誤的答案，並且每一個技能沒有必要與一個特別的任務來配對。然後我們全班討論著這些工作及技能。

　　最後，我要求這些學生們來考慮我們所討論過的，想想他們有些什麼技能，並寫下他們認為他們可能擅長於從事哪些任務。

（雖然我要求他們在這麼做時，不要請教他們的朋友，然而他們仍有許多如此做；但是也有一些學生沒有和其他人談論他們的選擇）。之後，當我細看這些學生們交上來有關他們認為他們可能擅長於從事哪些任務的報告時，十四項中有九項任務被選擇了。

回顧這節課，我感到學生們並不怕發表意見，且那討論進行得順利：似乎沒有人感到無聊或厭倦，並且他們沒有為了這修道院的命名而分裂。我感覺這節課整體來說已達到它的目標，即讓學生們感興趣，並捲入一個中古時代的修道院裡，以及院裏所發生的事中。我已詢問他們許多有關任務的問題，以及他們想要負責的是哪些部分，並要求他們運用他們的想像力。我很滿意的看到男孩及女孩兩方都一致對這修道院的工作表示有興趣及熱忱，而**女孩**們在課堂上以**男**修士的角色來選擇任務時，也沒有提出異議。

隔日，這班級，手裡拿著細心準備好的作業紀錄表，在早晨造訪德蘭大教堂，並於下午參觀大教堂地下室裡的展覽。這兩項活動都密切地配合著專家外衣模式的教學工作，但是尤其是這下午在地下室裡，刺激他們去利用他們的觀察到後來的戲劇工作上面。

這星期的後段，我上了第二節課，再次是一個半小時，在此期間，我希望學生們已開始相信這戲劇，並取得一個群體精神。我以要求這班級把頭趴在課桌上為開始；當我觸摸到他們時，他們將以修士的身份在修道院中醒過來（我先前曾經看過他們的級任老師對他們用過這手法）。當這些學生們開始表現出他們在修道院中的角色，我以鼓勵的方式來幫助他們靜下心來做他們原已擱置好一會兒的工作，給與例子，例如，修補一個草蓋屋頂、擦光容器、查看蘋果庫存、製作一些新的墨汁。學生們開始非常圓滿地從事這些角色。有兩個男孩是「見習修士的輔導人」，在某

一時刻向我解釋，說他們必須到當地的村莊裏講道，宣傳這男修道院有多麼好，因為見習修士人數不足。

為了結合這一群，在我展示給他們這安薩爾姆主教的捲軸信函之前，我把他們召集起來做聖餐儀式。我們虔誠而安靜地來到地毯前，並傳遞想像中的麵包及葡萄酒（我已捨棄桃樂絲的利用紙畫意象的方式）。這聖餐儀式進行得非常順利，並達到創造一個團體精神的目標，這氣氛真是好極了！這節課以這主教剛寄來的捲軸信函作結束，其上說明他在齊賈斯特區正建立一個女修道院，而他聽說他們是優秀的藝術家及書法家，他想要他們來為這些新的修女們製作一本書，來告訴她們有關在修道院裏的生活，同時知道他們可能必須擴建他們的繕寫室。

我將這封信做為為這工作的中央核心：藉由告訴他們有關他們自己的事物，把他們投身於具有這些技能的修士角色中——學生們接受這有關他們是專業藝術家及書法家的訊息。然後他們被要求利用這些技能，並將他們所知道的中古時代的男修道院知識傳遞給其他人（女修道院的修女們，以他們將要製作的書為媒介）。

這整個方案握住這封主教的信函不放：首先，它產生了專家；其次，它設立了任務，讓學生們能夠展示他們所學及所理解的知識。當然，這些學生們在這階段並不是**真正的**專家，但是在下兩個星期中，他們發展了他們對男修道院的了解，並能夠從他們做為中古時期的修士們的「第一手經驗」來寫一本書。在向其他人解釋他們的工作中——亦即，寫這本書——學生們自己變得更了解這工作，我了解這是專家外衣教學法的某些核心重點。

下一節課，再次是一個半小時的時段，發生在兩個下午之後。這是意圖組織繕寫室的擴建工作，依照信中提及的，利用由安薩爾姆主教提供的經費，並且，如果有需要的話，繪製些平面

圖。另一個目標是讓學生們以組團方式來工作，在組織繕寫室的擴建上，並對待這戲劇如真的一般。沒有一個階段讓學生們以戲服來裝扮。我們的確使用了臨時的道具——我使用一個搖鈴來開始一連串的決議會議，而它幫助學生們進入他們的角色之中——但是這些學生們從來都沒有被捲入任何裝扮的情況。這些學生們對表現在建築擴建的角色，處理得相當好，並且每個人均活躍地投入其中。一些學生組織了一組人來建造基礎，這讓他們涉及許多模仿的手藝工作，同時，其他人從事於為窗戶裝配玻璃。後面這組是由一位女孩來領導，她已在德蘭大教堂的地下室博物館裡非常仔細地觀察了窗戶，而能夠向其他人正確地解釋窗戶應該是如何被做成的。在這擴建被完成之後（透過他們的模擬行動），學生們開始他們的寫作工作，有關他們在男修道院裡的任務。雖然偶然有學生從有關男修道院的書裡抄錄出一些東西，這情況極少發生（我暗示這種抄錄可能是在浪費他們寶貴的時間！）

學生們又創作出他們自己的一套有關男修道院的生活（及他們的行為）規範，他們把這些寫在黑板上面，而在之後抄錄到他們的書裡，好給這些修女們：

1. 安靜。
2. 寫作時，保持緘默。
3. 鐘聲響時，一律靜止。
4. 不打斷修道院院長（我的角色）的說話。
5. 時時謹慎。
6. 關心，且仁慈。
7. 禁止喊叫。
8. 禁止跑步。

　　接下來的兩個下午，我們開始從事紙的製作。因為這紙將是為了齊賈斯特區的修女們而製成書，他們有真的動機來做出好的成果。這製紙的過程當然不能在角色內，也不牽涉到專家外衣的戲劇，但是符合我所設定的科學研究課題——「變化」的概念。我給學生們一個塑膠套裝的卡片，清楚含括了如何造紙的過程之手寫文字，而他們則在過程中的不同階段，將他們在製紙中觀察到所發生的所有變化，記錄到他們的工作記錄表裡。到了第二天，我們已將紙漿的濃稠度調好。我們現在所要做的，是在接下來的兩天及週末，等待它變乾及凝固，這是在開始從報紙上撕下已乾的紙張的費力工作之前！

　　接下來的一個下午，學生們觀看彩飾字母形式的幻燈片，這些字母形式是從愛爾蘭的克爾斯之書（the Irish Book of Kells）副本中找出來的，這書是以拉丁文寫的四福音，作於西元第九世紀。他們也看了一本克爾斯之書（the Book of Kells）副本、林底斯法恩福音（the Lindisfarne Gospels）、及一本書有關克爾特人（Celtic）的設計。我要他們去找出從中古時期以來的不同的修飾字母形式。我們研究著印刷字體的許多細部設計，讓他們先有一個概念，好從事他們將要為修女們製作書時使用他們自己設計的裝飾字體（這些學生們製作出來的彩飾字體是使用克爾特人的設計，這是他們在這下午之前所不知道的知識）。

　　接下來的修道院工作是讓學生們研究書、卡片、及描繪中古時期彩繪玻璃窗的海報。那個在德蘭大教堂地下室研究了窗戶製作的小女孩，也提醒這班級有關於她對窗戶的發現。然後這些學生們將三原色加上白色，來創造他們自己的彩繪窗戶圖案，進一步為他們做給齊賈斯特修女們的書畫上插圖。

　　利用他們上個星期所製作的紙，學生們下一步必須為這書製作一些彩飾的手稿。我希望寫在他們自己製造的紙上，而不是在

標準的、大量製造的白紙上，這樣才會引起他們更加小心，來仔細思考他們所要寫的是什麼，以及該如何整潔地寫它。我同時也希望若使用這紙及以真正削尖的鵝毛筆來寫，會使得這過去式對他們來說更有真實感。

我們開始是以學生們在修道院裡醒來，並開一個修士大會（a chapter meeting）。一個學生的修道院工作是教堂唱詩班的領唱者，為我們做聖餐儀式，然後這原稿的寫作開始。學生們試著用鵝毛筆來寫字，但是這並不太成功，所以有些人後來改用黑色簽字筆，剩餘的人直接用藍色原子筆寫。儘管如此，學生們喜愛寫在他們自己的紙上，並且對他們的工作用了許多心力。有些人抄錄下聖經章節，或一首克爾特人的詩，其他人則是從我為這班級所準備的一些書中節選出來一些句子。抄寫的水準非常高，想到這些學生在這之前，對任何像這樣遙遠的事情並沒有經驗，的確給了我非常深刻的印象。

當這本書完成之後，我把它拿去裝訂成書。學生們稱之為聖人之書：**給齊賈斯特修女之書，由聖人修道院贈**，而這書現在包括以下內容，所有這些內容已被這些學生們寫了兩遍，第一次是草稿，然後再整齊地抄錄在他們自己製造的紙上：

1. 一頁書名。
2. 一個給齊賈斯特修女們的獻辭，包括所有修士弟兄們的簽名。
3. 有關聖人修道院及當地村莊的平面規劃圖，修道院的每一部分均標上技術用語。
4. 有關於每一位修士所負責的每一工作及任務的細部資訊。
5. 每一位修士的名字之彩飾字母。
6. 由修士們為齊賈斯特修女們寫的禱告文。
7. 聖人修道院的修院規則。

8. 彩繪玻璃窗的繪畫。

在我實習教學的最後一天，一個還俗的修士來到班級上，向學生們談述有關他在男修道院裡時的生活。這不屬於專家外衣的教學工作，而是一個較傳統的安排，在其間學生們可以自由發問。我發現它格外有用，且它將三個星期來的工作做了非常圓滿的收場。在這下午集合學生們，使得有機會來向學校裡的其他人展示這本由他們製作的書，但是最重要的是，曾和我一起工作，並以齊賈斯特區主教的使者身份，參與了修士會議的這班級導師，由她來接受這本如此細心為齊賈斯特修女們製作的這本書的榮耀。因此，這工作的結束，和它的開始一般，充滿了目的及意義。

第｜五｜章

醜聞，疾病，及死亡！
老師的惡夢？

■ 在這章裡，我們將探索當專家外衣的主題潛在著驚駭或困窘的性質時，它的黑暗面會突然出現。這些類型的主題，可能是被學生選擇或由教師所建議。他們認為這樣的主題應該以戲劇方式來處理，然而又擔心該如何以安全且有效的作業方式來建立它們。

這章標題中的三個情節，反映出在我們不同時期的教學經驗裡，由學生們選擇的實際主題。在所有為學生保證必要的「客觀性」（distancing）的學習方法中，專家外衣的模式有最大潛力來從這些主題上做紮實的學習。

當然，究竟戲劇會不會是危險的，有其可爭議之處。有些人認為戲劇的本質，總是有一個距離，這是它本身所具有的安全因素。他們認為年輕人對戲劇的運用，是運作在虛構的「安全狀態」內，戲劇成為所有不合法，不道德，或者有破壞性行為的一座安全儲藏庫。另一方面，介於一個持續假設在所謂虛構假扮的角色，和個人表現在真實生活中人格特質角色之間的區別似乎是非常小：一名青少年若持續在戲劇課程中抓住扮演虐待狂角色的機會，將可能引領他的人格朝那方向發展，如同這年輕人在真實生活中不斷尋找施虐機會一般。

毫無疑問，演出的戲劇一直著重在要求演員與角色融為一體，職業演員學習發展成一個「自我旁觀者」（self-spectator），

當自我與角色之間的界線快要消失時，便發出警告。但是像這樣長期融入角色地投入在一段密集排練和表演的時期內，是很少在學校課堂上見到的。事實上，我們課堂劇的問題似乎較像是缺乏融入角色：對角色要求的臨時輕描淡寫，是如此膚淺，使得這值得做的角色融入沒有發生（蓋文曾有過一些痛苦記憶，有關「將死于瘟疫」變成笑點的片刻！）。

雖然如此，我們相信有一個真正的危險——在操縱上。前面提到的青少年，很可能在課堂劇中扮演施虐者角色時，是完全地自我控制，但是其它參與者呢？那些在承受「虛構的」虐待一端的人，也是同樣地自我控制嗎？還是被陷入在他們尚未準備好的一個不愉快的戲劇中？這「意願」才是重點，因為如果他們事先知道他們將會陷入什麼情況，他們將會有所警覺地來防禦。因此，似乎把戲劇當成各種反社會行為的安全倉庫，是一個過於輕率的解釋，在那戲劇裡面，忽略了考慮到組群中的其他人員：對一個學生放縱地治療，可能會跨越到傷害其他學生的弱點上。

至於教師的權力呢？她是否也可能操縱她的學生們要求做到與角色融合，而所強調的程度是高出他們能力所及的呢？當一群學生們投注他們的信任、認真與自我委任到一個敏感的主題上，教師的意圖雖然良好，卻可能沒有保護到那些年輕人。教師可能是如此高興能有一個班級準備認真學習一個嚴肅的主題，以致於使她令他們陷入具有壓力的角色模擬，而沒有意識到她需要在工作的每個階段上建構一些「保護」。這不一定是主題出了錯（雖然想像得到它可能不適合特定團體或特定時刻），而是這種處理方式可能會是危險的。我們想不出有哪些主題是不能或不應該透過戲劇來處理的。但是我們也建議有關個人的、專業的、合法的、或政治的情境，可能會斷然地排除某些主題——假如你對泰迪熊有恐懼症，或是在一個禁售泰迪熊的國家內受教育，你可能

會聰明的迴避有關泰迪熊的主題！

如果你是那種認為無論什麼主題都應以「角色模擬」切入的教師，那麼你是在冒險讓你的學生們在嘗試表達虛構角色所感受的痛苦中，撤退到輕浮的伶牙俐齒，或者使他們自己陷入困境。當然，你可能是個明智且有經驗的老師，非常了解你的學生，並知道如何保護學生來「進入」這些角色（而非保護他們「遠離」角色）。那樣的話，戲劇將會是一種豐富的學習經驗。

專家外衣的方法對角色模擬，提供另一種起始點的選擇，來排除輕率或受困擾的風險。在這一章裡，利用桃樂絲在不同時期的班級所建議的三個主題，來討論一些用來「保護」的規約：

1. 水門事件（這些課在一九七六年進行）。
2. 在某人過世時哭泣。
3. 癌症：找到治癒方法（這些課是在尼克森總統辭職前幾天進行的）。

在每個案例裡，學生們年齡小於十歲（選擇以「死亡」為主題的孩子們只有七歲，選擇「癌症」的班級也只比他們大一點）。並且他們是參加暑期班，所以他們是自願參與，或是由他們父母替他們報名參加的。

在這三個繼起發生的課程中，我們將對每一主題給與一個概略的描述，並利用這資料來舉例說明我們對於保護的論點。（對於桃樂絲專家外衣的片段之一的細部說明，詳述請參閱第八章，「英國的亞瑟王」。）

桃樂絲在每個案例中，首要關心的是這主題對學生來說有何意義？「水門事件」是在建立一個國家博物館來慶祝美國兩百週年的背景中被提議出來的。博物館內設立了其他區域，用來解釋

美國的邁克蘭堡（Mechlenburg）獨立宣言；亞伯拉罕‧林肯的解放奴隸；萊特兄弟的飛行；以及傑弗遜先生（譯註：美國第三任總統）和他同時代的人所簽署的獨立宣言。第二個主題「死亡」，是在討論人為何哭泣時而被提起的——由於在課堂開始前，某個孩童在教室內遊戲，意外受了傷，而哭了起來。第三個主題「癌症」，是在問及「當今世上最大的問題」時，所提出的一連串回答的主題之一。

　　因此在每個案例裡，有一個合理的原因導致出這些構想：第一案例是引發於學生告訴桃樂絲關於兩百週年的慶祝活動將在北卡羅來納州的溫士頓——塞勒姆舉行；第二案例是因由某人哭泣；而第三案例則是由教師提出的問題引發出來。之後，這些被轉譯成「安全的」背景：⑴設計一座博物館，來幫助人們理解水門事件和我們歷史上的其他事件；⑵建立「世界上最好的追思廳」，作為經營一個充滿安慰的殯儀館之一部分；以及⑶試著（而不是接替）像科學家一樣去發現治療癌症的方法。

　　這些背景對那些具有「直接行動」直覺的教師們來說，一定會感到好奇。這一點是可以被理解，但是我們相信那是被高估的信念，認為戲劇是重新經歷一個實際或虛構經驗的刺激性。桃樂絲選擇這些背景的用意是：

1. 在戲劇性的事件內保護學生們。
2. 在社會事件內保護他們（亦即，在他們的同儕中）。
3. 使他們能夠洞察事件的行動表面，以引起一些新的認知。
4. 利用事件來學習一些與學校課程有關的事物。
5. 在「事業」所要求的任務內，建立「有影響性的權力」。

水門事件

在這裡的重點是「經營一座博物館」，水門事件只不過是這事業中的一部分。它必須是一座蠟像館，好讓主要任務的其中之一，是策劃說明不同層面的水門事件的場景，這些同時顯現出事實和感覺的層面。這個基本原理如下所示：

我們這些博物館的理事們，將必須給蠟像製造者一些有關場景的指示。我們是否能暫時使用我們自己的身體（讓我們本身像西洋棋子一樣移步）來代表蠟像，以這些蠟像做為教育大眾的方法？人們必須了解，在水門事件發生時的細節過程是非常複雜的。還有，我們必須指示有關這些蠟像所要描寫的感情。我們將會把對話紙條——例如，尼克森先生與夫人之間的——貼在我們肩上，附加他們在私底下不告訴彼此的個人私密想法。這些蠟像製造者應該能從那裡得到正確的概念。

因此：「尼克森總統說：『我們在家吃晚餐嗎？』但是他心想：『我懷疑這還能持續多久？』尼克森夫人說：『我讓廚師早點離開，但是晚餐都已準備好了。』同時她心想：『我想理查一定是瘋了。』」學生們分組成兩部分；一座普通的燈靠近尼克森先生，以及一座兒童的銅像（由另一小孩來表現）放置在房間裡的後面。

尼克森的造訪蘇聯，由一尊站在地球儀旁的蠟像來呈現，他一手指著蘇聯，一手指著前方。卡片上寫著：「尼克森總統說：『我為冷戰做了一些事』，而心想：『當他們把我寫進歷史時，最好記得這件事。』」

任何情況下只要一有可能，桃樂絲便將一些成人資源素材準備好——如書籍、報紙、地圖和圖畫等等。對於這個題目來說，有一份導致尼克森總統下台的司法訴訟程序之副本。如何讓小孩

子們開始接觸這種形勢上超出他們的能力範圍艱巨的大部頭書？

很典型地，桃樂絲利用劇場配置使得像這類書乍看來似乎在實際上是「遙不可及」。她將書明顯地放在置於適當地方的桌子上，指名為「圖書館」，只有透過這位以「圖書館管理員」身份的她，才能接觸到這本書，因她保管著珍藏這稀有珍本的書櫃鑰匙（想像中的）。學生必須遵行慣例，得先獲得圖書館管理員的許可，並且等待鑰匙被拿出來和開鎖。當一個學生成功地克服了這些手續上的障礙，和任何為了了解書中資訊似乎相當困難的障礙比較起來，尤其是當桃樂絲故意插入的書籤上標示著 "Howard Hunt"、 "Gordon Liddy"、 "H. R. Haldeman" 和 "John D. Ehrlichman" 等人名，這不再是個難以超越的阻礙。這書的容量太大，無法用來處理任何事務，不如作選擇性的稍加探究，但是當學生獲得信心時，他們便能自行瀏覽。

學生們在開始時對尼克森先生的一般譴責，透過場景的製作，而改變成較有辨識力的理解，因為利用場面來說故事，讓說故事的腳步慢下來許多，並容許讓相關事物發生的時間。例如，在 McCord 與 Liddy 的人物畫中，這兩人（以及他們的警察監護員），被分隔在不同的「囚房」裡，距離近得可以彼此呼喚對方。他們被描繪成正在準備他們的案件——Liddy 身為一位律師，正設法為他自己辯護，McCord 正諮詢一位律師。在他們分隔的囚房外有一些揉成團的廢紙，打開紙片看時，發現到他們彼此間互相反駁——學生們方始意識到在密秘中進行的一種不可避免迴響的政治行動。

當某人去逝時的哭泣

在這裡的基本原理是：「為悲傷的人建立一個儘可能舒適的場地。」學生們扮演著葬禮執行員和花圈設計者，花許多時間討論壽

衣與鮮花佈置，來配合特定情況。例如，為六十四歲的強森上校，他在越戰時失去了一條腿，他們為他安排了全套的軍服（有兩隻靴子！），用康乃馨造一輛坦克車，並將花束設計的像勳章一樣。

似乎對這麼年弱的班級來說，所有這些最初的「案件」都是年長者。他們在後來階段嘗試以寵物為對象，因為他們覺得當失去寵物時也會讓人們哭泣。他們用來擦眼淚的手帕是上好的亞麻做的，他們的棺木把手（注意這裏挑出棺材外部的元素之一，而不是棺材本身）漂亮且具功能：在專家外衣中，棺材把手必須設計得真的能用，容易把握，沒有尖銳的邊緣，以專門為了結實美觀的金屬做的，經濟有效，且同時提供給窮人與富人。

這種確保每件事工作流暢的保護式的「忙碌」，像是詩人Tennyson 的 Lady of Shallott（夏洛地的仕女）的一面「鏡子」一樣，透過鏡子來看超出生命之外的：為棺材準備把手引來了棺裡被抬之人的意象，在手帕上的主題設計，將他們帶進哀悼者或是正在哀悼者的生活中。不論他們是「忙於」什麼——選擇音樂以營造一個適當的氣氛，練習使隊伍步調一致；寫一個將發佈在地方報紙上的訃聞，安排參禮親人的住宿；為花束設計一個「冷房」，維護一個花園和一個禽舍；為將展示出的最後儀式模樣畫一幅畫，好讓哀悼者知道——提供總結的機會。（他們也設想周到地提供了「哭泣小隔間」給不同的哭泣者——暗自飲泣者、涕泗縱橫者、唏噓呻吟者和悲慟哀泣者）。明顯地，這是一個充滿活力與想像力的時光，全歸因於這個有關死亡的戲劇！

癌症：發現一個治療方法

這個主題可能是這三個主題中最難的，它自發地激起了短暫的課堂討論。值得強調的是，一旦學生們選定了主題，老師開場評語的用字是非常重要的。它必須是讓學生們感覺到「主題會是有趣」

的允諾；它必須至少暗示一個可能的第一個任務，而這任務可由整個混和才能的班級來擔任；它必須包含背景的暗示，但是這背景不是如此固定的，以致於不能改變到不同的軌道上（這太空船的比喻不是不合適的──你感覺你正走出去而進入未知世界！）。

　　在這個案例中，桃樂絲決定對待癌症的最冷靜態度（亦即，最不感情用事）將是以科學家的方式，他們趨向於分析「事物」，而不是「人」。她以如下方式開始這主題：「他們說那些試圖找出造成人們生病原因的科學家們，從華盛頓政府那裡取得研究費，並且由總統簽署支票。」（她略微停頓一下，以平常的目光掃射學生們，不是著重在任一的特定學生上）。如果我們將是科學家，我想我們必須獲得一些錢來從事我們的工作（她突然看出這是個無法多產的第一步──這工作將立刻著重於「申請經費」活動上；因此她改變她的開場前提）……如果我們將是科學家，我們會需要一個地方來工作。這「組合家俱以營造一個特別的地方」的內涵，對她眼前的幼年班級更具生產力。

　　然而，值得檢驗桃樂絲的整個開場陳述，而不只是主題的任務導向：「他們說（含糊，但是評估主題的選擇）科學家們（引介焦點／架構，這在接下來的幾秒內將被牢固地吸引）試圖找出（設定過程，而非結果）什麼使人生病（所要試驗的題目）取得研究費（像科學家這類事必須被給付經費──專家外衣總是寫實的。）從華盛頓（政府的最高階層）政府那裏（在美國，政府投資科學家的研究），並且由總統簽署支票（最高階的人物授與、認可、並且知道有這計畫案）。如果我們（你們認為這可能會是有趣的嗎？）將是（它正接近）科學家（就像由總統為他們簽署支票的那些重要人物一樣），我想（但是不確定）我們必須（我們將全部一起涉入此事──我會幫助）獲得一些錢（它不會從天而降──我們將必須發起行動）來做我們的工作（這將是全面行

動──而且我們將是那些科學家）……如果我們將是科學家（像前述關係一樣）我們會需要〔這裡沒有疑問，沒有選擇──它是必要的（完全是教師的強制要求）〕一個地方（方向的改變──會是什麼場所的意象？）來工作（行動站！）。」

當然教師並不確切知道她的意圖就是找出她認為正在追縱的任何牽連關係，但是她正非常仔細的觀察興緻的成長或減退的跡象。因此桃樂絲問學生們，供科學家工作的空間內需要什麼？……桌子，是的……椅子，是的。……鍋爐，它們必須透過電話來訂購……請標示鍋爐（在此階段以一個想像的夾紙寫字板，如果這些學生中有的看起來太小還不大會寫字，當他們踏出第一步時，他們的專業性將變得不可信。之後將會使用真的紙張，但是各給每一個科學家一張紙和一支筆，你能了解為什麼嗎？）

在很快地進入看起來更像是「扮家家酒」的狀態中，平鍋在鍋爐上，幾個有點隨便的溫度計畫在鍋子頂蓋上，桃樂絲從一小組中探出一個提及和他們鍋裡內容物相關的「紅、白血球」。逐漸地，這班級達成一個協議，認為發明一台血液交換機（無需痛苦弄來一套滾軸帶有齒輪的精密設備）似乎是一個合理的方案，來讓科學家著手去做事情。這些為記錄他們成就（雖然在拼寫和專業術語的能力上有點弱）而持有夾紙寫字板和筆的科學家們，當然非常高興向一位「感覺有點不舒服」的女士來解釋這套儀器設備，她使他們對華府所投資的經費被有效花用，感到完全滿意和自信！恭喜所有全體！

然而，這戲劇是「保護使免於」，而非「保護使進入」，並且學習的是什麼？桃樂絲當然不甚滿意，因為一個不確實的假設已經被引介進來了，亦即科學家總是成功的達成一個令人滿意且快速的結果。儘管如此，桃樂絲必須敬重他們的成功，因此在這個段落結束時，她讓她自己附上她的祝賀，然後──在一個恰當

的停頓時間之後——懷疑是否科學家總是會成功……甚至當他們
處身在其它國家，或許缺乏美國政府提供實驗設備？可想見，學
生們有點不情願地承認有可能失敗，當問及在世界上的哪些地方
甚至會讓科學家難以成功？他們的提議為富士山、越南和韓國。
桃樂絲選擇第一個提議——富士山，因她不想冒險地表明英國不
理解美國人對越、韓這兩國在政治上是缺乏中立的敏感地帶。
（譯註：因桃樂絲是英國人）

　　桃樂絲繼起的計畫是帶領學生們更接近於因病死亡的主題，
同時給與某種程度的保護，她選用了一個傳統的劇場例子，這例
子是由這課程的其他教師所準備、排演的，並以一位照顧三株枯
萎植物（以三個站立的人來代表，他們身上以綠色與黃色裹著—
—想像著一穗玉米——臉上表情安靜，手臂緊貼。）的女管理員
（身著一件藍白相間的長袍）之場景呈現出來。當學生們第二天
來上課時，她把這場景的影片呈現給他們看。[1]

[1] 明顯地，這特別的傳統範例進行得很順利，因為其他成人有空來代表這花園，但是
一個花園沒有他們也可以做出來（當然，方法上的變動引起學習上的改變）。學生們
可能在桌上建立一個立體的山景模型（以一長條材料擰扭的紙做成地形線），在山的
四週（「一座東方的山」，除非學生們堅持它是富士山。）學生們可以他們自己的設
計做出植物和小叢林。植物必須是不被呈遞出來（亦即，仿製植物），而是象徵性表
現（亦即，落地的「紙」葉子？乾枯的「水果」？標籤？）然後，桃樂絲可能已經虛
構了一個故事來介紹「死亡的叢林」，一步一步地帶領孩童們從文字到意象到模型上
的表現，它的元素看起來可能會像是這樣：
1. 「這是一個平靜、美麗的小叢林，一個被一位老婦人愛護的地方，當她感到太
勞累而不能再工作時，她把她全部的兒子和女兒叫到身邊，並且告訴他們她希
望到小叢林裡去生活，他們每天帶給她食物。日子一天天過去，有一天，就在
她最喜愛的地方，她看起來是多麼快樂，他們便在那裡蓋了座小屋，並在那附
近種一些小樹。鳥兒和動物們都喜歡在那裡遊玩。」
2. 學生們被邀請製作這個家族的紙人加進花園裡。在某個時候，桃樂絲問這班級
他們是否認為植物會生病。
3. 然後她繼續問：「在這個花園裡的人們，許多年來繼續照料著這些植物，而且
當他們去小叢林時，他們的孩子們會在花園裏工作。因此這繼續如此直到今
年，當他們注意到花園裡的植物沒有以前健康。他們寄給我們這些科學家的一
封信，問我們是否能幫助他們。」
4. 然後桃樂絲邀請全班起草寫此封由這家族在花園中寫的信，陳述他們的問題。
因此這信正是由這些人撰寫給他們自己！他們把它封起來，寫上地址，而當他們
在辦公室內工作時，這封信就寄達了。這信被唸了出來，然後大家做了個決定。

「總統已經為我們富士山的計畫案祝福了，飛機已經備好，在我們登機以前，你可能有興趣看這部富士山影片。」在「影片」中，這表現自然的女管理員，用盡各種方法，要使這些垂死的植物回復強健的生命。當這些垂死的植物拒絕了她的努力，似乎它們越形枯萎，她則變得越加焦慮。突然間，她趨近一個不同的地方，並問：「我可以進入這死亡的叢林裡嗎？」坐在這裡的另外一處是一位靜止不動並以白色布包裹著的人，女管理員向這人行namasti禮（日本禮節，當鞠躬時，雙手輕合，輕觸前額）；女管理員現在沉靜地請求：「媽媽！我來這裡，是因為我擔心花園裡的植物。我想它們可能病了。」她停了會兒，再行一次 namasti禮，才起身。「謝謝你聽我的訴求。」她走回去花園並看顧這些植物。

我們已經描述了這部影片的情節，我們只能傳達它的意義。當你讀了這些文字時，你感受到共鳴，做些聯想，走上你自己的路線，不可避免地受到這發生在以癌症和死亡為背景知識的影響。在這頁裡的文字只是一種媒介，這些年幼學生們的學習過程，不是透過書面文字，而是透過觀摩演出的情節。他們也留意到癌症的背景，但是缺乏「戲劇觀點」，他們將看不到超越字面以外的事物；然而，對於那些做了聯想的人，這場景是一個三稜鏡，將白色光束分出彩虹般的多彩意義。

這「電影」把學生觀眾帶入隱喻的世界，但是當他們再度拾起自己的戲劇時，這些科學家們手持夾紙寫字板（他們成功的地位象徵！），能夠穩固地維持著他們的文字的世界：他們抵達富士山，調查這些垂死植物的生態環境，並且為它們做了各種科學方法：把它們移到較有陽光的地方，支撐住它們，給他們新的土壤與肥料。他們可能或沒有注意到女管理員的煩惱：他們的責任是讓植物活下來——但他們看著這些植物繼續……慢慢地死亡。

在科學家聚集處附近的植物慢性惡化，正由它們的女管理員身心狀態反映出來：這些植物的體質退化與管理員逐漸增強的激動相配合，從關心到焦慮，到苦惱，到絕望。漸漸地學生們開始體會到至今「植物」和「女士」之間未用言論表達的關聯性，這「植物」的生命和這「女士」的生命以某種方式結合著。有的學生表意見說「這些植物是這位女士的孩子」，或「她為這些植物而生，當它們死了，她必須」或「她將會去死亡的叢林，但是這些植物無法去。」一些學生決定把女管理員帶進叢林裏。就在此時，有一個學生，是女孩子，倚向這女士，並且說：「你還聽得到嗎？看，種子……你不知道種子，是嗎？」然後這同一個學生站起來，並向每個人解釋：「他們從來不知道關於種子的事。」

這個學生把她自己對這女人和這些植物之間的聯想帶到表面上來，在擔任科學家的失敗上，她發現一個比她自己更大的盼望，這學生正投入在這劇場的隱喻中，來引伸出複雜的意義。無疑地，有一些學生安全地停留在科學家和植物上面；其他的，則站在神話邊緣，來附以詛咒、英雄、一個對死亡的錯誤贖罪，以及預言的種子，透過癌症，近一步接觸到對人類死亡的痛苦。這些全都被好好保護著。

讓我們提醒自己那些保護方法是什麼：

1. 像電影一樣呈現場景，可給他們時間觀察，重新放映它時，使他們決定何時「逼進」。

2. 處理一棵即將死亡的植物比處理一個病人容易得多。此外，對如此可怕之致命疾病的感情因素，因植物的取代而消除，且藉著女管理員來過濾；植物的死亡是寧靜且可接受的。學生們能夠控制處理人類問題的時間和範圍；而那些「尚未準備好」的人，可以不必理會它。

3. 他們的扮演科學家，容許他們最後從這痛苦的事件中正式地撤退：總統以無線電通訊他們返回華盛頓；他們的直升飛機正等著。

　　因此，學生們象徵性地揮別這個敏感又充滿壓力的主題——除了一個學生以外。提及「種子」的那位科學家，問總統是否允許她留下來，並且來種更多的植物。這個七歲的學生喊著：「看，種子，這裡還有一棵植物在這裏面，就跟那棵死了的一樣。

　　在James Gleik的書《天才：理查‧范曼和現代物理學》（紐約：Little Brown出版社，一九九二）裡，物理學家理查‧范曼關於原子的著作，發現表達同樣思想的另外一種方式：「自然只使用最長的線來編織她的花樣，所以在她這布料上的每一小塊，顯露出整個織景布的組織。」使用「專家外衣」模式的老師，就是從線中看到織景布，及從種子中看到了花朵。

第｜六｜章

兩齣冒險戲劇

━━━━━━━━━━━━━━━━━━━━━━

■ 在上一章裡我們研討著極為聳動主題的問題，有時候由學生選擇的主題很難處理，不是因為情緒上的回應，而是因為學生只想要「開心玩耍」。這一章顧及到「專家外衣」的模式如何適應在這類型的選擇上，第一個案例是有關一架飛機失事，第二個案例是一個關於可口可樂大壞蛋的故事。

加拿大飛機失事

這一系列的課程發生在加拿大。桃樂絲讓學生們選擇主題，有時似乎比較適合讓班級以創作一齣戲劇來開始：「我們想要演個關於什麼的戲？」在這個場合上，他們提議：

謀殺案
飛機失事事件
一場爭鬥
黑斯廷斯戰役
達爾文災難

這些選擇不應使我們感到吃驚，因為戲劇所探索的是在一般日常生活中失序的事件，當孩子們可以不受課程限制來選擇主題時，他們想到的是那些令他們興奮的事。

有一些教師渴望藉著他們的戲劇工作，來影響參與學生們的

想法或理解一事件，也許會發現對這些期望的挫折感；往往，他們若不是試著對這想法繞道而行，就是以一個引入的故事來進行。這在「專家外衣」的工作上是沒有問題的，因為上述所列的事件，都有可能發生在經營事業者的身上──即使是黑斯廷斯戰役，如果你是為盔甲製造者經營一個城堡的話！（譯註：一〇六六年十月十四日，發生在英格蘭領土上的一場決定性戰役，諾曼人擊敗盎格魯撒克遜步兵，成功征服英格蘭。）

在這工作中，我們在此將討論由一群十三、四歲的學生們（七、八年級學生）最後決定探討一個發生在亞伯塔省（譯註：位於加拿大西半部）北部的墜機事件。這是有趣的，因為「專家外衣」的模式取向能夠讓學生接近地處理這空中災難，而不用真實的涉入在災難當中。我們認為值得來檢查情節方面的一些細節，好觀察如何以避免失事的角度帶領學生們直接進入可怕的災難中心。當他們說：「讓我們選擇飛機失事」，桃樂絲立刻同意了，並且在她同意的這幾秒中，盤算著一個起始點。那時候是一種直覺的反應在引導她。之後，當她思考這件事，她了解到當時她是循著一條健全的心理學原則──對一件事的預期，通常比實際處理所發生的事件更可怕。

依循她的直覺，桃樂絲在整個工作中，一直保留著這個預期的層面。這班級發展了以下的事實陳述，做為他們戲劇的基礎：「一架滿載乘客的加拿大航空公司飛機，從多倫多市（Toronto）飛往費爾班克斯鎮（Fairbanks，譯註：在美國阿拉斯加），在白馬道（White Horse Pass）墜毀──我們聽到它的發生。」這是這五天的戲劇構想情節，這情境引領參與者進入各種緊張的預期領域。

情境 1

我們選擇的專業知識的外衣，把我們的工作帶到加拿大北部

一處非常遙遠的地區,測試靈敏的收音機和電氣設備,這些都是在阿拉斯加和亞伯塔省的探油和採礦工程師所使用的儀器。我們對顧客的承諾是:「如果我們測試了它,你會知道它是好的。」這「外衣」必須是藉著學習如何測試靈敏儀器來獲得的。我們同意當我們在加拿大冬至被深雪環繞的一個營地裡,並有足夠的囤積食物以防補給直升機無法起飛,透過我們敏銳的收音機進展我們的測試時,我們可能是唯一收聽到這飛機危急存亡中的最後訊息的人。這情境的構成要素,的確創造出多種的緊張狀態,而所花費的時間和精力也充分地集中在建立它們。

這情節的要素如下:

1. 我們是處境危弱的──遙遠,被雪封住的,倚賴一架直升機,一台靈敏的機器。
2. 我們的工作,收聽世界的聲音,要求高度的專注力。
3. 這是例行的一天;我們警覺著任何不尋常的事情,因為我們是如此小心地遵守例行公事。
4. 我們所建立的測試站就在一般商用飛機的航道下面,因此我們規律地聽到飛機的聲音,而知道加拿大航空公司的飛機引擎噪音。

我們建立的細節如下:

1. 實行一連串的測試──對材料的力度,文件的正確性,指示說明的正確性。
2. 飛機駕駛員在飛機墜毀前最後談話的錄音帶。我們要求其中的一位觀摩教師為我們製作這錄音帶,並且在第二天在我們開始測試工作之前,我們會先聽它。因此,我們確實地知道

它聽起來會是什麼樣，當它響起一陣怪異的收音信號（請特別特別記住，預期絕不需要耍花招式的意外事件）。這錄音帶開始像一個例行公事的敘述：「⋯⋯高度⋯⋯正離開白馬道⋯⋯在你的左側⋯⋯準備供應午餐⋯⋯在電影『火戰車』放映之後⋯⋯免稅商品⋯⋯在我們到達費爾班克斯之前⋯⋯護照⋯⋯〔突然〕錄音帶變成空白！」

3. 哪台機器將接收到這呼叫訊息？一個女孩自願擔任，並負責照顧這錄音帶。

有兩件事情尚未被決定——這呼叫訊息何時被機器記錄下來，以及那將如何影響我們的例行公事。因此我們開始著手我們的工作，同時駕駛員的訊息進來了。

情境 2

我們接下來要尋找飛機墜毀的位置：

1. 我們用白紙將地板遮蓋起一大塊面積。
2. 當我們一遍又一遍播放最後錄音的同時，我們畫上數百棵的樹。
3. 我們開始畫折損的樹和奇怪的枝條，以及終於，完全被摧毀的樹叢，而在這裡面掩藏了飛機的殘骸（想像樹林中一連串的痕跡，暗示著「零碎殘骸掉落在這裡」）。
4. 我們在冰天雪地上方的直升飛機裡，利用我們的「戲劇觀點」，有人發現了第一群折裂的樹林，以及在雪中被畫開的數道溝痕（這模式是相同的：我們知道我們將會看見什麼；我們不決定「什麼時候」，而在這個事例上，則是不決定「誰」，將會是第一個看到這景象）。

情境 3

我們必須讓多倫多的加拿大航空公司知道我們找到了什麼：

1. 我們決定，加拿大航空公司以為沒有飛機失蹤——這飛機飛過白馬機場（the White Horse Airport）時，已經和機場控制塔做過例行的通訊。
2. 桃樂絲被選出來為加拿大航空公司控制台說話，並且告訴她必須確切地說些什麼，而且她必須得表現出如何地強硬。
3. 我們沒有得到任何協助，如果我們願意，我們也可以忘掉這整件事，而當飛機沒有出現在費爾班克斯時，讓「他們」了解我們報告的真相。

情境 4

我們決定我們不能拋棄那些受害者：

1. 我們儘可能低飛到我們敢面對的地步。
2. 我們在繪圖中增加進一步的意象（images），這次躺在樹下的飛機是：部分機翼、引擎零件、機尾和座椅。
3. 我們在紙上以十字來象徵人，估計有多少人在飛機上。（同樣的模式製造出豐富的緊張狀態：關於旅客，我們不知道我們將會找出什麼。）

情境 5

下一步是什麼？

1. 藉著我們的普通而收訊力強的收音機，我們二十四個小時

監聽新聞，直到我們聽到加拿大航空公司終於知道他們有一架飛機失蹤。

2. 我們組織一個定期的國際新聞無線電廣播節目，每一次創造一個項目。

3. 一個（事先被選的）人將宣佈加拿大航空公司的飛機失蹤報告（再次，我們知道發生了什麼事，但卻不知道是什麼時候發生）。

4. 在聆聽時，我們繼續我們的採礦與鑽油設備的所有例行測試報告，在你的頭腦裡來看這情境。在書桌前的人們正用手、眼、筆、紙來工作，寫報告，舉行討論會。偶爾有些人安靜的聆聽駕駛員的最後錄音，試著對這墜機事件填入一些細節。有人趁機播報了一個臨時的新聞快報，接著收音機傳來加拿大航空公司的宣佈：「飛機失蹤……恐怕全數罹難……最後的報告在白馬道控制台。」

情境 6

誰在飛機上？有多少空服人員？

1. 我們同意，加拿大航空公司已經給我們乘客的名字和座位號碼，以及空服人員的姓名和職責，如果天氣允許我們登陸的話。

2. 我們畫出一架加拿大航空飛機七三七的座位圖，鑑定出機上廚房、駕駛座艙、洗手間、以及頭等艙和二等艙，同時附上乘客名單和座位號碼（我們每個人虛構出座位上的乘客以及空服員的細節。）

3. 桃樂絲在學院辦公室裡發現一些塑膠袋和信封，讓學生們晚上在家時，在裡面放置一個屬於被命名的乘客在飛機失

事時放在他或她身邊的重要手提袋（這些東西裏有些是實際物體，其它則是由繪畫與標籤表示。）

4. 到了早上上課時，全部的袋子都被放在一張大桌子上。

5. 我們每人拿起一個不是由我們準備的袋子，請一位教師觀察員擔任秘書（只因為他們在那裡，也不必一定得這樣做），口述「解讀」遇難者的性格、興趣等等。例如，一個袋子裡裝有：

- 一個塑膠髮夾和梳子。
- 一封寫了一半的信（「親愛的母親。……抱歉我最近一直沒寫信……」）。
- 幾頁日記，記錄了與溫尼伯省醫院的門診預約時間項目。
- 一張洗腎預約卡片。
- 一本小說，夾著一張雙手祈禱圖樣的書籤。

一個男孩解讀出這個人是一位年輕的秘書，而她剛被診斷出有嚴重的腎臟毛病。她尚未告訴她的父母。她準備在看完醫生後，飛回費爾班克斯鎮。她關心自己的健康，擔心她的病情對她父母的影響，而且她有信仰，或許可能求上帝幫助她。

這是一個非常安靜的活動期間，充滿溫和而竊竊私語的聲音，而且這遵循著同樣的預期模式。當我們準備好時，我們每個人公開解讀我們所拿到行李的物主，努力想像這些乘客們的最後時刻會是什麼樣子。

情境 7

增加到紀錄裡：

1. 我們每人，選擇幾名感興趣的遇難者。
2. 並根據他們手提行李裡的內容物，寫下他們的「最後思緒」。

例如，一個人的「最後思緒」可能像這樣：「不論如何我會是第一個逃生的人。出口在那裡？右邊。推。別擋路。」

當每件事情完成後──行李、人物解讀、最後思緒──我們有了一座悲傷的博物館供我們瀏覽。

情境 8

後果：

1. 當我們回到產品測試時，我們談論著墜機發生時的那些最後片刻。
2. 我們決定找出我們感興趣的人物，來代表他們說話。

實際上，我們做了三種「說話背景」：我們以「現在式」來進行我們的測試；我們投射我們的想法，並提出當「它」發生時，飛機上一定是像什麼情況；而且我們還將我們的投射擬人化，並以如同我們是那剛罹難的人的身份一般來說話，或許是記起或正後悔著某些事。

情境 9

高潮：

1. 我們決定我們從墜機事件所學到的，是如此獨特，可以被空服人員用來預習對危機事件的處理。

2. 我們建立一個完全尺度的機艙內部，以我們自己扮演著在各別座位上繫上（紙）安全帶，並且身旁帶著行李袋的機器人。用針別在我們肩上的紙條記錄著名字、年齡、性格估定、人身故事和墜機發生時所做的最後行動。

3. 我們為未來的空服員設計一個試驗，在試驗中他們將被帶到飛機上，並請他們來招呼我們飲料，「解讀」我們的性格，並且決定當他們在機上服務時，將如何來應對我們。

4. 我們想辦法並且試驗，現在扮演空服人員，這些空服人員是如何啟動任何他們想要聽的機器人「在一個瀕臨死亡的飛機上會是什麼模樣」，並且預測他們的反應（你可以看到同樣的重現模式，是如何讓失事時在飛機上的緊要關頭無情地步步逼近，我們終於來到那現場！）。

這些事件的發生順序是：

1. 我們測試收音機——預示聽到墜機的聲音。
2. 我們聽到墜機的聲音——預示找到墜落地點。
3. 我們找到墜落地點——預示了解到有乘客罹難。
4. 我們鑑定罹難乘客——預示找到他們的手提行李。
5. 我們找到他們的手提行李——預示能夠摘要出他們的個人背景。
6. 我們摘要出罹難乘客人物背景——預示想像出他們的最後時刻。
7. 我們想像出墜機時的最後時刻——容許我們扮演機上將要墜死的機器人，來幫助空服受訓員做準備，來讓他們經驗可能會是如何的反應。

這一群組的事先計畫，創造出豐富的緊張狀態，這正是真實的戲劇經驗之精髓。我們知道它是虛構的，並且依照我們的意願，我們儘可能地真誠地維持它，應付每一個在我們作業中所發現到的戲劇經驗。

拯救世界：搜尋可口可樂大壞蛋

像大多數教師一樣，桃樂絲對於教學產生新認識的關鍵時刻終於來了，當她在一個愉快的機會裡，有一個元素進入了戲劇並且改變了它，就好像起了化學變化一樣。她被迫去省思這元素是怎麼會在那裡的，以及為什麼它會以那種方式來影響戲劇。這樣一個時刻的發生，是在一群七、八歲的孩童來到加拿大亞伯塔省的費爾維尤學院（Fairview College, Alberta, Canada），所參與的十個下午的戲劇課裡。

在這課堂的工作中，有兩個科學部分變成可能的主題：當液體加熱時，如何能改變顏色和體積，以及人體的主要器官。這些出現得非常突然，除了從工作開始時的方法中可預測的其他各種可能性。

那些一、二年級的學生們選擇當超級偵探，這點子發自於他們觀察到桃樂絲所帶來準備要喝的兩瓶裝了飲用水的可口可樂瓶子。她已從其中一瓶喝了一點水，所造成的兩瓶水的不同高度，引起他們懷疑有人可能已在其中的一瓶內下了毒。因此，展開追蹤搜尋，以找出並且逮捕這「可口可樂大壞蛋」，他不分青紅皂白地到處在商店裡和瓶裝工廠裡的瓶子內下毒，且散佈各地，最遠到達西藏、北極圈、哈得遜灣（譯註：加拿大東北部）、蒙特婁，和雅典等地。

當桃樂絲回顧這十天，她意識到這些「超級偵探」實際上已經完成了一次原型的旅程。原型的旅行通常有四種特徵：(1)一個

旅遊者，他基本上是好人，(2)通過考驗的，(3)遭逢適對和友好的
勢力，以及(4)努力奮鬥而增長智慧；這通常需要七個（這神奇的
數字！）階段。

我們將描述這一系列的課程，利用這七個階段做為一個架
構，來揭示學生們在他們的戲劇裡所經歷到的是什麼。與其像我
們在其他章節裡已經做過的詳細分析教師的使用技巧，在此我們
將僅僅描述發生了什麼事。

階段一：常態受到威脅，而現狀被擾亂了。我們的同事，偵探十
　　　　四號，在雅典殉職了，我們必須去雅典找出到底是什麼
　　　　事發生在我們最好的偵探身上。這件事是危險的，所以
　　　　在找出屍體好埋葬的同時，我們必須不能被發現。

階段二：敵方對人們施加壓力，他們被迫接受強加在他們身上的
　　　　這些改變。我們必須通過以下考驗：(1)最高檢查官，我
　　　　們需要他的許可，才能開始我們的搜證；我們也必須處
　　　　理(2)重新修改電腦程式，以消除我們自己的相關資料與
　　　　我們的出沒地點；並且(3)我們必須立下祕密遺囑（以備
　　　　我們不能活著回來），並且把它們委託給檢查官。最
　　　　後，(4)我們必須自我偽裝起來，好讓我們這「超級偵
　　　　探」團隱身起來。現在故弄的玄虛已成形了（只是，就
　　　　因為我們是專家，我們同意以我們自己來故弄玄虛！）

階段三：越來越多勢力會造成傷害，人們除了被事件打擊與忍受
　　　　外，無能為力。我們必須進入一間可口可樂工廠；我們
　　　　必須攜帶辨證號碼，且不能讓敵人發現；我們必須記住
　　　　絕不能接受喝可口可樂，不在最炎熱的時候喝，也不在
　　　　瓶裝的工廠裡喝；我們必須到實驗室收集可口可樂的樣
　　　　品，而不讓警衛發現；我們被強制同意我們將不碰觸任

何東西，卻又必須將證據帶出來；我們偷聽到一件機密談話（可能是真的，也可能有假），說這下毒者住在巴黎近郊的一個城堡，被濃密的樹林圍繞著，並且提到裡頭埋伏了「爪牙」。

我們潛行到雅典將我們夥伴的屍體帶回，我們發現必須付錢給警察當局來安排運送屍體回加拿大，且不讓任何人知道我們是誰，以及為什麼對這「陌生人」這麼感興趣，而現在警方已知道他曾經是位偵探。

接下來我們潛行到巴黎去尋找這城堡，溜進幾道大門，並且發現森林被一隻大白熊保護著（一種胸前有一大片金色毛的熊）；我們首先看到牠的足跡[1]，並了解到牠有一個銀製的爪子，內藏了一個發報機。我們唯一藏身之所是離這熊被訓練來巡邏的周邊防禦圍牆外附近不遠的一座破舊小屋，我們被這熊發現，而必須使用我們當中的一人當做誘餌[2]。我們了解當我們為了逃命到城堡時，我們將會因為熊爪裏的發報機而被聽到。

我們遇見了警衛，並虛構了一個藉詞[3]，宣稱我們是「這首領的經紀人，剛從加拿大蒙特婁市（Montreal）的瓶裝工廠完成一件重大任務回來」，我們現在陷入一個最大危機中，並且處於最低潮狀態——飢餓，直接闖

[1] 桃樂絲用黑紙做了兩組熊的足跡，一組是實際的前掌和後掌的足跡，另一組是傳統美洲印第安人對熊足跡的象徵符號。當它們依據跨步距離及角度以正確比例被放置在地上時，學生們審察之後，毫不猶豫地選擇了更可怕的印第安象徵符號。

[2] 這個搜尋的一個特徵是所提供的可能劇情總量，我們可以繼續嚇自己，但是受知識的保護，我們已經安排，並且必要時，我們負責停止它，專家外衣的思考態度是避免這些情境變成一個吱咯笑鬧的遊戲，即使這種情形常常發生。

[3] 身為偵探，為了自保，利用些微的專業說謊是有可能的。桃樂絲對這掩飾的程度受到她教師良知上的困擾，但是在討論倫理道德時，學生們向她保證一切都沒問題，因為它可能會導致「拯救生命」。

入敵穴。儘管如此,我們在城堡裡摸索,表現得像是夜間守衛一般。

階段四:「權力給與者」出現,但是通常是相當弱的一種——他們可能難以讓一般人有確定的感覺,我們發現實驗室和兩名實驗室工作人員(由兩名觀摩教師扮演),他們中了「空氣中的毒」,而無法讀他們首領所下的指示(由桃樂絲事先做的課前準備)—— 有關以加溫來改變液體的高度,以及有關使液體顏色改變。為了換取食物(我們對它做小心的檢驗!),我們協助他們,並寫下較清楚的科學指示說明,以供未來之用。他們有一張城堡地圖(他們僵屍般的狀況使他們無法讀圖),但是偵探們是非常擅長認地圖的!

當我們進一步探索,我們發現同事偵探十四號的屍體[4],我們以為這屍體已經被運回加拿大,沒想到它卻被中途攔截了!我們把這屍體鎖藏在一個櫃子裡,並且拿走了鑰匙。我們繼續往前走,進入一間黑暗的「解剖室」,此處是這首領為了他的祕密目的而研究人體解剖[5]我們必須想辦法躲起來觀察。

階段五:某種高潮出現,而人們處於絕望狀態。我們決定讓我們自己變成「軀體」(人體模型)(!)並且即使當清潔工用她的雞毛撢子撢去我們身上的灰塵時,必須絕對靜止!她也撢紙模型上的灰塵,然後叫喚某人,並且要他供應更強的光度:她把器官的擺放秩序給弄亂了,而她

[4] 它是由一個剪裁成人的尺寸來表現,這是一個前導,來接受以「紙」的描述來用作解剖學的研究——桃樂絲正測驗在他們被要求以一種更有目的、分析的態度來「看」這屍體之前,他們是否可以使用他們的「戲劇觀點」以冒險的態度來「看」這屍體。

[5] 這裡展出一個不同的屍體——這次由層層的紙張組成,附有精確形狀且著了色,又可移動的器官。

必須讓它們回復正確的秩序，否則她將會被處罰。

階段六：更多的幫手出現了，但是人們必須能夠了解、掌握，並且利用他們的幫助。因為人們是濱臨絕望的，到了這階段，他們通常只有藉由他們的善良、智慧、或者誠心的善意而被得救。

　　我們決定冒險，信任這位女清潔工不會說出去，我們幫助她分類，並將屍體的各器官貼上標籤。藉著嘗試錯誤地重新放置它們，然後教導她怎麼做。為了回報，她引領我們來到首領的私人房間──虎穴的正中心！給我們的情報是以畫圖形式與有關這首領的描述。「當你們看到像這樣的一張椅子，你就是進了他的房間；當你們看到一個像這樣的人，你們就見到他了；他會餵著他的小紅雀。」[6]

　　靠著清潔工的幫助，我們又通過兩個考驗──她教我們如何通過有狗群的房間（狗以圖畫代表，狗叫聲由我們製造）和客廳，廳裡坐著一位「耳銳眼矇」的女士。最後，我們到了有紅雀的房間外面。

階段七：這個以渴望、智慧、勞動與能力的結合，來抓住機會以扭轉情勢，並使主角們移向一個嶄新寧靜的時刻，更有智慧，且更清楚意識到有能力塑造他們的未來，因為他們已經面對了考驗，並克服了它們。清潔工教我們如何打開監視器，好讓我們了解房間裡的動靜。我們聆聽並觀察懷特先生（由人扮演，由一位觀摩教師扮演，他有

[6]　桃樂絲引入紅雀，是因為在一個神話探索裡，邪惡者應該不僅僅是一個「壞人」。鳥比貓、狗、或蛇較容易表現，因為他們可能在鳥籠裡，並且他們使懷特先生養成一個私下存在的馴服個性。他愛他的鳥兒們，而且他有時用白色巧克力餵牠們，有時讓牠們在房裡飛來飛去，而且牠們的鳥籠非常大，有 6 英尺×4 英尺見方（在牆上有一張分層的圖畫，和用在解剖屍體的做法相同）。

一頭美好的頭髮和皮膚，並且全身穿白色的衣服——除了黑框眼鏡以外！）他正在用白（紙）巧克力餵著他的紅雀，並且一（紙）瓶白葡萄酒放在他的椅子旁邊，對著白色（紙）電話說：「有人在外圍的實驗室留下一具屍體。趕快在他們看到以前把這屍體移除，早上三點見，就在破三角楣飾的門口見。我要離開一段時間，這事最近越來越難隱藏。」我們看到一封非常白的信送交給他，他大聲的唸出來：「……遺憾的通知您…屍體不見了……不幸的錯誤……懷疑有偵探在城堡內……將會和您保持聯繫。」他充滿忿怒，並企圖殺掉我們。

我們計畫假扮水管工人，好進入他的巢穴，這樣我們在必要時，將有螺旋鉗來保衛自己。當我們進入時（和我們的清潔工一起，她當時是害怕，但已準備好來幫助我們），懷特先生啟動了電子鎖，因此我們和我們的敵人一起被鎖在房裡。我們修理他的水管，試著緩和他對我們的懷疑，同時想著我們該如何做，才能將他送進監獄。我們當中有人發現開門的方法，然後我們包圍他，並且指控他〔實在令人驚訝，看到及聽到一個七歲大的孩子，說話像卡珊德拉（Cassandra，譯註：希臘神話中特洛伊城的女預言家）一樣，以這種告別演說式的力量充滿了整個房間。〕：「你將被法庭控訴，我們的證據顯示你犯了危害兒童的罪。」

因此，懷特先生成了我們的囚犯；社會現狀恢復了，我們也越來越有智慧，且更強壯。

這是一個獨特的專家外衣經驗，在其中，所有的任務可利用表現的戲劇模式被表演出來——行動在有關存在的演戲中——因

為偵探總是必須和他所偵探的對象打交道，而且總是面臨被發現的立即危險。因此它打破我們在前幾章討論過的所有其他範例的基本規則：這些專家絕對不能被要求實際的製造出他們的產品（偵探，當然，製造危險，而不是物體，但這原則是相同的）。

一個典型的專家外衣教學模式，應該是讓參與者「經營一間偵探學校」，但是桃樂絲放棄這種做法，而採取更直接的方式，因為她認為這些相對上較為年幼的學生們有權擁有他們「可怕的冒險」。

的確，這齣特別的戲劇，將桃樂絲和全班學生帶至非常接近典型的冒險戲劇中──一種模仿──除了桃樂絲保留了其它兩個專家外衣的基本法則：觀點與單元劇。在這工作的初期階段，桃樂絲意識到那些學生正享樂於戲劇的元素中，而同時盡責地掌握著每一個發生的危險情勢之局面。偵探活動總是基於特殊的任務，但因由偵探來執行（超級才幹！），他們總是以本然警醒的自我省察態度來承擔責任，就是這個態度管制著群體行為。桃樂絲在每一單元之前和之後的討論中，指導學生們的注意力放在判斷他們是否在旅途上所遇見的任一角色是「權力取得者」，還是「權力給與者」（這些概念也是神話的基礎）。這些區別在初期階段是清楚的，但是這清潔工是個轉捩點：「我們可以在隔壁房間安排一個人，她可能是一個索取者，也可能是一個給與者，你們願意冒這個險判斷嗎？如果願意，到隔壁房間裡作調查。」

從這戲劇的最初階段開始，學生們被邀請來預選探險的向度，以及預期他們所選擇向度的牽連層面。每一單元都是一種「他們」對抗所遇見「角色」的考驗（除了懷特先生與像僵屍的實驗室員工以外，通常皆由桃樂絲扮演）。

通常在專家外衣工作中，大團體合作的發展遠遠超越了戲劇的製作。而在這個案例裡，它更是顯著地成功，即使在遇到熊的

那段精彩刺激的片段，而它很可能非常容易走偏了方向。然而這情節路線從未為了催趕進度而接管控制。

　　這是一種混合劇——一個完全以冒險為基礎的戲劇，而在運作任務的層面上，卻確實地在專家外衣的模式中。它看似簡單，卻已經轉變了桃樂絲的想法：權力取得與權力給與的元素，提供引介情感的基礎，而不需提出要求「表現出你的感覺」。一個最有價值的副產品，是它為無經驗的教師在利用戲劇時，提供了在適當地方設以另一種安全網的方法，這對桃樂絲而言是另一突破。

第｜七｜章

教育九歲學童他種文化

■ **在專家的外衣模式**背後的原則之一是⑴一個企業（enter-prise），⑵一個客戶（client）和⑶一個問題（problem）的建立。回溯在前幾章的一些範例，我們經歷了在「水門事件」（問題）中，為「大眾」（客戶）「經營一座博物館」（企業）；為了「治癒癌症」（問題），替「政府」（客戶）「經營一間實驗室」（企業）；「通訊工程師」為「加拿大航空公司」調查「墜機事件」；「教士們」被「主教」要求來撰寫「一本紀律規章的書冊」；為「中國旅遊事業」針對「如何服務中國的外來觀光客」，來「經營一所旅館管理訓練學校」；甚至是「偵探」為了保護「大眾」免受「邪惡的可口可樂下毒者」的毒害！

　　在每個例子裡，有一個知識體或一套技能植入在與學校課程相連的問題中，所選出的專業知識領域，決定了這知識將如何為學生們活用起來。研究先前的這些例子，顯示出老師在為特定的學習範圍開啟一條路線以前，傾向於先建立一個企業。例如，學生們在考慮給主教的信之相關問題之前，他們先成為教士；通訊工程師在他們聽到墜機之前，先建立他們的例行公事。關於蓋文的恃強欺弱課程（參閱第一、二章）的一個弱點，是學生們對恃強欺弱問題的知覺與他們學習所要扮演的學校顧問專家角色同時發生——在他們尚未擁有這專業技能之前，便將問題拋給了他們。

　　但是，有時教師發現這種學習領域的刺激性是如此引人注

意，而覺得若為了先建立一個企業，而貶低了它是荒謬的。讓我們假設這個為一學期，甚或是兩個學期的學習領域是有關「他種文化」，老師選擇了印度，為了使二、三年級的學生對這主題感興趣，老師開始大聲地對她的班級朗讀一本有趣而吸引人的小說，由作者阿妮塔・德賽所著的《海邊村莊》〔*The Village by the Sea*（London: King Penguin, 1985）〕，這是關於生活在孟買海岸線上的村民，透過他們的眼睛所看到現代印度的變化（並不需要先讀完這小說，才好進行這課程計畫；實際上，我們猜想你根據自己班級的需要和興趣，或許總歸會選擇不同的文化）。

　　開始一個與小說相關聯的方案方法之一，是邀請你的學生們創造一個他們自己虛構的印度（或者任何其它地方）村莊，使用一大張紙或單色布幔來製作一個代表具象或用來標示這村莊的「地圖」，當這地圖在班級的地板上或一張大桌子上被完全展開時，必須是大到可以讓全班學生們環坐在它的四周。此刻，完全均衡地圍繞著一大塊單色布幔，總是會醞釀著許多事情：對學生而言，安放一幢建築物或一個人物所做的每一個決定，都將牽連到他們所要的村莊模樣；對老師來說，學生的每一個決定都將影響課程中的語言、數學、科學、地理和藝術等如何進行。

　　但是學生們在實際上並非從無開始，因為他們將受到《海邊村莊》一書的影響。的確，教師將會注意到他們是否能把一些書中的意象，應用到創造一個新村莊的任務上來。例如，假如學生們的村莊是以一個倚賴捕魚維生的沿海村莊型式出現，將一點也不值得訝異。對教師而言更讓她感興趣的是，學生們是否提及必需的日用品，例如米、雞和椰子；產品項目，例如紗麗服（譯註：sari，印度婦女披頭裹身的絲或棉製長布）、男用頭巾（turban）、睡用草席以及水壺；建築物，例如廟宇、火車站或者錫製屋頂的學校；動物，例如狗、蛇和水牛。並且學生們能否重造一

座村莊，不僅表現這些意象，而且表達一些價值觀——經濟的、宗教的，和氣候的限制；性別角色；選擇性的教育——為印度村落的生活所固有的？

教師從雜誌和報紙的剪報中蒐集了豐富的印度村莊建築照片，包括許多商店的例子（這些照片為村莊提供一個基本的真實性，如果讓學生依照他們想像中的印度商店來畫圖，是過於碰運氣的）。學生們選出適合用來建造一條村莊街道的照片，將它們放於這一大塊布上，並且當它們的擺放位置受到海灘、廟宇、水井、學校等的位置影響時，根據需要，來改變它們的位置。更多細微的決定，或許像是人們將聚居於何處，也被引介出來。

當他們滿意於自己的選擇時，每一個學生都會被發給一小張圖畫紙，用以畫出村莊的配置草圖（當這大塊布在這天結尾時被收放起來，這村莊有被改組的危險。之後再次展開這一大塊布時，學生們可依自己所畫的草圖來確定這村莊的位置）。這給與學生們一個機會，在教師將大家達成共識的村莊畫在一大張紙上之前，讓學生重新思考村莊的一些面貌。現在的目的是在商店和其它地方貼上標籤（由班級準備），如此一來，「村莊是一個有具體功能存在的地方」之概念就被加強了。教師現在要求學生們想像站在所選擇的地方——在一個角落、在一間特別的商店內或在廟宇的前面——並且和一名同伴分享「從你所站之處所能看到的」。教師可能感到由她自己先做這示範是有所幫助的：「我正站在……由這裡看過去到……聽到……仔細看……」幾個夥伴可能和每一個人分享他們私下所聽到的：「約翰說他就站在這裡，並且他可以看見……」（所有的眼睛探索著這項宣稱的可能性！）。現在（我們希望），「這裡」開始成為一個真實。

但是，在地上的這一大塊布，對一個認真的工作來說，變得既無趣且太臨時了，因此這村莊「平面計畫」，被轉譯在一大張

紙上，以便長期固定地掛在牆上。一組學生被賦予依比例測量的責任，靠著老師的幫忙，將村莊的輪廓轉畫到紙上；商店的形狀也照比例加上去，並補上同樣的或新的標籤。現在可能是時候來看看在地圖上的印度城鎮和村莊名稱，並且進而為我們「牆上的配置圖」創造我們自己模仿印度發音的鎮名（為了我們牆上的配置圖，而非我們的村莊──對這區別的理由，將會在以後澄清）。

　　現在對於人物，教師有一組代表印度「家族」的剪紙人物和一長列的印度人名單（不包括來自這小說裡的人物），學生們為老師舉起的每一個角色選擇名字。然後老師開始和這班級一起為一個或多個家族的角色，建立一連串與造訪商店有關的行動。「今天早上我們該讓誰去商店？她首先去哪家商店？她今天可能有特別的購物原因嗎？在商店裡發生什麼事？試著和你的夥伴談話，並且查明這店主人說了什麼。我們能聽一聽這些對話的部分嗎？有沒有哪一個是我們想要選擇的呢？」當做好了每個決定，教師將選出來的角色貼在牆上的配置圖，自願的學生們根據所做的提議，將角色一處又一處地移動。

　　對學習一個現代化印度村落的地理、經濟、家庭預算、氣候和習俗的刺激，是在於這些被創造出來的角色群之生活。然而無疑地，它使你漸漸明白到，這序幕本身並不像傳統戲劇，也不像專家外衣那樣站立得住。

　　若要讓它進入常態戲劇，教師將必須鼓勵對「我們的」商店、「我們的」廟宇、甚至「我們的」家庭做更詳密的認證。

　　然而它也不屬於專家外衣，因為此處沒有企業。而且如果地理、經濟、環境問題等，被給與數週或數月的嚴謹及啟發式的關切，那麼感興趣的程度和教育的深度只能在集中的專業知識所能提供的分光之闡釋下獲得。不管怎樣，這教師和這班級到目前為

止所創作出的這個印度村莊，必須轉變為引起一群專家注意的客戶身份。與其讓學生們直接地看一個虛構的村落配置圖，他們需要一個架構：他們需要透過篩檢的、專家的觀察力來看那個配置圖。

讓一個外界團體引起對印度村莊福利的興趣之原因，必須在學生們扮演這團體前，先為他們呈現出來。這正是阿妮塔‧德賽的小說將必定會製造衝擊力的地方，因為這故事是關於一個社區需要幫助，好跟上現代發展。因此對學生們來說似乎是自然的，看到他們相似的村莊有類似之處，而聯想到他們剛剛創造的角色，可能是在一個迅速改變的社會中之受害者。

當「對外來幫助的需要」至少被學生們初步領悟的時候，教師可以仔細思考有哪些外在的援助是可利用的。聯合國文教組織（UNESCO）可能被想出來作為一個建議，或者針對美國、加拿大的某些慈善機構。在英國，則可能是「牛津賑飢荒委員會」（Oxford Committee for Famine Relief, OXFAM），一個因研究第三世界問題而受到高度尊重的團體。不論哪個組織被選擇，它應該是一個首先著重在它想要幫助的國家或區域的經濟和文化背景之研究。為了便利的緣故，我們將繼續以 OXFAM 來稱呼。

那麼，「你們認為我們真能像那些真的開始研究村莊的人一樣嗎？」這或許是一種吸引學生想要當專家的一種方法。在獲得他們的同意時，老師的電話對話，有一半可能像這樣：「喂……是，這裡是 OXFAM，北部分會……印度？……在西海岸，靠近孟買……某某村莊……？是的，確定地……你將會把這全部寫在信上？……是的，我們期待你的回音。」老師放下電話，知道第一個 OXFAM 步驟可能是讓全班寫一封他們將會收到關於「印度村莊」的信，同時，她說「有沒有哪位有西印度的檔案？」當然，他們到目前為止所做的村莊創作，包含他們自己的草圖，現

在變成了有關「個案客戶」的資訊。

　　學生們寫的這封信，將必須實踐他們至今所理解的，並且同時也為許多深入的任務提供了動力，例如，對村莊做人口普查（包含職業、年齡和性別等），而且想出一些分類這資訊的方法，以及關於衣服需求、基本食物和烹飪方式等資訊。再次，受阿妮塔・德賽的小說影響，學生們很可能包括以營養不足做為一個問題，這引導飲食問題的預防和對病患的照顧。在那種氣候裡有哪些能種和不能種的植物，將是考量的重心，伴隨著某些具有宗教內涵的食物。

　　但是在專家外衣中，學生們的注意力，當然是透過經營 OX-FAM 的透鏡，而被吸引到印度上。因此，身為一組得花許多時間巡察不熟悉地方和氣候的專家們，所面臨的全部問題都必須被處理：照顧全體職員的健康，例如——維他命補品、預防接種、旅行藥丸、對飲用水的忠告；為離家的員工們作好安排——預訂飛機票、打包合適的衣服、打電話回家的費用。這研究的牽涉範圍是極為廣大的，而教師和學生們必須共同依據決定的優先重點，來準備他們的視察。

　　但是 OXFAM 絕不會到達！這個工作不是準備為專家和村民這兩群人之間的一個真實會議，這些村民只存在於學生們的想像中，學生們絕不能被安排為假裝他們現在是那些村民，他們是專家。這完全與真實世界中事情運作的模式平行，在此，專家們與他們的客戶必須在生活能力和生存上相一致。但是，教師想要她的專家們不僅考慮到他們的客戶，而且像客戶一樣，積極地表達他們對他們客戶觀點（需求、生活模式、或投資）的理解。戲劇因此使個人能夠將個人的理解與群體的理解聯想在一起，但是戲劇也使人在遊戲的不受罰區內疏於防備（因為它本然會如此做），因而為閃現的洞察力和不太容易只從透過思考事情而獲得

的理解力,打開了機會。

因此,在專家外衣中,很少有「現在」。它幾乎總是「這是它本來的樣子」或者「這是我們預期它將會是什麼模樣」。學生們不能是村民,但是他們能示範當我們遇見那些村民時會像是什麼模樣——並且為了示範,他們能依照需要,暫時地扮演這些角色。

這不會移除戲劇中的刺激性。學生們將仍然經歷幫助村民們開辦銀行系統,或者幫助婦女開發小型企業,或者更激烈的幫助——奪回廟象或者設陷捕捉劫掠的老虎!我們以最後的這一種幫助並對它做些細節研討來總結這一章節。

劫掠的老虎

起始點必須建立在這老虎的掠程歷史,這可以藉由「我們被要求參加村民大會」的回憶來達成,在會議中大家想起了老虎事件(例如,一名婦女在河邊為家人洗衣時,注意到河的附近有一些足跡,然後看見這老虎從灌木叢裡注視著她;一個牧羊人大叫「老虎!老虎!」然後整個村莊的人都放下手邊東西,趕到現場),接著我們被邀請參與捕虎的行列。然後捕虎過程可由製作影片的架構來回憶:「攝影機要拍攝我們是如何……。」

這工作由在牆上的地圖上做記號開始,在重要的地方標明簡短的註釋〔例如,「這坑(籠或網)被設在這裡」;「我們在這裡等待」;「看到老虎的第一眼」;「誘餌引牠到此處浸洗」〕。因此整個冒險行動由全班事先決定在村莊地圖的周圍,正如我們在先前章節中已經強調的,知道結果(假設他們捕獲了老虎),但是並不確定最後時刻的捕獲是如何達成的,這兩者均延緩了經歷過程,使它更有意義,並且讓學生們實在地體驗到危險的時刻。他們也應該決定在第一眼看到老虎時該如何通知大家

（鳥叫聲？揮舞白布？）在地圖上標明註釋的期間，一旦計畫被視覺化，並且討論出意義來，它可以附諸於行動……這冒險活動便開始運行。

如果你研究了這本書從頭到尾的範例，你會了解為了給與參與者有意義的戲劇經驗，這個連續發生的事件是一項重要的元素。團體對於某些元素必須做一決定（而且要適當地記錄），一旦表現的工作開始進行，這些元素就沒有協商的機會。因情況而異，因此教師必須決定哪方面必須被一致同意。班級的社會健全狀況影響這些決定：如果學生們在彼此合作上需要幫助，他們必須在戲劇開演前，建立更多非協商的元素。在這「劫掠的老虎」事件中，有一決定必須事先定下──是否這老虎逃跑了或是被抓住。這使學生們能夠進入那個中國人所稱「凝聚時刻」的經歷（我們通常說是「時間靜止」，或者「它看起來好像以慢動作發生一樣」）。這在桃樂絲的工作裡形成一種基礎要素，不論她是在經營一個專家外衣的企業，或是在製作戲劇，它做著「自我覺察」的警覺：在「凝聚時刻」裡，有時間性及強制性以增高的理解度來觀察。

有時，一個像抓老虎的事件，對學生而言是如此有趣，以致於他們要求再玩一次！這是有可能再做的，並且仍舊可保持著緊張氣氛，一個新元素的提供被引介進來：例如，老虎出現了，可疑，又返回樹林矮草叢裡了，所以我們必須絕對安靜地等待，直到牠再次出現。

OXFAM 方案現在開始

以上所述的「冒險」只是全部方案的極小部分，我們並無意圖考慮許多可以藉 OXFAM 的名義來為需要客戶服務的工作領域，本章的目的一直是示範對於選擇企業的決定，如何能在班級

工作中格外地做一適當的延緩。「真正」的專家外衣之工作，將
要展開了——但那得花另一章來談！

第｜八｜章

英國的亞瑟王：一個延伸的例子

■ **這教學案例發生**在美國的一段暑期進修期間，是為對語言發展有興趣的教師們所開辦的。那些教師們正尋找方法，來發展他們自己的專業語言技巧，並且考量這成果將如何影響他們在課堂上有關讀、寫和以講述為主的教學工作環境。

與桃樂絲一起工作的學生們，是一群由三十個志願的男女學生所組成的團隊，年齡在八到十一歲之間（三到六年級）。課程組織人員已要求桃樂絲使用亞瑟王的傳奇故事，因為最近在電視上播出了卡通的版本，這班級的大多數學生很可能都看過了。這課程組織人員同時被這傳奇以誇張和較具選擇性語言的表現可能性所吸引。這教學活動是在一所學院裡的一間有固定黑板的教室中舉行，並為學生們搬進了課桌椅。參加活動的老師們在教室的一邊觀察進行的過程。這主要目的是讓學生們自然地被捲入讀、寫、小組的和公開的討論、自我評估、編輯與出版等的情境中。

我們已經說過承擔任務變成了手段，專家外衣藉著它來使參與者在老師所選擇的合適的學習範圍裡，來從事活動。因此，桃樂絲開始尋找媒介，好合理地將亞瑟王傳奇故事納入提供的任務中。

人們經常問，「當桃樂絲‧希斯考特計畫教案時，她是怎麼想的呢？以哪種秩序呢？她心裡產生哪些意象？」接下來的部分將試圖剖析她的優先考慮事項。我們已經寫下一部分，好像她正自言自語，這些部分以楷體字標示。

計畫的優先事項

　　應該有一群人，以他們的工作從事於某專業與工作任務而聞名。此工作對他們來說，應該是十分特殊，而吸引他們所在社區的興趣。此工作的本質應該是延續數代的，所以甚至在傳奇的亞瑟時代，對此專業的聞名度仍不太疏遠。這些工人應該在現代的美洲工作與居住，某些要素應該被安置在工作裡，好讓工人為他們的成就感到驕傲。應該設法讓工人們與英國亞瑟王傳奇的銜接看起來合理。

　　從以上的「明細項目」，她得到下列構成要素：[1]

第一要素：英國廣播公司（BBC）正尋找⋯⋯

第二要素：一群有經驗的養蜂人同意用早期的方法養蜂、維護蜂箱、釀蜜、並生產蜂蜜酒，在⋯⋯範圍內⋯⋯

第三要素：一個大約設在西元三百到五百年之間的社區之社會背景——屬於中古黑暗時期。關於生活體系和蜜蜂管理的資訊來源將是⋯⋯

第四要素：一卷舊的捲軸，記述著光明之高奇邁（Gwalchmai of the Light）從他父親在英國北方的王國，跋涉到西南部的卡麥勒（Camelot），向亞瑟王宣誓效忠的經過。〔高奇邁是亞瑟王朝最早被任命的貴族之一，被記載在威爾斯的羅曼史《麥賓諾其恩》（The Mabinogion）中，他的兩項技能使他被譽為最偉大的騎士和豎琴手。他繼承了偉大的吟游詩人泰勒森（Teilesan），因

[1] 這僅是許多媒介方式的一種，來提供適當的任務以反映這傳奇，同時需要引用專家。其它的可能性包括有：一個電影公司正拍攝這傳奇的新譯編劇。一個歷史協會鑑於考古的新發現，重新詮釋這傳奇事件。一個為了文獻摘要而研議合適故事所召開的會議。

高奇邁先前曾從獄中拯救了他。〕桃樂絲感到高奇邁
的故事比陳腔濫調的圓桌武士形象更佔優勢，因後者
太關注於王朝貴族的功績和生活，而不是在當時真實
的政治問題上──亦即，統一整個王國來反抗入侵的
薩克遜人（Saxons）。她認為高其邁在旅途中所面對
的危險，與當代理想中的英雄概念相當接近，至少對
她將要教導的學齡班級來說。

簡而言之，一群美國的養蜂人，使用一份與亞瑟王朝有關的
古稿本做為依據，將會暫時將他們的現代化管理模式，改變到較
早以前的模式。他們將會被BBC拍攝紀錄片的人員們所監視，而
紀錄片的拍攝員們將使用這個實驗，來幫助他們追溯養蜂歷史較
早期的紀錄。

在這設想的情境中，某些事情是非常重要的：

1. 學生們總是會以現代方式來思考，而且使用他們現代的專
 業技能來解釋過去。
2. 以養蜂為題材是明智的選擇，因為若要釀造蜂蜜和蜜酒，
 這方法基本上是不能改變的，不論時代的變遷有多長久，
 這些工具和方法幾乎不會改變。
3. 英國廣播公司的組隊給與了這些養蜂人一高度水準；同
 時，在要求專家們嘗試點子和設計，以及示範一個一致同
 意的養蜂系統，好讓參觀者能理解的情況下，它將一個正
 面且有紀律的責任放在他們的肩膀上。
4. 這古稿本是一份社會文件（包含食物、養蜂、釀蜜、招待
 和貿易的資訊），因它詳述高奇邁跨越山川的旅程，帶著
 光明之劍到亞瑟王面前。

　　桃樂絲下一步開始將這些元素轉化成指派任務，以適度配合
課程需要：大家集思圍繞著英國至高國王亞瑟王的記載，在黑板
上寫下任何他們所想到他們所讀過的。大家設計他們的設施……
一個可供大眾參觀的地方。大家聽一個故事，它之後將會設法發
展成一個書面形式。大家製作／繪製蜂箱，為蜜酒寫食譜，設計
瓶子和標籤。大家對事業的經營，從在現代的環境條件下，轉移
到過去的環境條件。英國廣播公司向這些養蜂人提供了一本有關
亞瑟王時期的古稿本，或者由人們來發現它。即使當她計畫著這
些可能的行動，她同時也記錄著那些浮現在她腦海裡對此主題已
知的意象——在此階段可能並不太多。雖然如此，她嘗試著繪
圖，列下任何發生的事物：現代和老式蜂箱的圖像……蜜蜂的圖
像……在蜂箱裡的蜂巢……群聚在粗樹枝上……養蜂人……啊！
戴紗網帽……蜜蜂有名字：女王蜂、工蜂、雄蜂……「蜂舞」
……它們如何連絡彼此……它們的食物……關於養蜂嗜好的書？
這些出版物是由專業養蜂人所寫的嗎？將必須為這班級找些美國
的教科書或刊物做為參考資料。[2]

內在統一與外在順序

　　有關養蜂的可能活動和意象種類，需要被編組成一個順序，
來⑴幫助學生們相信他們自己正在從事的活動，而沒有窘迫感；
⑵當學生們從一節劇情或活動移動到另一節時，滿足他們的邏輯
意識；⑶幫助學生們發展技巧和概念，在有關養蜂和黑暗時代的
背景上，以及課程上所要求的讀、寫、說。所有的這些要素結合
起來，給學生一個整合的經驗，這經驗或被稱為內在的、統一

[2]　有些最好的學校教材是老式「指南」和一九三〇年代的雜誌，因為它們通常有簡單
　　線條的工具插畫，以及如何製作和使用的直接說明。

的。說是內在的，因為它對學生們發生了什麼改變，並不見得會呈現出來。但是有另一方式來描述這工作——亦即，以較不正式的觀察者姿態來觀察他們，當成連續單元劇般地來敘述這些活動的過程。這些外在的特徵，對一個觀察者來說，可能不合邏輯。其實應該是內在發展的邏輯，才必須是合理的，而對不熟練的旁觀者，可能常常無法看到這點。

對很多戲劇教師和他們的學生來說，排序的構思經常與故事方針有關；因此，他們經常發現很難去想像內在統一的概念，而是期待以外在的特徵，來做好一個故事。這個期望，部分是由於長期持有的傳統觀念：「為觀眾準備好一些內容」，這包含了明白的故事方針。

現在有一種旁觀者關係的形式，對桃樂絲的所有工作來說，是至關重要的，特別是對她專家外衣的做法。這是腦海裡的旁觀者（the spectator in the head）。在繼續我們的課程分析之前，此概念中有些細節值得注意，它由三種元素組成：

1. 來自於虛構的壓力。教師鼓舞學生們對「我們的工作一直要接受檢驗」的認知——這裡總是將「有必要讓某人考核這工作的概念」建立在虛構中（亦即，將教導其他人這個工作，或彼此解釋這工作，當作是他們虛構角色的一部分）。
2. 來自於設定個人自身標準的壓力。學生們必須總是意識到，是他們的技能和努力，在支撐著這虛構世界——自我監控的習慣，必須被灌輸。
3. 享受自己創造虛構的世界。這虛構在參與者的真實生活中，絕不能成真，但它必須是具真實性的——腦海裡的旁觀者提防著混亂。

但是回到我們的例子。接下來是相當詳細且逐步記述以每三小時為一節的十節有關亞瑟王的課程。每節課程由數集活動組成,每一集建築在前一集之上,每一集的記錄由這外在活動的開場白說明所組成,任何一位隨意參觀桃樂絲教學的觀察者,都可認出這特徵來。在這外在的說明之後,我們接下來分析並評論桃樂絲對這一集的方針,引出其內在的統一性,這是較難觀察的。但是首先,在這裡是將被英國廣播公司「發現」的故事(見附錄D的拼音索引)。

歐克地國(Orcade)的婁特(Lot)之子高奇邁宣誓效忠於英國國王亞瑟王的故事

我騎馬在羅馬(佔領時代鋪設的)道路上,邁向伯尼森(Berni-cian)邊境,騎在我高貴的辛開德(Ceincaled)馬背上疾行,整天未見到任何人。到了晚上,開始下雨,當我看到在我下方的營隊,那真是一個壯麗且歡迎的景象。紅紅的火光,襯托著光禿山丘上的石板顏色,在微光中我能看到前哨線,有唱歌的人們、熱騰騰的食物,和濃甜蜂蜜釀造的蜜酒。

我刷好辛開德的馬汗,留下牠在前哨線上嚼食穀物,然後跛行走向主要的營火。武士們迎接我,並給我一只盛了蜜酒的牛角,和剛從石頭上烤好的大麥麵包。

然後,一陣豎琴的聲音打破了寂靜。泰勒森對著我微笑,然後轉回他正唱著的歌:高而純淨的音符,像一根銀線般地劃過空中。當音樂息止,亞瑟站起來,並且招呼我到他的帳篷裡,命令我坐下。他很快地拿起一只牛角的蜜酒遞給我,自己拿起另外一只。然後他走到我身邊說:「高奇邁,拯救泰勒森的人,辛開德的騎士,這馬沒有其他的武士能駕馭,這裡有你的工作;同志們和我都會為你的來到感到高

興。」

我在他面前跪下，並且說：「你既為光明而戰，我豈能企求更多？」然後，我親吻了戴在他手上的大戒指，之後，亞瑟帶領我，從他的帳篷站到在辛開德旁的伙伴們身邊。辛開德在我靠近時，對我嘶鳴，並將頭向我的頭彎下，「你們將成為我們的見證，」亞瑟對貝德懷（Bedwyr）、薩依（Cei）和阿格方（Agravaine）說。「叫其他的人來，我們現在要盟誓。」

風吹動著雲朵，輕飄地飛過夜空，把一株大樹的禿枝弄得沙沙作聲。亞瑟高而直挺地站著，風吹起他紫色的披風，我單膝跪下，阿格方、貝德懷、薩依向亞瑟靠近，以便聽到誓言。然後我從他的劍鞘拔出卡拉德維克（Caledvwich）劍起誓，泰勒森一字字的引導我宣誓，這誓言現在大家都知道：「我高奇邁，歐克地國的蔞特之子，現在宣誓跟隨亞瑟王，英國的國王，這島國之龍；隨他的心意與他所有的敵人對抗，贊成他，並且不論何時何地都服從他。我的劍到死都是他的劍。我以聖父、聖子、聖靈的名而起這誓，假如我違背此誓言，願地裂開把我吞滅，天裂砸落到我身上，大海升起將我淹沒，但願如此。」

亞瑟伸出他的手來取寶劍，光輝閃耀著它，亮光越來越強且白，直到它看起來好似亞瑟高舉了一顆明星，然後亞瑟說：「我發誓使用此光明之劍，為光明而用，在這國土上創造光明，以此，願神助我。」

當亞瑟把劍交還給我保存時，這偉大的光輝逐漸從劍上消退。我站立著，將這光明之劍卡拉德維克插入劍鞘。

「見證了」，泰勒森說，「見證了」，亞瑟說，阿格方、薩依與貝德懷，以及所有的夥伴們喃喃附和著，像風在大樹裡靜下來一樣。

第一天，第一集

外在活動

　　班級學生們聚集在黑板前，討論對讀了「亞瑟王，英國至高的國王」的敘述時，任何他們所想起來的事物，有些學生寫下他們的想法。

內在統一

語言技能：說、寫、聽、讀。

架構（學生）：僅僅是一組學生，審查一個陳述，無角色扮演。

架構（教師）：僅僅是一位不下評判的教師，協助，無角色扮演。

材料：黑板、粉筆。

準備：在上課前，在黑板上寫下「亞瑟王，英國至高的國王」，並畫上象徵符號，例如王冠和劍。

策略：坐在學生當中，集中注意力在陳述上，不在桃樂絲或彼此身上，使用一種沈思的語調，在學生所提供的資訊和與題目有關事項之間做一連接。

明確目的（由教師加入）：使亞瑟王在某種模式下中心化。

內在統一性的目的：

1. 在觀摩教師、彼此之間與桃樂絲在場的情況下，安定全班進入一種舒適狀態。
2. 引起興趣在可能有意義的陳述上。
3. 幫助他們了解他們在這個主題上已經知道的知識。
4. 授權他們利用黑板來寫下他們的想法。
5. 幫助他們開始去了解他們擁有的知識領域。

這第一項任務介紹了保證的開始，洞察一個題目的概念，對提高層次的語言變得熟習，並且看見與題目相關的意象。

第一天，第二集

外在活動

桃樂絲在佈告欄上釘上下列通知：

英國廣播公司急於想會見有經驗的養蜂人，這些人將會在一個逼真的實驗中協助了解有關在黑暗時期的蜜蜂養殖法，在那時代，正值英國至高的國王亞瑟王被認為已統治了這王國，並帶來和平。

如果你們對此感興趣，來自倫敦的一名代表將會很高興地訪問你們的小組，以便詳細解釋這個實驗。

來函至英國廣播公司，養蜂實驗，布希房舍，倫敦，英國。

內在統一

語言技能：說、寫、聽、讀。

架構（學生和教師）：沒有改變。

材料：一大張紙，標示英國廣播公司（BBC）的廣告，有一張普通信紙大小的廣告影本裝在信封裡。

準備：事先準備廣告的影本。

策略：引介新題材，同時與亞瑟王內容保持連繫；如果學生們接受信／題材的挑戰，則讓他們注意到牽連關係；將信／題材交給這班學生們，來試探他們的興趣。當新的素材被介紹進來，它必須由老師和全班共同商議。在此工作的案例上，必須首先是亞瑟王，然後是英國廣播公司和養蜂事業，一起被介紹進來。

明確目的（由教師加入）：確定「蜜蜂／養蜂」變成學生思考亞
　　瑟王時的一部分。
內在統一的目的：

1. 將「它是有趣的」的暗示口吻，逐漸移轉到「這對我們有
　　特殊意義」指示的口吻，因此老師的語言從是他們（BBC
　　公司）和什麼是他們要的，轉變成向我們要求的可能是什
　　麼。
2. 導入念頭使認為我們對養蜂有足夠的知識，來談論它們在
　　黑暗時期是如何被養殖的──而那些我們所不知道的，是
　　可以被研究的。
3. 溫和地說服他們它將是「值得一試的」。

　　在這第二集的期間，這班級將首次瞥見這師生關係將不會是
傳統方式；他們會意識到這老師設法想要「說服他們」，老師不
能直截了當的說：「我們準備為 BBC 做齣關於現代養蜂人經營
『黑暗時期』養蜂過程專案的戲。」她需要他們的同意，甚或
是，他們同意成為合作夥伴的默示。

第一天，第三集

外在活動

　　列下養蜂人為取得蜂蜜所做的工作項目。

內在統一

語言：說、寫、聽、讀。
架構（學生）：開始轉向「如果我們」。

架構（教師）：跟教師指導一樣，但是卻越來越強烈地導入「如果我們」。

材料：大的「公開」尺度的紙、小張的紙、筆。

策略：從以「瀏覽」的態度來列出項目，移至發表「如果我們是養蜂人」的陳述；例如說：「我想我們可以找出有關許久以前的蜜蜂資訊。」

明確目的（由教師加入）：列出養蜂人所要做的工作項目，來對抗老師訓話角色的背景。對於邀引一個班級來「思考有關」亞瑟王或養蜂的事，是一回事；而以個人方式來引起他們的興趣，又是另外一回事。

學生們，像個有禮且順從的學生那樣，開始列舉他們的項目（與他們為亞瑟王作陳述時一般），發現這教師的語言逐漸改變，要求他們成為養蜂人來列項目。這是知識變成擁有的第一階段。給讀者一個警告：這個「變成」與「性格描述」無關，因為學生並沒變成角色；他們僅僅成為列項目的養蜂人。換言之，任務闡明他們的身份。但是連這說法可能都誇大了他們的所有人身份，對學生們來說，可能因沒有足夠的知識來擔任養蜂人而感到困窘，而可能竟然因此抗拒闡釋他們角色的任務之可能性。

內在統一的目的：在第一集中，老師邀請學生們針對黑板上所寫的內容，提出回應。現在有一新的元素加入。他們現在發現自己不是直接向老師回應，而是向一張虛構文件——一封信，一封信要求他們開始列舉他們所知道的。因此對學生的內在心路歷程來說，是認知到他們被邀請來玩一個遊戲，來表現得好像此信真的是英國廣播公司發的，而且他們真的了解養蜂。老師實際上對他們說：「我能調適我的語言，把這些事情當真——你們能嗎？」

第一天，第四集

外在活動

　　學生們比較著他們的列項，與從〈養蜂同伴〉雜誌裡影印下來的資料（在這些頁面上的資料，印有一些線條圖樣的插畫）。

內在統一

語言：說、聽、讀（比較）。

架構（學生）：以學生角色。

架構（教師）：一種混合角色，一方面擔任協助的教師，另方面擔任養蜂評論員：像「當我收集一群蜜蜂時，我……」這樣的陳述，溜入老師的許多反應當中，例如，「這裡有一頁資料好像被忽略掉了」。

材料與準備：從一本養蜂手冊裡獲得的許多頁資料（每一頁都有數份影本），鋪展在教室裡的數張大硬紙板上（等一下會多次用到）。

策略：主要在教師的語言和立場，在「我所做的」和「你們是否發現相同？」「我想假如我們真要幫助英國廣播公司BBC的節目製作，這些種類會是他們要我們展示的事件。」之間移動。

明確目的（由教師加入）：把學生們的養蜂列舉項目和在專業手冊裡的資訊進行比較。

內在統一的目的：如果學生們在先前的短集活動裡，覺得必須針對他們或許一無所知的事來列項，而感到不自在，他們可能對於要求他們來比較兩者間的許多資訊，會感到更多的威脅；他們前一會兒才像是養蜂人一樣，完成他們的列舉項目，而

現在他們缺乏專門技能的這一點，卻又被暴露出來。但是在這個尷尬階段之中，有一些事情安撫他們。教師的語言明顯地是同時跨越兩個世界，並且他們的專家知識受到老師角色持續的尊重，以及她以不加評斷的態度，來處理任何不合適的列舉項目，這些足以中和學生們的脅迫感。不過，在另一方面，他們此時的心路歷程學到了——老師完全的尊重和對知識的熱衷，這藉著她談論新資訊的態度表示出來，藉著她提及手冊時的特定模式，甚至是藉著她處理這些頁面時的方式。因此老師已開始把委婉的壓力放在他們身上，為達到同樣高標準的事實準確度、技巧的品質和對知識的渴求。

第一天，第五集

外在活動

　　學生們和桃樂絲出去看「我們的蜂箱」，並且好像他們是養蜂人一般檢查蜂巢。

內在統一

語言：說、聽、解讀標示（sign），而非文字。

架構（學生和教師）：兩方都扮演養蜂專家的角色，以老師扮演一個專業的同事。

材料和準備：一個小空間，在教師腦海裡仔細地反覆重演一些在第一集裡已由學生們製造出的意象和參考依據。

策略：非常重要的是，讓他們聽到他們的意見、他們的建議，以及他們的創意，被教師重新有系統地表達出來，並且帶入戲劇的「現在式」。從透過寫和說的文字，來討論和觀察事物，現在他們正要藉著標示和討論，來與想像的事物聯繫起來。

明確目的（由教師加入）：確定「我們」的企業的存在。至今角
色扮演的假設嘗試，一直僅存在腦海裡；現在──這是一
個關鍵性的改變──學生們的角色將會佔據空間，並且伴
隨了姿勢以便「示意」、或者表現養蜂人的動作。這需要
從老師處獲得技巧，來模仿將一個想像的對象變成存在的
這類動作及反應。例如：

口令：「我們到那大樹下去看那些蜂箱，好不好？」

動作：走開，暗示著打開一扇門（這不是一個默劇手勢，
它是一個暗示）。

口令：「最後一位出來的，請關上門。」

動作：側身擠出門口，暗示僅僅走在一條小路上，並等待
其他人。

口令：「好的，我們來查看一下是否有些蜂蜜（叫喚），
有沒有人可以帶來一頂養蜂帽和保護網？」

動作：仍然緩慢行走，集合大家，停下來等大家聚集，小
心謹慎地檢視「蜂箱」。

口令：「這些蜂箱的有些角落上的木材，看起來好像會被
雨滲進來──蜜蜂極討厭潮濕。」

動作：在空中觸摸蜂箱的空間角落。

　　類似等等的情形，可能在這個時候需要一個合約，這將是
介紹「戲劇觀點」的第一個理念，這必須早先被教導。

內在統一的目的：當他們移入蓋文所稱的「戲劇遊戲」當中，此
處發生一個關鍵性的改變──在那裡，這是他們第一次必
須和一個場所融為一體。給學生的測驗並不在於他們是否
有技巧來表達戲劇的「現在式」的姿態和語言（他們可能
猜想他們的老師將會繼續地不加評斷，然而我們必須記

住，這些學生並不一定知道彼此，因此不能確定他們之間
會如何互相評論）。而是他們是否有勇氣決意冒險嘗試。
他們心路歷程的另一個特徵在此被強調著：他們發現老師
尊敬他們的投入，並且現在使它看來是正統地進行戲劇性
的行動。換句話說，所有權是一個雙向過程。如果老師希
望全班能逐漸將她的原始構想變成他們的，想要達成這目
的的一個辦法，是老師自己努力去擁有她學生們的構想。
這或許是在早期時，學生從老師的不直接、非權威但又有
權的正反思想並存方式中感受到的地方，開始讓學生們感
到合理，他們也可能開始瞥見在師生關係中，成為合作夥
伴的可能性。

第一天，第六集

外在活動

在英國廣播公司的通知布告前面召開一個會議，來考慮它看起
來是否夠有趣，好與英國廣播公司聯繫。他們的決定是「贊成」。

內在統一

語言：說、聽、讀。
架構（學生和教師）：一群正考慮加入英國廣播公司專題節目的
　　　蜜蜂專家，教師保留在同事的姿態。
材料和準備：英國廣播公司的公開信和亞瑟王稱號的標誌放在顯
　　　眼的位子。
策略：延緩說「贊成」。教師決不可欺騙自己，去相信這將要進
　　　行的討論是個「真正」的：他們現在像是投入在戲劇遊戲
　　　裡一般，所以他們的決定，將不太可能是「否定」的。然

而，重要的是，這戲劇遊戲在此時被扮演得盡可能完全，
到學生們能勝任的地步，因此老師必須找到設立這討論的
方法，以便在達成「贊成」的協議之前，正反意見都必須
完全被公開地發表出來。學生們在「察看蜂箱」和「討論
BBC的信件」兩事之間，將沒有時間休息；第五集重疊到
第六集。

明確目的（由教師加入）：現在是決定的時刻。

內在統一的目的：到目前為止，因為在戲劇內必須做一決定，這
為他們提供了一個機會，來重述他們經驗的重點，因為在
沒有把各層面的看法集合在一起之前，他們無法做一討論：

1.黑板上的一個陳述——考慮了。

2.來自權威的邀請——考慮了。

3.屬於他們的養蜂知識——收集了。

4.關於養蜂的新資訊——比較和記錄了。

5.他們自己的事業——藉著建立一個地方和一些事物，而
開始活躍起來。

6.借助這信件以及亞瑟王的陳述，來看到他們自己的經驗。

7.開始理解這位老師如何操作。

8.開始理解師生磋商的意義。

9.開始理解戲劇要求什麼。

10.開始對材料尊重並感到興趣。

第一天，第七集

外在活動

學生和桃樂絲在他們的土地上巡迴一趟，好看看「我們所能
提供的是什麼。」

內在統一

語言：說、寫、聽、解讀「標示」。

架構（學生和教師）：像企業專家人士一樣，在「我們對BBC的責任」的整個背景中持續下去；老師視需要潛入或潛出角色，例如，留意於學生們姿態背後想法的精確度。〔在這些初期情節的段落中，當「戲劇觀點」正被開發中，桃樂絲和全班學生從未專注在矯正手上製作的物體。相反地，重點總是在於驅動姿態的想法和心中意象，在這階段，桃樂絲會以幾乎非正式地鼓勵，來讓指示的口令與姿態協調一致。例如，手一邊指著，並一邊彎下腰說：「你們可不可以幫我看看我的養蜂帽和護網罩是否在那個下面……那裡，在架子下面。」（開始有效地著手於所提供的「假象」，做整理護網罩的樣子，好像它已被使用很久了，很快地把它罩在頭上，並且當談話時，把它摺收進養蜂帽裡。）為了上電視節目，我認為我們應該買幾個新的。〕

材料和準備：人群和一個小空間；老師已經從先前的單元集中找出新的意象。

策略：極力要求細節，包含表象（亦即模擬動作，而非模擬表演）和說話兩方面。

明確目的（由教師加入）：就BBC節目所需而論，來更完全地建立這養蜂事業。

內在統一的目的：設定一個要求更嚴格的標準，來表達意象，在說話和表象上更精確。然而學生們至今明顯地一直是充當「養蜂人」的角色，他們現在發現有一個區別的程序正進行著：個人或小組，因為那些由他們所提供的構想，現在變成定義為是他們的責任：「我是唯一知道製作蜜酒祕訣

的人。」同樣地，被建立起來的，是未來使用的知識：
「我想BBC應該會認為這是有用的（或者有幫助的、或是
有趣的、或是特別的）。」這整個練習的方針，是以期待
的角度；這不僅僅是養蜂人在過他們的生活，而是目的性
的選擇有哪些會或不會和這計畫相關。

第一天，第八集

外在活動

他們精確地寫下一個BBC可能有興趣的項目單，包括他們在
這營區內所做的工作。

內在統一

語言：說、寫、聽、讀。

架構（學生和教師）：養蜂專家，以老師的角色，對這展望有
　　「一點兒的興奮」。

材料和準備：大張的紙、筆。

策略：「從辦公室」帶紙來──加強對這養蜂事業是一個具體地
　　方的概念。

明確目的（由教師加入）：針對寫作工作設立標準，包括儘可能
　　做到語言和拼字的精確度。

內在統一的目的：學生們可能沒有預期到，投入在戲劇化的虛構
　　中，會伴隨著一個高標準的寫作語言。重要的是，對這種寫
　　作所需要的邏輯想法，是從他們對 BBC 的承諾引發出來
　　的，而這對他們來說，似乎是合理的。但是老師似乎做得比
　　設計一個精確的活動還多：寫作給與虛構一個地位，而其本
　　身對學生來說，是一個對於如何將寫作語言和經驗深深地結

合在一起的示範。寫作是個人的，因它是他們在課程中，從
經驗中自然成長的；它也是公眾的，因它可以和任何人溝
通。在學校裡並沒有太多機會可以發生這樣的組合。

第一天，第九集

外在活動

他們決定寫一封信，邀請BBC的一名代表來參觀。他們必須
為這信件的抬頭取一個名字。

內在統一

語言：說、寫、聽、讀。

架構：學生充當企業人士，老師充當他們的秘書，需要幫忙他們
擬一封信的大綱，這兩者實際上都在角色之外，桃樂絲稱
之為「隨影角色」，好為企業取一個名字，但是雖然如
此，還是從他們的養蜂角度來嘗試構想。

材料：給學生大張紙、給秘書筆記本。

策略：秘書缺乏完全的理解！

明確目的（由教師加入）：助長這構想。已經收到一封信，他們
現在正在回信，暫停下來，好為他們養蜂企業取個名字（注
意到在一點構想和下一點之間的空間中，已經著手了的工作
量和種類）。此信是邀請代表來參觀這企業。以戲劇性來
說，這是唯一和BBC見面的方法，因為(1)教師能扮演BBC
代表的角色，(2)重要的是，全班不用搭乘沉悶且耽誤時間
的車程到倫敦（這是一件分散注意力的事情！），並且(3)讓
全班一直留在原處，他們可以在他們自己的立場上為專家。

內在統一的目的：學生們應該享受到自我承諾的感覺，這感覺藉

著承諾BBC而被強化。他們藉由為信頭取名字,而經驗了另一個標示他們存在的方法。現在出現一個機會,來教這些學生們關於寫信時的「態度」,來區別接受BBC的邀請卻無資格(無力!),以及向BBC做個提議(有力!):「我們的立場是這樣,我們可以提供給你⋯⋯如果您的代表有意拜訪的話。」

摘要

在審查第一階段所增加的單元集的內在統一性中,我們看到一些特定因素從未改變:

1. 學生們以群組方式運作。
2. 沒有什麼威脅到他們的信心,或是他們處理任務的能力。
3. 每項任務所成就的、創造出的產物,立即被合理地使用。
4. 背景經常看起來是口授任務,學生們和教師成為合作者。
5. 資訊立即被利用。

這些是同時發生的層面,透過順序,以增加的難度和複雜度來運作。

第二天,第一集

外部活動

英國廣播公司(BBC)的代表(由桃樂絲充當)已經來了,而且當工人抵達時,已經在那裡等候了。她要求帶她參觀,並且對蜂箱的組織和配置特別感興趣。她解釋BBC專題節目的意圖。

內在統一

語言:說、聽。

架構（學生）：養蜂人。

架構（教師）：充當 BBC 的代表[3]，作用為資訊的詢問者和供給者。

材料和準備：他們自己的和 BBC 的信件影本。

策略：詢問關於養蜂的細節，由對這些事件感到模糊的人來練習。

明確目的（由教師加入）：練習對訪客尊重，而不失去權威。

內在統一的目的：原本只有一封信，現在已經被轉化為一個人，他被視為證明養蜂企業和BBC專案為真實的。這對學生們而言，是一個新的經驗；到目前為止，當他們充當角色時，他們的老師也分擔那個角色，充當同事或者秘書。現在她無法直接地支持他們（當然桃樂絲，在他們不知情的狀況下，將仍然會以她所充當的角色來「保護」他們）；現在更讓他們感覺到他們是獨力面對這會談。

第二天，第二集

外在活動

BBC 的代表問他們是否允許 BBC 協助他們來為全區制定和準備計畫。

內在統一

語言：說、寫、聽、讀、畫。

架構（學生）：一種混合狀態，在角色內是擔任企業主人——專家，在角色外是需要被幫助，來學習如何定計畫的學生。

[3] 這 BBC 的訪客是有禮貌、從容不迫的，並且對於解釋和詢問問題時是精確的——這實際上植入了知識。例如：「順便提一下，有人告訴我有關蜂舞的事情，……和太陽及花的方向有關……我想他們是說……我不確定他們是否只要我專訪……引我到花園小徑上……我想我還是等到見了你們再說……。」

架構（教師）：一種混合的身份，一是有興趣和被吸引住的參觀者（她可利用這個角色來給與學生們資訊，當她正設法得到它時，一是直接了當地以老師身份來幫助他們（在必要的時候）學習如何制定計畫。這種混合狀態將無明確界線，一姿態將不知不覺地混合到另一姿態，又還原過來。

材料：為計畫準備大張的紙、筆、直邊且刻有度量的尺、給BBC代表的筆記本。

策略：透過詢問，實際上是給與資訊。

明確目的（由教師加入）：儘可能給與BBC的代表足夠的資訊。

內在統一的目的：再次，他們的知識，透過對兩種新元素的適應後，被重新組合，他們必須透過他們BBC訪客所見到的，來看到他們所知道的，這訪客無疑地表現出會和他們互動；而且是透過一個大計畫的媒介，當然使他們的企業更強固地成立為一個場所。這全部產生了一個感覺，他們現在已虛構的蜂箱、蜜酒等，是沒有回轉餘地的，它們已經成為事實。它們只能在這戲劇以外所達成的一些協定情況下被改變——而這協定將必須是具有一個相當值得注意的理由！

第二天，第三集

外在活動

　　一捲錄音帶錄下有關他們工作的討論內容、他們認為他們所能提供的，以及他們的投入程度，與可信賴的程度。

內在統一

語言：說、聽。

架構（學生）：再次混合擔任企業專家角色和需要被協助來錄製

錄音帶的學生角色。

架構（教師）：擔任同事／秘書（角色），當BBC代表的角色派上用場時，她不會同時在現場；以及以老師身份指導學生如何錄製錄音帶[4]。

材料和準備：多功效的錄音機和一個黑板，在這兩方之間，需要有足夠的空間來活動。

策略：在她「缺席的同事角色」裡，老師現在可以邀請學生們回顧、琢磨和了解發生了什麼事。

明確目的（由教師加入）：他們會把錄音帶郵寄給BBC的代表，好讓她在倫敦的布希大樓，向她的同事們解說他們的企業。

內在統一的目的：然而尚有另一種對他們知識的重組與另一種語言挑戰，這次是包括他們對他們企業的感覺，這是在計畫中表現不出來的一個層面。

第二天，第四集

外在活動

養蜂企業正開始經營。

內在統一

語言：非正式交談；寫、聽、讀、象徵手勢。

架構（學生和教師）：學生充當專家，老師充當秘書[5]，在小組間

[4] 錄音技師可以是老師、秘書或 BBC 代表，這有與亞瑟王相關聯的希望。

[5] 這秘書是一位知識淵博，嫻熟處理組織的人，能掌握企業的網絡，幫助「宗旨」的訂定，可以介入任何地方，但其專長並不是在生產線上。她需要有人經常向她解釋有關於客戶、訂單等事情，她像在一台有效率的機器裡的潤滑油一樣工作，確保工人之間簽訂合約，使精力能在整體事業中運行，藉暗示來製造有效牽引力，以她純真的態度，「上電視多讓人興奮……」，而且讓顧客增加一種「我們還處理其它事項」的萬花筒的感覺。在秘書角色裡的老師身份將能幫助一些需要特別照料的個別學生──膽小的、殘暴的、代罪羔羊的、好炫耀的和性格孤癖的。

快速移動，藉探得他們所投入的，來刺激戲劇性活動。

材料和準備：一個能供「自由」行動的空間。

策略：老師觀察學生們的投入，以便建立在此基礎上，利用她中
立的、純真的秘書角色。

明確目的（由教師加入）：「你們自己獨力──經營這個企業。」

內在統一的目的：這是第一次學生們得到了「扮演」的機會（桃
樂絲稱之為「意味深長的戲劇」（expressive drama）。對
老師來說是一個診斷機會，來觀察當老師沒有介入時，他
們會有能力做到什麼程度，好來「渡過」戲劇的「現在
式」，利用他們腦袋裡的知識：他們有沒有加強以前所做
過的？他們創新了嗎？他們是否冒險行動和採用適當的語
言？他們是否彼此傾聽，並且跟隨彼此新創的途徑？他們
是否開始做某些事情，並且堅持下去？他們是否慌張、著
急，或許眼睛直盯著老師的方向？桃樂絲只有在目前為止
看起來有成果的狀態下，允許這情況繼續，因為她知道她
為了第五集，手邊已有更多架構好的任務。她在不打破
「扮演」的模式下來這麼做。在她以秘書角色所做的任何
介入行動，當然只能處理個別小組──秘書的職位是不適
宜對全體工作人員作演講的。

第二天，第五集

外在活動

桃樂絲從「辦公室」提出各種需要注意的重要事項：

1. 一張尚未給付某蜂箱供應商的帳單。
2. 一張由某建築商對庫房屋頂修繕的估價單，詢問一些「他
上週來測量時所忘記」的細節。

3. 一份考慮為蜜酒設計新瓶子的請託書，這暗示原本有一「古老傳統」。

4. 一份關於在福斯特農場幾里外，被看到的一窩蜜蜂群的報告。

5. 一張關於一批糖貨將於下周以火車運來的通知單。

內在統一

語言：說、寫、聽、讀、畫、標示。

架構（學生和教師）：學生是專家，老師充當秘書角色，現在正在創造外在因素。

材料和準備：這是老師第一次為特殊的小組工作準備好了材料。在這一天，養蜂手冊資料將不離手，以做參考，加上小張紙（以便素描和作筆記）和鉛筆，這些零碎東西從來不會被丟棄。秘書拾起它們，必要時加註，並且「在我們晚上鎖門以前」收拾好所有東西。「避免遺失東西」變成她的工作，當然，老師得在每堂課後，仔細玩味這些收集來的碎紙字片，來幫助她規劃下個階段，且在學生們的拼字、企劃、手寫、及資訊準確性等這些事情上做批註。這秘書也負起了在她辦公室裡展示養蜂企業計畫的責任，她選擇定期地查詢它，在適當時保持它的活動性，以及留意它是否對全班有重要關係，並且是否有增加的或修改的方案被提議出來。

策略：以一種對每一小組的專業知識有絕對信心的態度，來分發這信件，同時巧妙地支持任何在面對任務中所意識到不充分的地方（會有一些性格孤癖的人選擇離群工作，老師需要考慮她將是否，在哪一階段，並且依哪一個前後關係所判斷的策略來介入，這將取決於老師對這學生為什麼獨自

一人所作的觀察）。

明確目的（由教師加入）：測試他們對突來的新任務是否能獨立
　　　思考。

內在統一的目的：這裡對學生們有新的要求，他們所想的全部事
　　　情，到目前為止一直是和他們從事的工作中所創造出來的有
　　　關，並與BBC節目將會需要相關事物的假設相結合。現在，
　　　新任務已經從外界以問題的形式被加進來，這不但對他們的
　　　責任感給與新的看法——身為專家，他們當然必須有解決的
　　　方法——而且對他們企業的展望，看作是持續進行的事業一
　　　樣，這將對他們有所要求，不論是否從事 BBC 節目，它也
　　　給此企業一種歷史感，因為這些信件和電話暗示著過去的公
　　　眾關係。而且對老師而言，這是一個診斷的機會，她正記錄
　　　著技巧等級、興趣程度、活力等級、對細節的耐力、合作程
　　　度和注意力之耐力。這一集活動的確看起來是把全班帶離向
　　　亞瑟王主題衝刺的中心，對未受過指導的老師來說，通常很
　　　難認識到只有這活動的表面是正在離開。內在的發展正像這
　　　段文章所描述的，帶著學生們更接近亞瑟王主題。

第三天，第一集

外在活動

　　桃樂絲拿著兩封裝有BBC的回信等著，回信(1)要求養蜂人協
助這個節目；回信(2)告訴他們：BBC 已經決定用英國的養蜂團
隊。學生們選擇打開回信(1)，這裡面包含了有關「一個以古老方
法來示範採集蜂蜜、釀製蜜酒等的地方」之資訊和細節，包括有
關高奇邁的史料（只要是被知道的）收錄在一錄音帶上，學生們
聽著錄音帶（教師可挑選其他人做出「凱爾特族吟遊詩人的聲

音」，或者親自來做，桃樂絲選擇後者，因為它必須聽起來是英國人的音高、口音和音調，但是她說服全班：「我們都知道這錄音帶裡，是我在說這個故事，但是我們是否能同意不讓這事來打擾我們？」這當然是很重要的，必須是他們聽著錄音帶的聲音，而不是只是看著桃樂絲當他們的面說故事——她不想要她的視覺信號扭曲了他們的意象）。

內在統一

語言：說、聽、讀。

架構（學生和教師）：專家和他們的秘書（必要的話，秘書可轉換成老師身份）。

材料和準備：兩個密封的相同信封，如先前所描述的兩封信，加上複印本、一個建議的基地平面草圖，加上複印本、一卷錄有高奇邁故事的錄音帶以及一台可以播放的機器；思考如何在這集活動裡將學生們分組，好讓他們能直接參與錄音和影印的工作。

策略：以兩種模式表現：以秘書來打開信件，或以老師來定契約，以及順便放入一個故事，可經由口傳或寫作而被流傳下來的想法——除非故事遺失了（記住老師的目的是在於讓學生學習語言）。

明確目的（由教師加入）：在BBC的兩種回應中做一選擇——一封信要求肯定的承諾，另一封信則提供退出的機會。桃樂絲在這裡正要冒一個險（雖然在最初的這兩天，這班所有的徵兆都表示出興奮的），但是她覺得這個冒險是必須的；她實際上是對這群組說：「你們準備好了來繼續這工作嗎？現在是你們決定的機會。」如果他們選擇的是第二個回應，她將得問他們想改做哪種戲劇。當他們選擇「承

諾」時，他們會（以保持屬於這故事一部分的口述傳統）
來聽講述的高奇邁故事：

「我，袞薇法（Gwynhwyfar），英國至高的王──亞瑟之
妻，把這些字刻在蠟板上，當光明的高奇邁對我說出這些字
時，他因頭部重傷而瀕死地躺著，這是當他在戰役中與同袍們
並肩作戰，抵抗南撒克遜的阿道夫（Aldwulf）時所受的傷。感
謝神，因為蜜蜂所產的蠟，所以這些言辭才能被保存記憶。」

「我，高奇邁，首先必須感謝在密德漠（Meadmoor──
蜜酒荒原）這裡的僧侶們，以及他們之中為我包紮了傷口的外
科醫生，從他的眼睛裡，我看到在我前往另一光明世界的長征
旅途開始前，我現在必須說話。」

「我，英尼斯・艾克（Innis Erc）及摩哥斯（Morgawse）
首領──婁特之子，在我父親位於鄧恩・費昂（Dunn Fionn）
的奧克尼（Orkney）城堡出生」，我的母親，被某些人稱作女
巫師，接受了有關黑暗、光之敵方面的教育，且是尤瑟・彭德
拉根（Uther Pendragon）之子──亞瑟的姐妹。

「我和我的兄弟亞格凡（Agravaine）和米德特（Medraut）
一起成長，直到我青春期變聲時期，只因射標技術不佳，我花
了許多時間在海邊彈著豎琴，以及在馬棚裡和馬在一起。那時
只有偉大的尤瑟・彭德拉根（Uther Pendragon）的兒子──亞
瑟在戰場上使用馬，而撒克遜人認為他錯了。我的母親教我拉
丁文的讀、寫和說，她相信能訓練我跟隨著黑暗和巫術，但因
我怕這事，便逃跑了，當我躺下休息時，我做了一個奇怪的
夢。」

「當我坐在岸邊，我看見一艘既無划槳手也無舵手的船，
自行地駛至我的腳邊，當我爬上了船，它自行地改變了方向，
並迅速載我到一個地方，現在，我知道這地方是祝福之島，在

這裡既不受時間，也不受死亡和悲傷的支配。我在那裡遇見了太陽王──勞（Lugh），並且第一次聽到吟遊詩人泰勒森演奏他的豎琴音樂。勞帶我到一個地窖，這四週圍繞的都是巨大石塊，腳上和腳下皆是。在中間躺放了一隻劍，劍柄圓頭上鑲有紅寶石，閃爍的紅光像火一般，光芒潑灑了我。

「勞命令我拿這把劍，並且當我舉起它時，一股強烈的白熱氣似乎要灼傷我的手，然而我既沒有傷疤也沒有流血。他說這把劍的名字是卡拉德維克（Caledrwlch），意思是「堅強者」。然後他命令我離開，並且對我說：「走在光明中，我的勇士，不要對發生的事感到驚疑。」就在那一刻，大廳的牆溶解了，而祝福之島漸漸地隨風消失，當我醒過來，一隻飛鷹正在我上方的天空緩緩盤旋。我記起我的名字「高奇邁」之字意為「五月的鷹」。這劍仍然在我身邊，然而我的衣服和鞋子都太小，並且當我講話時，我的聲音穩定到深沉的音調，我記得勞曾告訴過我，在祝福之島上的一日等於在地球的三年。

「我的時間不長了，所以我只能說一些我到開密朗（Cam-lann，譯註：亞瑟王最後的一個戰場）的旅途過程，亞瑟的城堡原本殘留著被羅馬人離開這些海岸時所破壞的情況，但是為了收容同伴們和他們的馬，而又由他重新建造。但是這事我必須說，因為當我死的時候，這些事情一定要完成。把我的種馬辛開德帶來，這粗獷可愛的傢伙（Harsh Beauty，譯註：對愛馬稱呼），讓牠看到我的生命將從這塵世的形體逝去，然後拿掉牠的韁繩和鞍彎席。在牠的鬃毛上繫緊我的劍，卡拉德維克劍，然後釋放牠自由，不讓任何人試著阻止他飛奔，因為如果有人這麼做，牠的大馬蹄會將那人踢成肉漿。也不要試圖跟蹤牠──牠不屬於這個地方，而且必須返回來時的地方。」

「我第一次騎乘牠的時候，當時西撒克遜的國王──塞迪克（Cerdic），把牠關在他的馬廄裡，然而沒有人能駕馭牠。

塞迪克擒獲了我，留我看顧他的蜂箱（因為第一個製作金色蜂蜜酒和蜂蜜奶和蛋糕的地方，位於 Ydris Witrun 的男修道院內），直到他膽敢想從我的手中拿走我的劍時候，因發現我穿著很糟的衣服，又沒有鞋，他以為我是從一位武士那裡偷了卡拉德維克劍，並且他覬覦著閃爍在劍柄上的大紅寶石。他想既然沒有人可以騎辛開德，如果他邀請我去騎，而馬將我摔死了，因他供應了我食物，他就可以合法的十一稅（tythe ，譯註：繳納十分之一的稅法）名義來接收了劍。」

「那次試騎是我從未有過的經驗，當我躍上辛開德的背上時，牠立刻爆跳起來，我們兩都知道，牠是不能被支配的，而只願服從在懂得愛牠的騎士手下，牠躍出了城牆，而我們自由了，那夜我知道了勞送牠來的目的，並且我必須把牠還給光明。『去吧！』我說，『回到你的王國』，但是牠將頭低下，不肯離開。從那一天起，雖然我日漸變老，生了個兒子，學會歌頌播種時期和收成，我的頭髮漸灰，然而辛開德仍舊高大，長日跋涉仍不感到疲倦，雪白的身軀，眼力清楚。牠很快就不用再服侍我，而將自由地漫步在永恆春天的青草地上，直到有另一個人需要牠的力量來馱負的時候。」

「有時我覺得我們一起做了人生的夢，然而我看見我在戰場上留下的疤痕，知道這並非全是在作夢。可是，我確實記得有一個夢，那時我好像睡著了，我現在知道我那時夢到了未來，空前將要來臨的，而我祈禱這夢將使那個片刻來臨時，能如同我夢中一樣，有一好的結果。」

「偉大的泰勒森，一位先知、魔術師、吟游詩人、和夥伴，我第二次見到他時，是在我的夢裡，他被俘下獄，然後被海帶到小不列顛（Less Britain），並且被藏身在一座大堡壘裡，這是在那土地上的許多堡壘中的其中一座。在我夢裡，同伴們和我度過許多疲倦的日子，尋找著他被關在哪一個城堡的

地牢裡。我彈奏著豎琴，像個吟游詩人般地漫遊，我唱著歌，和我的同伴們一起前進，我知道只要泰勒森能聽到我歌唱的一段韻律，他便會回應這音符，我和我的同伴們便會想辦法解救他。」我們相當絕望地，打扮成乞丐，靠著善良貧農的接濟而生，追隨著許多流佈著『有一個高的男人，身穿一件質地好的紅色羊毛披風』的謠傳。直到有一天，噢！多高興啊！我們的歌聲被回應了，雖然這聲音微弱且似乎遙遠。沒有時間告訴你所有的夢，但是我們以一個聰明的計謀衝破了堡壘（並且不需要流血，沒有使用武器，只有策略），將這吟游詩人從惡臭的地下囚房背到地上來見陽光，然後從那裡坐船到不列顛，來到亞瑟的開密朗營寨。我祈禱如果在未來的某時間裡，如果一位吟游詩人必須以唱歌方式進入要塞，它將如同在我夢裡的一般。泰勒森，他知道這些事情，說：「如果人不向黑暗投降，就可能達成夢想。」

「當辛開德馱負我到開密朗向亞瑟王宣誓效忠，這至高的王最初拒絕我留下來服侍他，因為他相信我像我母親，他的姐姐，墨兒各絲（Morgawse），一樣是屬於黑暗的。他認為我的劍被施以魔法，而我的種馬也是藉著巫術在黑暗中所造。直到戰後，我在傷殘者之間幫了忙，並且試圖拯救一個被矛刺入肺中，瀕臨死境的可憐族人，他才相信我的名字「光明的高奇邁」是真的。我發了三重誓言。」

「我有許多有關戰爭的共有回憶，戰前的緊張，和戰後的祈禱及休息在營火旁；輪迴傳遞金色的蜂蜜酒（當然蜜蜂真的是由勞自祝福之島派來為人類服務的）、大麥麵包、蜂蜜和蜜奶，同時豎琴的音符在泰勒森的指間揚起——但是這些必須被那些認識我的人記在心裡，而且活著，好將這些事蹟傳給他們的兒子和女兒……。」

這時高奇邁似乎看到一位精靈在他的房間，他深邃的眼睛

滿溢著輝煌的生命,「你」,他說,「我就要來了。」在我的
手下面,我感到他的肌肉緊張,我感到他的心臟跳動一次……
兩次……停止……他眼睛裡的光輝變得微弱,且牆上蠋台裡的
燭火熄滅了。只有夕陽的最後一線微光照入室內。

　　我已記錄完畢。

<div align="right">——袞薇法</div>

內在統一的目的:當他們聽了高奇邁的故事,他們可能開始察覺
　　到接受英國廣播公司任務新的牽連關係。老師好像正在引
　　導他們的注意力到「故事被說了」的情境上,但是他們也
　　有可能被這故事的古體語言給迷惑了。這一節(譯註:三
　　小時)課程可能對某些學生來說是一大躍步,尤其是在前
　　一節課程結束時,那些開始全神貫注、默默耕耘的學生們
　　——他們可能會希望繼續他們的小組任務。無疑地,桃樂
　　絲繼續發掘機會,甚至當她在討論高奇邁故事時,來加強
　　她所觀察到他們前天所做的——「保持蜜蜂活著」,她同
　　時為一個要求嚴格的語言練習在鋪路。

第三天,第二集

外在活動

　　蜜蜂群需要被照顧。當他們工作時,他們考慮著高奇邁的史
蹟,以及在實務作業中將被要求的改變。

內在統一

語言:說(不單是關於高奇邁,也關於進行的任務)、寫(關於
　　他們的任務,在必要處)、聆聽兩條「脈絡」、讀(和他
　　們自己任務有關的資料)。

架構（學生）：對一個問題需要深思的專家。

架構（教師）：同事／教師，交替著、支持兩條脈絡。

材料和準備：供人們使用的空間。

策略：表揚前一天開始所做的工作。將非正式的機會編入任務方針，以開啟他們對高奇邁故事的反應（故事的形式以及內容），且在合適處抓住機會將錄音帶的「聲音意象」轉變成「視覺意象」，當老師的功能被需要時，則停止同事／秘書的角色。當這是與我們的事業有密切關聯的事情時，並且學生們正在該層面上處理這些想法時，老師採用秘書的語氣和行為是最好的，因為這預告了「什麼需要移到其它的工作場所裡。」然而，當需要有更多的認知，來賞識為什麼人們要理睬老的故事和久遠時代的時候，一個直接的老師和學生之間的討論可能會更有效率。當她只是教師身份時，她能帶領班上討論高奇邁的故事，以及它與他們的牽連關係，加強口語和寫作傳統的概念。

明確目的（由教師加入）：「蜜蜂們需要我們的照顧」以及「我們需要談談！」

內在統一的目的：這個微妙地同時編入兩件事情，是戲劇性地、心理地與教育地共鳴。從一個方向的拉鋸，加強了另一方向的拉鋸。換句話說：對於沒有直接花時間來專注在高奇邁身上，反而開放了其意義，在某種程度上等於是解放了。並且這是多麼有效的方法，來幫助他們間接地應付這題目的難解語言！這對學生們來說，是一種全新的處理經驗；它的十分模糊性，為這整個練習活動帶來確實性，然而對任何隨意看到的人來說，它可能看起來是亂糟糟的！

第三天，第三集

外在活動

　　他們畫一些看起來像劇場道具的東西，「很久以前，在亞瑟王的時代」——他們的衣服、景觀、蜂箱、供熱來源、工具、瓶子和容器——並且他們決定哪種工作環境是他們希望BBC給他們的拍攝場景。

內在統一

語言：說、寫、畫、讀意象，並且比較。

架構（學生）：在蜜蜂專家和學生之間移動。

架構（教師）：身為教師，使學生們能夠創作意象。

材料和準備：黑板和粉筆，或大張的紙，或多張較小的紙。黑暗時代的衣服、早期蜂箱、景觀／地形、房子、容器、工具等的圖解，當學生們完成了他們的製圖時，把它們展示出來（之後，專業的插畫和學生自己的畫作，都將被用作為重大「發現」的一部分）。

策略：當看起來是在發問問題的時候，這是一個供給意象或資訊的機會，例如，談到圖畫中的一根撒克遜胸針：「人們說他們真的擅長於製作金屬器物，但是他們一定有一些金屬加熱方法——或許在盤子裡？」或者，「我不知道BBC是否了解我們不能穿任何由尼龍做的，以及非植物染製的衣服？如果她們給我們蝙蝠俠的紅衣服怎麼辦？」（譯註：漫畫蝙蝠俠穿黑色衣，此處可能誤指蜘蛛人，或其他，也可能是作者故意反語）

明確目的（由教師加入）：「BBC已經將他們所認為的典型黑暗

時期的場景規劃圖寄來給我們了，他們認為我們不比他們
知道的多；它將需要一些修改和增補，因為我們也有一些
構想！我們腦海裡有沒有一些從高奇邁那裡得來的意象，
是可以建議加進來的？」

內在統一的目的：畫圖是一個極好的方法用來開發對任何事物的
直覺概念，並且時機已成熟，可以來找出（為了他們自己
和桃樂絲的緣故）從故事中過濾出來的黑暗時期，對他們
來說有什麼意義——並非任何一個舊的意象都起作用。它
也創造了一個預備心態，來看這時期更真實且有風格的圖
畫。再一次，學生們發現他們自己為了學習而做比較。

第四天，第一集

外在活動

　　桃樂絲和桌上的土地／建築物原規劃圖（第二天完成的）正
等待著。在另一張桌子上是另一個「規劃圖」，包括一條溪、一
些森林、一棵大橡樹、一條涉過溪流淺灘的路，及幾塊狹長的土
地，同時還有一份 BBC 的文件，指出他們（BBC）需要一些指
示，對於亞瑟王朝時代的建築、蜂巢、工具等，可為這場景提供
些什麼。學生們把這需要指示的資訊畫在規劃圖上，並寫下任何
他們認為是 BBC 所要求的指示說明。

內在統一

語言：說、寫、聽、讀、規劃意象。

架構（學生和教師）：以一個師生的關係，有目的地交涉輪值時
　　間。

材料和準備：學生們到目前為止只是聽到被提及的一個「規劃
　　圖」—— 黑暗時代的場景，等著藉由學生們的創意來完

成，且有足夠的場地讓學生們來工作（它的尺度——景觀特色的廣大與建築物的小巧有關，等等——傾向於創造一個有幾分危險的地方，大約是西元五百年！然而，在這裡面，「橡樹」所在的地方，便是讓旅行者感激能休息的地方，也是因某原因而有名的地方——一個可能遺失一本書的地方！）剪刀、筆、色紙和一株大且黑的多節枝橡樹的剪影。一張BBC的簡短指示釘在規劃圖上，表明希望這隨函附上的規劃圖將是一個有幫助的指南，並且徵詢養蜂人對這專題節目所想要的場景細節。剪成的工具（取自撒克遜時代的圖案及養蜂人日誌），會被釘在規劃圖上（例如，把柄——綁在斧頭上，或用銅製鉚釘固定住，石南樹叢做的掃帚刷子——以樹枝製成的木頭把柄，用茅草蓋的或用燈心草編造的蜂箱。

策略：察看BBC的基地草圖。草繪新圖像，如果它們看起來適合這規劃，則修正昨天的製圖；多次討論哪些圖像看起來正確，並且應該被放在BBC的基地草圖中的什麼地方；繼續尋求一致的看法。

目的（由教師加入）：使用BBC的基地草圖，創造一個能夠連結黑暗時代養蜂人與高其邁故事的地方。在一個不宜人的景觀中的一處安全地方。桃樂絲給全班的印象是無論他們最後貼在規劃圖上的是哪些圖像，都必須被接受，因為它們代表BBC養蜂節目的指南。他們也應該在被修訂的基地圖上加上書面敘述，建議這地方應有什麼樣的感覺，以及橡樹應該在哪裡，和它看起來應該是什麼模樣。

內在統一的目的：製作一個圖像的黑暗時代，從吟遊詩人的口傳和班上的圖像中提供；設計一個透過說話來感受三度空間的規劃圖，好讓「我們可以直接走進去。」這不僅只是一

個將一些小畫作貼在一張更大的圖畫中的班上練習活動，班上學生們尚被要求認識到某件有意義的事情被創造出來的事實——一個特別的地方，在一個特別的時間，看起來好像是可以進入的——而且在接下來的戲劇中，他們將要進到這裡頭。這圖像的形式對於闡明一般的想法，不僅最有效，而且也立即回饋那些在任何階段有所貢獻的個人，因為本質上的必要是把它記錄在紙上。它允許教師關注於班級學生的分工能力——他們製作地圖時所分擔的想法、共用空間、以及接受分配職權的方式。教師也努力聆聽有可能浮出的概念，因為對於語言方面，當她投入一組增廣的詞彙時，她能支持、挑戰並提高學生們的層次。

不過桃樂絲不僅僅是只教這個，儘管它是重要的。對她來說，歷史是發生在現在的事；它是把當時召喚到現在。她的內在統一發展的概念，著重在於學生們完全知道他們在做什麼；利用「你所發現的當時事物」在「現在製作歷史」。這是這整個戲劇隱喻的根基所在，以現代美國養蜂人思考著遙遠過去的養蜂人的隱喻，來接替一個扮演黑暗時代求婚者——一個更可能失敗的戲劇。當然，學生們知道他們將要扮演以黑暗時代為背景的角色——然而是以現代養蜂人把過去召喚到現在，並且對他們所做的負責。

第四天，第二集

外在活動

當BBC代表檢閱這資訊，並提出問題時，他們像肖像般靜止（構想著他們養蜂職責的戲劇場景，彷彿它們是當BBC的代表讀信時，她腦袋裡的畫面）。然後，當他們回答問題時，這代表像肖像般靜止。這代表然後提出高奇邁英雄事蹟可能是如何被保護

和被發現的問題。

內在統一

　　檢查我們在規劃圖裡已經建立的事物的可用性。

語言：說；寫；聽；讀表象；製作靜止畫面（場景）。

架構（學生）：養蜂人。

架構（教師）：BBC的代表（為提出問題而準備的空白卡片），
或教師／組織者。

材料和準備：修定過的BBC規劃圖，似乎這規劃圖目前已在這代
表手上，「是以郵寄方式收到的」。桃樂絲用不同張桌子
來展現它。

策略：場景是這代表檢閱和對規劃圖提出問題（包括對不正確地
方的處理）。任何這樣的規劃圖必包含不正確和時代錯誤
之處，必須被矯正過來。如果教師指出他們的錯誤，她只
不過是復歸到「老師知道的比你們多」的架構。因此專家
外衣的規則使她創立一個場景，使能保存他們的權力來影
響事物，同時提醒他們對於有些重新思考的必要性。「讓
我們試著以英國BBC人員的眼光來看這個規劃圖——他可
能驚訝我們設計的街道是直的，以及為什麼我們設計的房
子是一樓以上樓層，我們知道我們為什麼那麼做，但是
……」為了實踐這事，桃樂絲介紹給全班一個劇場的表現
手法（convention），基於「當某東西寄來時，我們心中對
寄件人產生一個意象」的假設：這代表在讀養蜂人的計畫
案時，她心中有一些養蜂人工作時的意象，並思集一些必
須的問題來問他們；當他們討論她所提出問題的答案時，
輪到他們心中有這代表工作時的意象。

明確目的（由教師加入）：審查我們的規劃圖，如同我們是藉由

其他人的心智來製作它；並且使用場景的劇場公約，以便來「聽，即使我們不在那裡。」

內在統一的目的：這是老師評估他們產品的時機，這個修正過的規劃圖。但是桃樂絲使用一個疏離的技巧，以使他們所接收的任何批評，是透過她的角色和學生們的戲劇場景來過濾過的。沒有面對面，學生／教師的評斷！這將是不直接、委婉、提高生產力的。此工作必須有一個高標準，因為接下來的學習階段，將以此計畫案為基礎。他們養蜂專業的戲劇場景(1)介紹給他們一個到目前為止尚未要求他們戲劇的紀律，(2)在他們接收老師對他們的工作評鑑的方法中，提供必要的間接角度，(3)是對他們企業的適時提醒者，這企業絕對不可以被忘記，不管他們是多麼地被高奇邁給迷住了，並且(4)建立一個權力在桃樂絲之上的感覺，當他們被邀請給她提出建議時——有關當她在他們的腦海裡變成靜止畫面或肖像時，以及當他們開始回答她的問題時，她應該怎麼做。

第四天，第三集

外在活動

新的領域從現在起清楚地被展示出來，而且學生們開始試用新的工具來工作，使用 BBC 代表留下的活動卡片。例如：

試著拆開一個用茅草蓋的蜂箱。
用一個由木板條和柱子綁製而成的梯子，來收集一群蜜蜂。
生火以保存罐子裡蜜酒的溫度。
製造一些大的罐子來存放蜜酒。
做一個收納工具、木製勺和大匙的架子。

設計一個可以在處理蜜蜂時保護臉的網子。

內在統一

以解決問題，做為由側邊進入亞瑟王時代的方法。

語言技巧：說、聽、讀、示範動作。

架構（學生和教師）：大多時間為養蜂專家，老師充當他們的同事。

材料和準備：一些來自BBC代表的卡片、黑暗時代的規劃圖及其一些新的增添物。

策略：邀請學生們，亦即，養蜂人來嘗試這些行動，在黑暗時期可能是必須實行，而看似簡單的任務。卡片上的任務包含了有關高奇邁故事的許多層面：「照料疲憊的馬」；「清理牠的良好馬具」；「舖一張蕨草床給疲倦的騎士」；「用好碗來裝肉湯」；「把蜜酒罐放在水裡冷卻，才安全」；「以一個以繩索和樹枝為材料的手工製作的梯子，來保護老橡樹上的蜂窩」。

明確目的（由教師加入）：藉著嘗試黑暗時代的行動，並且編造一個黑暗時代的養蜂人和黑暗時代的一位流浪武士之間的關聯，來發現我們對黑暗時代的生活面貌知道多少。

內在統一的目的：使用這樣的圖像模式，我們現在移到一種表現的戲劇模式，但是我們不是黑暗時代的養蜂人；我們是在行動中嘗試任務的現代養蜂人，這「角色中的角色」在這個內在發展中是第一個例子。

第四天，第四集

外在活動

現在，這老樹的歷史被明白地表達出來──火、洪水、孩子

們的遊戲和懸掛其上之物。他們思考將如何把這光明的高奇邁故事寫下來，他們再聽一次錄音帶，並決定每個人負責寫哪一部分的傳奇故事，他們選擇以兩人一組，好幫助彼此。

內在統一

語言技能：說、寫、聽、讀。

架構（學生）：主要是他們自己，有時是吟遊詩人的助手。

架構（教師）：有時是同事，有時是幫吟遊詩人泰勒森揹豎琴的助手。

材料和準備：一株古樹的剪影（圖8-1），以天空和雲朵為背景、在一個袋子裡裝著一些橡實果，全都在學生們來到時準備好、特別的紙張和墨水（例如，銀色和金色是用來裝飾信件的起頭）用來寫傳奇故事。

策略：引介一個概念，有關這株樹（變成高奇邁傳奇的焦點）已經歷經許多重大事件，思量「它能追憶到多久以前」；思考一棵橡樹的用途：遮蔭、遮蔽、遊戲、攀爬、隱藏；思考著「它曾看到和聽到的」（有可能的話，總是把事件公開）；思考「它是怎麼受傷的。」（例如，學生們可能決定它在一陣暴風雨裡受傷的，在這種情況下，桃樂絲將引進「有關暴風雨的字眼和片語」——雨聲咚咚作響、閃電擊中了枝幹和主幹。教師只能從他們的建議中來建造傳奇故事。）當這傳奇故事被寫下來，學生們充當泰勒森的助手，將辭句朗讀出來，半吟唱的，可以說是「吟詠的」。

目的（由教師加入）：塑造一個像古代的傳說：看它被寫下來；談論它；聽人談論它。

內在統一的目的：產生對橡樹的複合意象，在季節、戰爭、誕生、死亡、動物等的改變時刻，它不為之動搖。並且，把

■ 圖 8-1　老樹

它當作連結我們時代和高奇邁時代的象徵。學生們也經驗
了聽到他們的語言被桃樂絲提升到一種形式化的敘事體，
同時包含了寫的與說的形式，這正是桃樂絲所說的「演唱
的寫作」。

第五天

外部活動

　　兩人一組，使用斜體字和一般的筆，他們創作這傳奇故事，有些人把他們的工作帶回家，每個人負責讀一部分。

內部統一

　　這口述故事成為文學。

語言技能：說、寫、聽、讀、為文稿的第一個字母設計「裝飾字」。

架構（學生和教師）：他們自己，教師是寫作團員之一。

材料和準備：有趣的寫作材料，包括「文稿」的簡單範例，或許帶有裝飾字的第一個字母——它得看起來是吸引人的；高奇邁的錄音帶錄音。

策略：鼓勵他們試著用他們自己的文字來寫一點這故事，兩人一組工作。每組從這故事中選取不同的部分，這樣，在這週末結束後，一班的故事就會被創作出來。

外在目的（由教師加入）：將一種傳統——口述，轉譯為文字的媒介——寫作（在這期間，桃樂絲找尋一個插入點，以加入他們早先畫的及作筆記的有關薩克遜英國的養蜂人和生活）。

內在統一的目的：一個嚴格的練習，要求仔細地聆聽（錄音帶），並且在選擇寫作形式之前，在他們自己裡面找出意象。老師希望這練習將會讓學生們了解到文字有改變經驗的力量。

第二週

　　我們即將開始描述這工作的第二週。對這工作有一股強烈的「向前流動」的感覺，是這第二週的特徵，並且到目前為止，我們所使用的方法，為每一集所立的幾個獨立標題，似乎不再與這個從一個活動無縫地流入另一個活動的新原動力相配合。因此，我們將改變我們描述的文體，並且以段落形式來摘要各集的外在和內在的特點。

第六天，第一集

外在活動

　　高奇邁的故事（共 32 頁）以邏輯的順序集聚起來。

內在統一

　　把我們的手稿集合起來。學生們被邀請展示他們的故事部分（有些是在週末家中完成的工作），同時包括寫作和「飾字」。因為這是他們第一次看到彼此的作品，老師小心地確保他們評論時帶著尊敬。現在他們處理符號邏輯的問題，把分開的稿紙組合成正確的秩序。

第六天，第二集

外在活動

　　他們考慮這文稿該如何被發現，並且開始思考它可能是如何地被這棵古樹藏匿了許多許多年。

內在統一

　　現在，這故事已被組合好了，他們可以開心地創造一個「謎

題」——有關他們的手稿在這幾世紀中可能被藏匿在什麼地方；他
們查看著前一週由他們創作的景觀，做粗略的查閱，看看其他什麼
地方可能將一本書隱藏起來，然後將他們的注意力轉移到這樹身
上。老師助長著創作一個偵探劇情的期待感，以及他們的身為文學
和歷史傳統的一部分的意識，從這些地方，事情可以被重新發現。

第六天，第三集

外在活動

他們試著以高標準的語言來讀他們的高奇邁故事，然後想像吟
遊詩人那樣，把它吟唱出來。之後，他們根據從養蜂人手冊裡所得
到的資訊，在故事內文中加入關於食物、農作物等的資訊。這些資
訊不使用高標準的語言，不過暗示著它們若不是後來被放進文中
的，則是為了 BBC 模擬如何發現古文稿過程的目的而放進去的。

內在統一

把來自養蜂人手冊裡的真實資訊，和他們所寫的傳奇配合在
一起，讓他們能夠在兩份文書間做出連貫的視覺連結。歌唱和吟
誦著他們所寫部分和手冊資訊，能幫助這兩種知識結合在一起；
謹慎地準備文稿，使得先前所有在養蜂與高奇邁故事上的工作結
合起來，以使本世紀的知識和黑暗時期的知識，被象徵性地呈現
在這個捲軸中。

第六天，第四集

外在活動

他們同意桃樂絲應該以某方法使這文件看起來「古老」，並
且包裝它，好讓他們在下次看到它時，「好像」它是剛被發現一

樣。他們描述著想像它曾如何受到時間的影響（火焚、潮濕、油污、被落石堆埋），並且預料著他們所做的一些部分將會被遺失。一個「為現在」而說再見的典禮。

內在統一

才剛剛創作出這「古文稿」或「書」，學生們現在必須準備著將它「遺失」的方法，只有當他們完全認知到這活動將會牽涉到什麼——例如，同意讓這古文稿如何進入這棵樹裡，並且授權桃樂絲來「古化」這手稿——他們才能享受它的回歸。他們試圖以誇張的語言，或是像吟遊詩人一樣的吟誦方式，來朗讀摘錄時，是以他們對告別「他們自己創作的故事」的認知態度來執行。是這「保留個人所知道」的共同的承諾，才能創出戲劇刺激性的虛構情節來。當我們在其中以合乎邏輯的方式來創作，這個被接受的「假象」變成了「真實的」。這樣的邏輯可能會，也可能不會透過行動被表達出來——那不是關鍵。重點是：在「現在」裡面，至於是否是在活動中，則界定了戲劇的經驗。這「假象」既是限制的（因為當我們在一個虛構的世界裡，我們必須暫停我們對整個情況所持有的任何概觀，包括對它的未來）又是解放的（在其中它創造出豐富的伸張力）。

第七天，第一集

外在活動

上課前，桃樂絲已經使這文件「變古老」了，增加了「檔案保管人的筆記」，並且把它（現在像一卷捲軸一樣捲起來）藏在一個漂亮的盒子裡。當學生們抵達時，她請他們決定，在這古文稿「消失」前，他們是否要看看它的新面貌。他們考量了他們所

選擇的牽連關係，決定延後才看。然後請他們目睹她以一塊布包裹這盒子，並且用一根繩來繫綁它。

內在統一

這「擅改」學生的作品（提到學生的作品，那些對教師行為持有傳統看法的人，無疑地會看到它）可以做得直接了當地和有技巧地（只需到處加上「老化」的痕跡），或是有創意地引入一些新的元素，做為這新發現的一部分。在此事例中，桃樂絲附加上和案卷保管人筆記相關的額外項目，有如這本書曾經被發現過，後來又遺失了一般，插入學生們自己所繪製的薩克遜時代的生活圖畫，或者使用他們先前看過的真實插圖，她加入了三個向度：

1. 驚訝，當他們稍後「發現」手稿時。
2. 修正過的想法，沒有「評定」的過程（他們的想法被放在更成熟、更精確的插圖旁邊）。
3. 一個信號顯示不只一組人手曾參與過這份手稿，且在不同的時期〔例如，在高奇邁故事的邊緣空白處，有一箭頭指著「給我一牛角的蜜酒」這一句，在這個插入處，同時呈現了一個真的牛角杯，和一個由學生畫的牛角杯，加上了一條評論：「好像所有的旅行者都攜帶飲用的牛角；此外，一些餘留下來的牛角被收納在旅店和修道院內，用來招待（DH，檔案管理員，Bristol Offices, 1927）」〕。

把手稿變舊之後（有著老鼠的痕跡，潮濕且帶著灰塵），桃樂絲將這三十二張稿紙依序地排成一張長條紙，以茶、醋和水果污點來適當地製造老舊效果，然後全部的材料做最後一次弄髒，明智地加強重要的字或概念——當然，好像是偶然的。這整條長紙然後被捲收起，好像一個嬰兒被裹在襁褓中一樣，用細繩繫好，然後放在

一個木盒子裡，它將被放在這室內一角的蓋有綢布的凳子上。

第七天，第二集

外在活動

學生們在一株多節瘤的老樹下聚集，並且被警告：「我們承擔了一項重大的責任，來示範一個古老的故事可能是如何在大火、洪水中倖存下來，還被現代人來閱讀並了解的歷程。」有四種不同的故事情節被提供，如此，學生們可以考慮每一情節的牽連關係之後，再來選擇一種，他們選擇了「公牛角」。

內在統一

桃樂絲現在將盒子移到更大的一棵「老橡樹」的剪影前，這兩個規劃圖（現代美國的基地圖和古代黑暗時期的基地圖）分立兩邊，她提醒他們所扮演的角色：「你們知道嗎？當我昨晚上床睡覺時，我不時地看到這古文稿遺失在這老樹裡，而我無法停止思索著我們承接了一個非常重大的工作，和BBC一起——幫助觀賞節目的人們，來了解亞瑟王時代旅行家的生活。當我想到這裡，我就有一點緊張。」她現在提供給他們四個可能情節作選擇，在其間能發現這古文稿，使用剪下來的圖片來代表每一選項：

一個蜂窩（黃褐色）。
一頂兒童的學生帽（白色，帶點兒綠）。
一只公牛角（灰色，黑色，和白色）。
一道閃電（銀色的�ㄣ字）。

每一個行動受到同等對待——他們必須決定，不是由老師決定。他們選擇了「公牛角」。

第七天，第三集

外在活動

　　他們將這發現情節分成幾個階段，並且同意它將有十個戲劇高潮。公牛角的象徵標誌現在被放置到樹上的一根枝幹上（樹被放在一張大桌子上）；樹的主幹是「裂開的」（用剪刀）。

內在統一

　　這是一個「黑板」的劇集，設計我們的「公牛」事件，每一個階段都是根據學生們的建議而來：

「當我們在一個正常日子裡工作的時刻。」

「當我們意識到這暴風雨的猛烈和危險，而關上窗戶的時刻。」

「當我們第一次聽到這公牛怒吼的時刻。」

「當我們冒著暴風雨出去，並且看到，在遠方，這公牛被捉住的時刻。」

「當我們開始跑……並且我們感受到這公牛被困在陷阱中及痛苦的時刻。」

「當我們看到牠可憐被扯裂的牛角和牠痛苦的掙扎，我們感到非常無助，牠的痛讓牠變得非常有力量。」

「當我們派約翰回來拿繩子和皮下注射器，並且等待的時刻。」

「當我們終於使牠安靜下來，並把繩子繫緊到一枝大樹枝上的時刻。」

「當裂開的樹幹，在我們驚訝凝視的面前，顯現出盒子的時刻。」

　　以上的十個敘述可能讓讀者以為我們是在一個很長的學程中，但它們代表的是片刻，而非階段。注意！這些敘述全都涉及到動作，而非感覺或原因。這是「經驗如何被建立」的關鍵所在。很多教師會期望他們在此時讓他們的班級重新制定這事件，讓這些年少的演員對這危機「表現情感」。有經驗的戲劇教師則會認識到企圖嘗試模擬一個戲劇的事件，通常會將參與者帶離真實感。在真實生活中，任何危機都是由人的行動、不行動和對緊張壓力的感覺所造成的。再次，在真實生活中，當危機結束時，你可以向旁人述說不論是你所做的，或是你的感受，或是兩者。桃樂絲在這個場合所使用的方法，是使用一種「讓學生免於表演情緒的責任」之劇場形式。

第七天，第四集

外部活動

　　桃樂絲給與他們一個戲劇化的形式，藉這形式來經驗他們的計畫，並且「為觀賞有關蜜蜂節目觀眾的利益」來記錄他們的經驗。

內在行動

　　他們能做事情或者看事情。因此，聽到桃樂絲戲劇性地宣布他們自己計畫的第一步：「在一個平常日子的某個時刻，我們在工作」，他們可以把它視為一個邀請，花點時間來從事一些公開示範行動，有足夠時間用來建立佈景（這裡的「足夠」，我們是意指極少值）。他們聽到桃樂絲的聲音插進來：「當我們意識到暴風雨來襲的時刻，……是強烈且危險的。」（注意桃樂絲對他們的用字一直是真誠的，在黑板上計畫；這是文本。）這個邀請

更加開放；想要的人，可以去關上窗戶，或者試圖保護他們正使用的東西，或是他們可以從窗戶往外看暴風雨。因為這行動的中心，將是集中在「這公牛受困在他們的樹下」，換句話說，在他們自己以外，這將有許多注視。桃樂絲對此和他們立下一個公約：雙筒望遠鏡，亦即一個以想像表示的望遠鏡，藉著將手指捲曲貼近眼睛，做出望遠鏡的樣子。這可能讓讀者驚訝這個動作對所看到的東西給與意義，會是多麼有效——由近及遠、由寬至窄，所有的都被集中焦點。這個表示集中的外在表象，活化了腦海裡的圖像，讓每個人都能在他或她的心裡創造出一幅生動的畫面，一個引起危機感覺的畫面。

那些情感不是透過「表演」被表達出來；桃樂絲已經給他們另一個公約——迅速的向一個成人聽眾或抄寫者描述。每個學生選擇一位鄰近的成人，對這個人，他或她可描述每一片刻心裡上的圖像，以及他或她的感受。這個成人將逐字地草記這學生所說的內容。因此，情感被表達出來，但是是以報導為媒介，而不是表演。另外還有一個公約被使用，那就是公牛吼的聲音，由桃樂絲自己的聲音創作出來的，而非一個準確的演出（無疑地這可以從音效檔案中獲得），但是對基本的動物痛苦時的聲嘶仍然毫不掩飾地由教師表達出來。

因此每一「片刻」有它的一個連續性：

黑板上的一個陳述（桃樂絲）　　有意義地被說出來
行動時間（班級）　　　　　　　透過簡短動作，或使用
　　　　　　　　　　　　　　　「望遠鏡」來呼應陳述
暫停（桃樂絲）　　　　　　　　對陳述的回溯
口述到「抄寫」（全班）　　　　說明「它是如何」

最後，一個男孩被選出來，爬進樹幹裡去取出盒子。全班用他們的望遠鏡來看，指導他把腳放在何處，當他真實地坐在地板上，閉上眼睛，依照他們的指導，配合著他的攀爬動作，直到他告訴他們「他到了那裡。」

一旦到了那裡，他們轉過身去，這樣，當他解開繩時，他們就看不到他，他向他們敘述（他們只能聽）他在做什麼，以及這新發現的盒子看起來的樣子，他拋出繩子，要求他的同伴們把他和盒子拖出洞外。

顯然這整個脈絡是設計出來的。內在的統一，要求被約定在紀律、行為、態度與意象控制的協定上。它要求對一個小組計畫的服從，然而是個人的責任在支持整個面貌。

第七天，第五集

外在活動

他們打開盒子，並且解開古文稿，讀著它，「好像他們從未看過它一樣。」

內在統一

他們經歷到正式打開包裹的「樂趣」，「發現著」古老的手稿，並且試圖讀出一些片段，就好像他們從未見過它一樣，內在統一性仍舊保持著，因為在發現古文稿之後，學生們看到手稿藉著變舊過程後，是如何被改變的意外新事實。在他們的心裡是一種雙重意象，他們作品的新形式與他們記憶中第一次製作它時的樣式相比較，對這些學生而言，當他們找出他們早先寫過的東西，那真是一個神奇的時刻。

第七天，第六集

外在活動

　　準備好繼續第八天的活動，他們選出這故事的一部分來「親身經歷」那個他們認為會是特別危險的時刻，他們選擇高奇邁和他的朋友們搭救吟遊詩人泰勒森那段時刻。

內在統一

　　利用幫助BBC專題節目的需要，將部分故事編成戲劇，桃樂絲請全班選出這故事中吸引他們的部分（已經說服他們：編劇並不表示把整個情節從頭至尾拿來編！）。他們選擇高奇邁的夢境〔搭救泰勒森的故事，事實上根據魯特（譯註：lute，似琵琶的弦樂器）琴手布蘭多（Blondel）的故事，他藉著在歐洲各地監獄外彈奏魯特琴，找到他的主人獅心查理王被監禁之所，但是學生們並不知道這一點，直到他們的戲劇終了，才會知道這故事的事實依據。〕

第八天（這一集用去整節課）

外在活動

　　桃樂絲提供一個戲劇形式，好讓他們如同當時情況一般能「親身經歷」它。他們創作一齣室內劇場（chamber theatre）作品──「搭救泰勒森」。

內在統一

　　這個將文學轉化成戲劇的過程，是一個有價值的學習經驗。對桃樂絲來說，向學生介紹室內劇場，似乎是合適的。附錄C包

含了一個關於室內劇場的定義，和在第八天由學生演出的整個「搭救泰勒森」的文本，以及有關如何指導室內劇場的建議。桃樂絲必須很快地將文本寫好，無疑地，它因時間倉促而受損，但是學生們學到許多關於如何使用形式化的語言，來賦予這一點故事的「行動」一個深長的意義。

第九天（再次，第九天投注在一整個單元）

外在活動

學生檢驗「立誓的文本」（參閱 139 頁），是BBC代表帶給他們的，並且一起計畫它是，或可能是如何發生的：在森林裡……在搭救泰勒森之後……和所有朋友們在一起，那些亞瑟王和高奇邁的。他們為了「攝影鏡頭」來試試它。

內在統一

在前一天經歷過室內劇場的形式之後，今天學生們要來從事的活動，可能似乎是一般的戲劇，但是事實上我們會看到它並非如此，因為學生們的心理狀態將不是「為了觀眾而準備場景」（一個排練的導向），而是「我們如何能確定攝影機將能夠捕捉我們要它們捕捉的意義？」（一個實驗性的，解決問題的導向）

這英國廣播公司代表，對於他們的工作——古文稿的發現和昨天的成果發表有良好印象，想知道這些養蜂人是否可以提供進一步的材料，作為節目基礎——一個對高奇邁之誓言的示範。這代表在檔案夾裡收有關於這事件的文本，並且一個大型的版本貼在牆上供學生們檢閱，伴隨著圖示說明，比較著現代和過去如何養蜂的方法。所有的東西都被真實地「象徵化」，例如：代表的檔案夾封面標題寫著「黑暗時期節目；場景：高奇邁向亞瑟王立

誓。」在檔案夾內，這故事內的一些相關部分，被分割成十四個場景，分別放進到較小的檔案夾中，準備任意地分發給各小組。

學生們被邀集來，將他們自己分成若干小組，然後每個小組被發一個檔案夾，每個檔案夾裡包含誓言場景中的不同部分，因此每一組負責準備見證立誓的一個情節。場景主題包括一個外在特徵的摘要（亦即，「高奇邁帶著辛開德去營區」）以及行動的次主題（「這一場景必須表現出高奇邁是如何地愛護和關心他的馬，即使他有一條腿受了傷……」）。因此每一組都能接觸到整個故事。桃樂絲事先從故事中寫了一句或一段有關插曲的摘錄，在那段落中有一無修飾的，對動作的簡短描述，以及一暗示的次主題。

順序是：

1. 高奇邁帶辛開德到營區，擦淨牠，並且餵牠和栓好牠。次主題：這個情節必須顯示高奇邁如何愛護和關心他的馬，即使他的一條腿受了傷——每件事情必須顯示他總是做這些事情，不管他可能是多麼疲倦。

2. 高奇邁接近前哨線。次主題：那些哨兵們的警覺樣子一定得被顯示出來：向四面八方看，非常安靜，手準備好武器，決不被引誘去看那會奪走「夜晚視覺」的明亮火光。當高奇邁接近時，他必須被哨兵無聲地察看著，並且以堅定的禮貌來挑戰他（譯註：指高奇邁）。

3. 同伴們聚集環坐在營火邊，烹飪、飲食、斟蜂蜜酒。次主題：在營火旁的作息必須顯示大家都是平等的，大家都是朋友，所有食物和蜂蜜酒被共同分享。當他們準備麵包、肉塊，以及從皮囊倒蜂蜜酒入牛角杯時，有輕聲的交談。

4. 高奇邁受到歡迎，並一起分享食物。次主題：當高奇邁被警衛帶上來時，某人應該把他栓了繩的馬，帶到靠近營火

的地方栓好，並且營造一個地方，讓人們意識到他（高奇邁）的一條腿受了傷，且仍然疼痛。大家很高興看見他。

5. 亞瑟和泰勒森來到營火旁，豎琴被帶上來。次主題：亞瑟和泰勒森以好朋友的平等地位來到營火旁，並且他們被安置在營火周圍，完全像是老朋友一樣，不論是坐在行軍凳上，樹椿頭上，或在地上。一個士兵從一「安全地方」（亦即，隔離火——熱烘！以及隔離危險——腳踩！）帶來泰勒森的豎琴。它應該被細心地包裹著，泰勒森應該取下覆套，並且表現出他是如何地「激賞」他的豎琴：它的設計和顏色，以及它是如何舒適地在他手裡，只因長久熟悉的關係。

6. 泰勒森唱著他的歌。次主題：錄音帶將被附加到這段情節上。這段必須表現出當泰勒森吟唱時，所有人是多麼地被安靜下來，即使哨兵也一樣。只有他的手指在豎琴弦上移動，他的眼睛好像是向內看到心靈一般。這情境好像是下了一道魔咒——例如，正要吃的肉停在了嘴邊——而當歌聲結束時，手指應該息止住琴弦，每個人應該都陷入這魔力裡。

7. 亞瑟向高奇邁點頭示意，兩人都離開營火。次主題：亞瑟等著，被歌聲魔力所吸引，然後慢慢的站起身來，向高奇邁點頭示意，當他們離開營火時，看著他疼痛的傷腿。

8. 安靜的營火活動繼續進行著。次主題：那些伙伴們慢慢地繼續他們的飲食，與泰勒森分享食物，泰勒森溫柔地將豎琴再度包好後，小心翼翼地交給那名士兵。

9. 亞瑟和高奇邁在帳篷裡交談，高奇邁親吻亞瑟的戒指。次主題：當亞瑟在帳中讓自己及高奇邁坐好後，必須表現出亞瑟嚴肅且冷峻的看著高奇邁，而且當他說話時，他說得十分清楚，而且每個字都經過非常慎重地選擇，高奇邁一直看著亞瑟，並且當他跪下時，看起來愉悅，即使他的腿

感到傷痛。

10. 亞瑟和高奇邁返回營火，所有人都聚集在這匹馬的四周。
次主題：亞瑟和高奇邁緩步地走向營火，所以人們了解到
某項非常重要的事情正在發生——它讓大家都站起來離開
火堆，並且靠近了馬。這匹馬應該在寂靜中低低地發出馬
嘶聲，好像在說：「我一定也是這其中的一份子。」

11. 高奇邁在眾證人面前跪下拔劍，及發誓。次主題：當亞瑟
呼喚亞格凡、貝德懷和塞依上前時，他應該非常嚴肅且非
常肯定。當其他人聚集四周時，應該有一種感覺，認為我
們以前都曾做過這件事——它必須以特殊的方式進行，這
劍必須被肯定地拔出並高舉，樹林間的風聲應該在此刻響
起，誓言由泰勒森先以短句說出，帶領高奇邁一字無誤地
說出來。非常莊嚴，而此時的風聲聽起來更加強烈。

12. 亞瑟拿了劍，並且說著他回應的誓言。次主題：這劍一定
要被全部的人看到，光芒幾乎讓他們眼盲。當這發生時，
馬應該發嘶聲，來顯出此刻。亞瑟應該握著這劍，但不是
要擁有它——而僅僅為了展示它的神奇。

13. 這劍返回劍鞘。次主題：這劍應該被看到失去偉大的光
輝，而亞瑟應該將它還給高奇邁持有，心中毫無忌妒。它
應該被收入劍鞘中，好讓所有人都看到它現在安全了，風
聲應該仍舊被聽到。

14. 大家齊聲說他們已見證了宣誓典禮。次主題：這「見證
了」的字必須慢慢地說出，並感覺非常值得紀念的。當風
停息時，每個人必須注意到非常的寂靜。

　　此處給學生的另外輔助，是故事中的一些對話，被大大的寫
在黑板上，在視覺上賦予它們應有的意義。

　　將這些所有的字寫在黑板上，可能似乎像是製造許多無意義的瑣事——畢竟它們都已經寫在BBC代表的節目腳本內，釘起來讓大家都能看到。但是重要的是，把它們提升為有意義的——這將與所有伴隨而來的工作產生共鳴。它們是公眾的約定，一如發誓，不該被輕視，所以它們必須被放大地寫出來。像這樣細節的關注在「以表象來產生共鳴」，是專家外衣模式的一個特徵，並且能使那些超越事實的元素產生力量。高奇邁誓言中的字句必須創出超越日常的經驗。這有一個重要的區別，例如，在使用「說」與「講」，後者使用在公開宣告上，而前者則用在問候和方向。

　　在小組準備期間，桃樂絲的責任是雙重的。她能利用一個「場合」（scene）來直接給與幫助，如果這協助看起來是需要的。確定那是攝影機在使工作集中，因為這集中對象是在攝影機所攝取的是什麼，所以除去了學生通常在劇場實踐中的自我意識，卻促使「自我觀察者」的被激發。再者，是這攝影機在讓次主題明顯地被開發出來。

　　她也必須間接地幫助養蜂的情節繼續下去。例如，如果這小組示範著高奇邁對他馬匹的愛，是表現在他餵馬吃草，她可能會說：「我認為給牠秣草，並且觀察牠是否喜歡吃，有點兒像是當我們在晚上站著觀察蜂箱是否都安全地關好了一樣。」當桃樂絲越了解到專家外衣是如何運作，她就越了解到語言是建構這整個經驗的支柱之一。所以對於——「我想知道他們是否意識到他們正在要求像我們這樣的人來做這事——在大樹下起誓」，或「他們說他們的攝影機非常大；我希望他們不會製造許多噪音，而騷擾到蜜蜂。」或「我打賭他們在休息時間，將喜歡我們的蜂蜜蛋糕」——像這樣的敘述，可能看起來是故意在作怪，但是，正是這非常不相配的語言，在創造真實性和責任感。一部分的秘訣是

活在工作中的現在時刻，涉及一些可能的景象——森林、城市生活、車子、馬匹、火的溫暖，及中央暖氣系統。這通常是與教師們和他們的學生們感覺被操作給限制住的心態相反：下一步驟……課程的結尾……及時完成……今晚的家庭作業。這樣一種受時間制約的受害者導向，幾乎從未允許意外的收穫，或合適且善意地抓住片刻的優美。

在這裡，不需要努力地來準備好展示作品。相反的，這是一個「經營的時刻」的小勝利，在此，老師可以抓住此刻，來看「其他人想些什麼」，或是「是否他們能發現它是合理的。」在這裡，也不需要因為阻止他人而做泛情的道歉！這是我們企業的一貫作法——邀請其他人，在我們的嘗試與錯誤的道路上，暫時停止他們正在做的，好提出評論，或給與建議；這不算什麼！才能不是重要論點；意義的製造才是。

第十天，第一集

外在活動

學生們兩人一組，決定著最好是以什麼方式，來示範現代美國和古英國養蜂人兩者間在工作上的差別，使用插入古文稿裡的「小單元」和從現代手冊裡的節句／插圖。

內在統一

這是最後的和最複雜的一天，但是桃樂絲認為它值得試試；既然現在學生們和老師之間的關係是如此良好，她相信他們能夠應付「若是這事不成功」的風險。她的目的是幫助學生們了解他們所學習到的。她將要求他們去做史學家所做的，透過他們現在所知道的事物，來考察和試著解釋過去發生的細節。史學家從未

「假裝」是過去時代的人們——學生們也不會。

　　制定協定（在角色之外）——這天的一開始，桃樂絲要學生們嘗試了解英國被一位叫亞瑟的國王所統治的那個時代，許多人相信這故事（但沒有證據）。因此，他們立了個約定，每個人將試著採取現代人了解蜜蜂的態度，來解釋在很久以前，人們是如何管理他們的蜜蜂：這些任務的動力是為了 BBC 電視的節目製作，重新考量他們所知道的，好將材料整理得具體化。

　　首先，學生們必須在現代的設置中，重新建立他們的專業——記得在過去兩天中，已經花時間在關於「公牛」事件與高奇邁上頭——藉著製造蜂蜜產品。一旦他們提醒了自己，關於他們在自己企業中的養蜂方式，他們就能想出辦法，知道如何來向其他人示範他們的工作。而他們做了決定，認為將過去和現代的方法做一比較的方式，能製作出一部好的紀錄片。並且在最後，他們必須重新吸收他們所擁有的關於撒克遜人養蜂的全部資料。

　　在後半的細節裡，桃樂絲已經細心地累積了過去兩週以來，在不同時間裡，由學生們在工作中所做的或使用的全部資料。當最後一天他們到達時，所有的東西都會在教室內被展示出來，這包括：

1. 手冊中的幾頁有關蜜蜂和蜜蜂產品項列，加上各種工具、蜂箱等的圖案。
2. 以上複印本被附加在古文稿上（展示中的主要展品），「好像」是由早期的檔案保管員擺放的。
3. 在他們的高奇邁古文稿中的參考文獻，提到蜜酒、蜂蜜與醫療，以及包含一些繪圖和撒克遜人的說明插圖。
4. 一張他們的建設規劃圖，標明著在此基地上的不同地方

所擔任的工作性質。

5. 一個撒克遜人的基地規劃圖，包括那棵大樹。

6. 那株大而有裂縫的樹的現代意象，那公牛的角寄藏在其中，以及一蜜蜂窩、兒童的鴨舌帽、和樹旁的閃電圖像。

7. 從 BBC 來的邀請他們合作的信件，和最初有關 BBC 有興趣找一群養蜂人來協助製作關於亞瑟的節目黑板通知，被放在一起。

8. 他們自己的有關養蜂人做些什麼來取蜂蜜的列項，以及他們自己對於蜜蜂及蜂箱的工作。

9. 從第一週起的所有辦公室紀錄和便條。

10. 由他們錄製關於工作的卡帶，好寄給 BBC。

11. 他們的畫，來自於他們對亞瑟時代的生活的想像（服裝、蜂箱、保暖與烹調設備、工具、器皿、容器、瓶子），其中有些在古文稿裡有被提及。

12. 高奇邁故事的錄音卡帶。

13. 原先被 BBC 代表遺留下來的任務卡，關於一些古老的養蜂方法：茅草蓋的蜂箱、一個木造梯子、點火保持蜜酒溫暖、製造容器來裝蜂蜜、蜜酒、食物，架子來放工具（木製大杓，小杓），保護養蜂人的網。

因此學生們的所有的早先簡短紀錄、項目列單、和圖畫，現在變成他們自己的——而且學生們「看到」他們的作品和知識被提升成為一個陳列展。像這樣對學生作品的循環再利用，是專家外衣的特徵。

桃樂絲在充當秘書的角色時，解釋道：「我想，因為你們將處理最後的節目製作，我最好把我們全部的檔案收集在一起，以便我們能精確地檢查哪些是我們要放進節目中的。我希望我沒忘

記任何東西。希斯考特太太（此處是指BBC代表）說我應該試著
將過去時期的資料，從我們自己所建立的資料中分開，但是我可
能沒有非常準確地完成它。」當她說話時，茫然地（這茫然被明
確地表示出來）徘徊在不同的展示區之間，暗示著他們將知道該
做些什麼。

　　瀏覽時間——學生們需要有在展示區中逛一逛的機會，重新
讓自己熟悉他們先前的工作，他們到處發現額外被加上意見的標
籤。例如，一張寫著「我們在冬天餵養我們蜜蜂」的紙條，是置
放在辦公室有關糖貨交送備忘錄的旁邊；一張紙寫著「他們以貨
易貨嗎？」的問題，黏貼在這個關於蜂箱未付的帳目上。在保持
準確的同時，每一個標籤上的意見，都帶著一個暗示。

　　一但瀏覽開始了，學生們成對地向彼此發表意見，並且和彼
此一起計畫，在室內自由地移動。桃樂絲充當代表的角色（此時
已將她的秘書筆記暫放一旁），把她自己放在示範區裡的「拍攝
定點」上。對那些進前來聽的人，她對著數架攝影機，心中若有
所思地說：「我想他們對我們給他們看的一些作品，將會要用特
寫鏡頭。」講話態度比真實生活中的，就僅僅較公眾化一點，但
不至於像是對班上演講。在這個非正式的場景下，她的投入，如
果不是隨意的，也必須是保持在非正式的。因為給學生們的教育
習作，植基於在任務裡從一個特意的無架構背景中，創造出某種
見解來。在進行兩週的每日以專家外衣的方法來工作之後，一個
班級（儘管只是七歲學生）可能被期待著由他們自己發現，為一
節目製作來選擇內容的過程中，會牽涉到什麼。對旁人來說，它
可能看起來像是老師在此刻怠忽職守，然而有一個禪宗諺語：
「如果你知道了目標，不要把你的意願強加在箭上；釋放它，讓
它自己飛出。」學生們知道這目標——他們必須開始選擇哪種材
料是合適的，每一對學生為了這攝影的工作，負責來將它重新整

型。當然，在哪裡出現需要幫助，桃樂絲就會給與協助，例如，她將會在黑板上列下一個「公共的」項目表，列出被選出來的方面，作為鼓勵多選擇性的方式。她也知道對這實際的示範，她會做某種評論，但是她會請學生們來指導她關於她該怎麼去做它。雖然學生們在內容上被給與一個「自由選擇」，桃樂絲認知到他們可能需要關於形式的提示。

　　為攝影機作示範——桃樂絲提供四種可能性：⑴對比「現代」與「薩克遜時代」的兩個工作中養蜂人的畫像；⑵兩人一組的工人，背靠背站著，占據他們自己的領域，幾乎像是移動的雕像，準備好要示範他們的工作；⑶所有的人均從事在現代養蜂行動裡，然後藉著一個約定，將世紀倒回至薩克遜時代，或是⑷每一對輪流被帶到攝影機前做示範，首先是薩克遜的，然後是現代的活動。他們選擇第⑷項，然後桃樂絲的評論提供下列的這一向度：「這些製成梯子來摘一個掛在大橡樹枝上蜂窩的人們，將永遠看不到後人延續著同樣的手藝。」他們好像是為兩個攝影機工作一般，例如，一對的其中一名組員解釋著：「在製作這個梯子時，我們了解到當時的人們一定已經知道如何製作繩索，而且我們認為這是他們當時的製作方法（動作隨之進行）。」；然後另一個人拾起同一手藝品，但是現在解釋著：「這是我們現今的製作方法。」（動作隨之進行）

第十天，第二集

外在活動

　　學生們聚集在一張高的桌子旁，在一張白色的紙桌巾上，畫一幅「黑暗時代的盛宴」。BBC代表（「對著攝影機」）概述他們所達成的。

內在統一

　　雖然這最後一集看起來不同於先前的經驗，但是它與先前經驗的發展是一致性的。現在，BBC代表邀請他們聚集在桌子周圍（事先已舖上一張白色的紙桌巾，其上放有許多粗筆——精心挑選的顏色群（準備好的）——。現在給學生們的任務是在所坐位置的紙桌巾上，畫上他們眼前的薩克遜時代養蜂人盛宴的景物。當他們聚集起來，並開始畫畫，這BBC代表在攝影機前說話，以專業的嚴肅語調總結這個系列節目。這使得桃樂絲能夠在邀請他們來「玩」創造一個盛宴時，得以榮耀學生們的所有成果。所以他們一邊畫畫，她一邊給與評論：「在這整個系列的過程中，我們受到來自美國的一群養蜂人協助，他們已經獻出他們的時間和專業技能。當他們在攝影機前和你們眼前，用他們的筆來創作，展示他們的示範成品以及很久以前人們的成品範例——蜂蜜蛋糕、瓶裝和罐裝由蜂蜜製的蜜酒、蜂蜜咳嗽藥及油膏瓶、供應花蜜的花、他們的蜂箱和工具——我們將把攝影機移近他們，好聽聽他們談論成品，以及他們覺得它對你我來說的重要性是什麼。現在我們可以看到他們畫著過去養蜂人的成就、這些在高奇邁的、豎琴手泰勒森的、同袍們的以及為英國至高國王亞瑟效勞神奇之劍的時代有技術藝匠們。」

　　但是，這些現代養蜂人是從他們自己的企業被BBC借用，並且必須被「送回」他們的企業中，藉由只有BBC代表能發問的問題：「既然這節目現在已製作完成了，明天你們將會從事什麼工作？」這個問題能提高桃樂絲的信心，也能把它扔在地上，來釋放這條困擾著所有老師的黑狗——那就是，畢竟學生們沒有手藝！她只能等待著，來看這專家外衣的系統，即使在一短短期間內，是否已經使他們對他們的企業產生責任感與關心，並且有信心的公開談論他們的想法。她對這一特定的班級的回應並不感到失望。

第｜九｜章

共同引出一些線索

■ **既然我們**在不同程度的細節方面已經分析了多種例子，或許可以試圖引出一些理論指南來強調專家外衣的實習。我們將之分為四個標題：浮現的模式、劇場要素、確立逼真的標示以及利用表現手法創造現場人物。

浮現的模式

每一項計畫的發展，不管這些學生以何種方式經營，或許有一種專家外衣的工作模式均會浮現其中。

企業基礎

企業的公約把一個明顯可知的限制，強加到學生們所要承擔的責任範圍裡。一家現代百貨商店、一座修道院或者一間科學實驗室是在一個更大世界內的小世界，它有自己的社會架構和規章，兩者均劃定了責任參數和生產任務的界限。參與者先認清界限所在，能使他們感覺安全後，才去試探這範圍的限度。

這企業，基於它被臆造的過去歷史，只能經由任務、那些專業範圍的成立及那些對「新」浮現問題的處理而被創造出來，在其附近總是隱伏著危機。

共同工作

「我們共同參與」的這個感覺，附屬在一個企業的形勢裡，

加上在現實中由各小組完成不同的任務，能達成一種文化意識。
該注意到的是：要使經營的職務創造出「分享的感覺」，則以各
別責任小組的分工方式，要比讓所有學生像一條裝配線或者一排
歌舞線一樣被給與相同任務更容易達成！這由老師「略微督促」
的分工小組為了完成這感覺值得去做的任務，而產生更強的責任
心，而這忙碌的感覺會帶給組員們安全感。

　　工作任務和企業責任的要素與蓋文早期針對桃樂絲的「小小
好勞工」（參閱第15頁）所提出的問題有關。桃樂絲否定的力量
出自於專家外衣所採取迴避的這一種戲劇。如果你正製作一齣戲
劇，由學生們扮演「小小好勞工」，則必須製造出一個「他們」
和一個「我們」的強烈對比氣氛，好符合戲劇傳統概念中敵我之
間的衝突效果我們和他們的衝突（「他們」是敵人，是那些在公
司外面和我們競爭者，或那些在公司裡壓迫及剝削我們的「上
司」）。工作場所被扮演為一個戰場，戰場上職工關心的是地
位、工作的環境條件、分配的責任和報酬。在此，在專家外衣的
工作下，也有一個「他們」，卻是非常不同的類別。這個「他
們」是我們的業主、我們的客戶、我們的鄰居，而我們所關心的
是成長，並以標準、服務、詢問和對話方面為傲；這四周的危機
將引起緊張狀態，並非衝突。

　　這不只是喜好問題：對於桃樂絲來說，這是一種道德選擇。
她要我們的孩子充分體驗到一個能夠建立互助合作、負責、設定
成就高標準，及透過傾心努力使每人的長處充分發揮出來的虛構
社會，儘管這經驗只是短暫地。在一個世界內的企業世界提供給
他們一個可能性的光景。大部分的教育在這方面被發現不達標
準，而很多戲劇雖然意圖良好，卻集中於敵對、權威、不適當、
凌虐，以及鎮壓等「人類失敗光景」的悲劇本質。

戲劇來源

因為所有的戲劇材料必然從文化來源衍生而出，所以無論預期的是什麼，材料的來源可能相同。值得思考的是由戲劇管道所接觸文化參與的不同等級。人類學家教授 E.T. Hall,（In The Silent Language, New York: Doubleday, 1959），將社會行為分為三個層面：(1)正式的，與一個社會的「主張」有關，由它的機構、典禮、政府部門等等反映出來；(2)非正式的，與它的成員如何自我組織有關；以及(3)技術的，與個人為了生存所採用的日常方法有關。

在任何社會中，生活是多向度的（E.T. Hall 教授把它們分成幾個範疇，如相互作用性、生存性、暫時性，和地域性）。其中的每一向度可被社會行為的三個層面來解析：正式、非正式、和技術。同樣地，戲劇也可利用社會的任何一向度及行為層面。

如果我們從 E.T. Hall 的分類項目中以「暫時性」為例，並且以專家外衣的探討方式應用於「經營一座修道院」，在正式的層面，男修道院院長和僧侶們可能思考他們在上帝創造模式裡的地位；在非正式的層面，他們思考長期內的變化如何影響了那些大樓、新進訓練，及出土農作物的面貌；在技術的層面，他們考慮每日的工作時間表，及禱告和睡覺的例行作息。如果利用另一種模式來取代專家外衣探討的方式，在正式的層面，那些僧侶可能認為上帝是忿怒的，並將他們的命令視作一種「懲罰」；在非正式的層面，則可能視作一場與自然和所屬季節的抗爭；而在技術層面來看，則可能是一種被二十四小時的硬性時間表給壓迫的感覺。這兩種方法的差別是可預期的其中之一。在平常的戲劇裡，富有很多上述的悲劇主題（讓蓋文仍然強烈依戀著！），這帶有被壓迫或私下憤怒的感覺，為這些角色所做及說的每一件事物提

供了次主題。在專家外衣的戲劇裡，這次主題是教育的學習計畫
——課程表。依此，將沒有類似的「角色」、沒有假裝的感覺，
也沒有那決定個人行為的「動機」。這情感的元素產生於分擔的
責任中：我們詳細逐條地經營這事業；我們應付從工作中引發的
危機；我們發展我們對工作的想法；除國家法之外，我們是這裡
周遭一切的法律。這裡沒有階級制度，沒有部門主管，並且沒有
老闆，更沒有教師；正如我們將在這章節後文所見，教師在任務
內授權，並且借由任務來磋商。

任務的差別

　　任務不應該被自動化或者重複，因為那些任務會限制抉擇的
範圍和種類，以及必須被解決的問題。一間自動化的工作場所通
常需用閉鎖式的技術員工，而工作需求總是維持一定，因此這工
作唯一的發展，是將它做得更迅速或更精確，這樣的工作減少了
人工。反之，他們所需的工作經驗是較開放形的，好從事經常有
細微變動特質的任務。例如，如果事業是一間點心麵包廠或肥皂
工廠，則在任務中安排大多數屬於動手的工作，將對課程和學生
更有用。因此桃樂絲經營的點心麵包廠，將以特製烘烤麵包（例
如名產食品）為這企業的標記。同樣地，在桃樂絲的肥皂工廠，
工人們將需專注於敏感皮膚的肥皂、藥用肥皂、嬰兒肥皂等等。

劇場要素

　　有許多劇場要素可支援專家外衣的系統。

觀眾

　　因為以專家外衣的方式來實行任務，會給與工作的壓力，使
人傾向於認為這方式沒有牽涉到藝術的元素。但是很顯明的，任

何戲劇活動必須牽涉到戲劇章法，因為那些章法是這活動的根基，尤其是因為這觀眾（這可能令人吃驚），不是在劇場內直接反應的觀眾，而是對觀眾的這個概念，出自於連續的意識到為顧客準備某種事物，或者的確是為雙方，因為這對彼此工作的監察是屬於專家外衣系統的一部分。我們談論關於執行一項任務，「執行」在這案例，是為了兩種未來的觀眾。

　　若以教師為觀眾來準備工作，是整體教育機構的共同期許，但是若採取專家外衣的方法，則教師不是評估人，而是一個對於顧客或是其他工作者的「牽線人」，而且總是會回饋到學生身上，因為這工作是屬於學生們的，而不是教師的。一些例子可以幫助闡明這方法在實際上如何運作：

1. **導向一位未來的客戶**：一個人或一小組可能被告訴：「我想他們可能已經訂了貨——我為你向公司查證一下，好嗎？」一個組或整個班級可能被叫來會合，以聽取那個「我們收到有關『某某』的詢問，而我認為在我們要求代表打電話之前，我們最好一起討論一下關於交貨日期。」在這兩個案例裡，教師引用「不在場」的客戶，他（她）當然將是完成工作的最後檢查人。當觀眾的觀念越被啟用，則能產生更好的工作成效。

2. **導向同事**：「那結果非常好——你向比爾（或者，薩默斯先生）提過它了嗎？你們共同商量一下，看看他是否同意我們。」對一更大的群組來說，可能表達如下：「我認為是我們嘗試這個的時候了（或者，這種想法），不是嗎？讓我們把每人聚結起來，好正確地測試它。」在這些例子中，「觀眾」將是參與者——受任務執行者的邀請。

3. **導向學生所關心的事**：為加強對細節的注意，教師可能若

有所思地說：「我沒意識到在僅僅一所房子裡有多少窗子。我們可以檢查它們是否全部是相同的大小與形狀：有人提出關於標準尺寸等的事情。我不能確信那是否意味著⋯⋯。」

4. **透過公告導向**：可能公佈關於其他可能檢查者的員工通知——訪客、消防、個人福利，或者健康和安全檢查員、捐血服務。

因此，在工作進展中，人們心中想的是一列「觀眾」。這引起有效力的緊張狀態。

表明意義

一切對人物的空間安排，是透過動作和具象被表現出來。例如，一個工人可能需要一金屬薄板來彎曲木頭。向我作手勢來畫一個二度空間的平面，將無法幫助我想像一台車床的模樣。如果學生必須示範使用金屬薄板的加工過程，這樣的比畫將令人感到困窘。一個「安全告示」的指標則更為有用：「這木頭車床在操作期間必須有安全措施」的用字，伴隨著一個畫有正確或錯誤位置的圖解和專利號碼。

如果在「安全告示」旁邊僅加上一個（紙作）插座標誌，則更能使一些工人感到他們更有憑據，使他們能夠「插插頭」。這工人實行任務的表演動作的直接表現，使得這些紙做意象的真實性浮現出來。例如，當車床被「啟用」時，伴隨工人們模仿動作所製造的機器噪音，很可能將被聽到，如同一小孩子玩假裝駕駛一輛汽車的遊戲時，會模仿汽車發出的噪音。這幫助他們「在頭腦裡」建立汽車或車床的意象。正如一個在紐西蘭的毛利族男孩在專家外衣的工作期間所說：「這戲劇全在你的頭腦裡，因此它

感覺起來很真實。」

　　但是，逼真的標示（signing）的主要來源當然來自教師。教師以演員的嚴謹態度，採用適當的肢體形態、表情、語調、展現風格、親疏、音調、選用詞彙、故意的不安或自信、故意的含糊或精確。但是鑒於演員在安排的情節中為觀眾界定戲劇所傳達的訊息，教師使用標示來邀請學生們加入面對、貫徹和影響這企業。與演員不同的是，教師的目的是授權給學生，他們最初的確只是屬於教師標示的「觀眾」。一些觀察者，被他們的「教師與學生關係」的傳統觀點所束縛，無法看到教師授權式的投入，而只看到支配式。此章後面部分將有細節專注於「確立逼真的標示」。

歷史意識

　　在教師的心裡，當然早把這企業和其專業知識限定為「在過去已經存在」。正如我們所見的先前例子中，她必須努力利用她的角色，來建立這過去的意念：「像我們上次所做的一樣」，或是「我們以前有這樣的要求嗎？」

焦點

　　如同任何劇作家一樣有選擇性，教師和學生們逐步形成一連串的單元，不是基於劇本的情節和副主題，而是基於背景及課程。在專家外衣模式的單元裡，必須忠實於兩者，如同任何一齣密集的戲劇一般精簡。在涵蓋多月工作的課程範圍裡，這題目的驚人延攬範圍，可能滿足大部分的傳統課程擁護者，但是如此保守的教育家可能無法認清的是：這延攬範圍的每一局面，已經合乎邏輯地從經營事業之類的有效緊張狀態中產生出來。就是這有效力的緊張狀態，當它無縫地從一單元接連到另一單元時，相當

於一齣戲的原動力。讓我們簡略地看一下一個以英國九歲學童班級一年來的成果為例子，其專家外衣的戲劇是關於經營一家鞋廠。當這工作結束後，參與的教師們能將這一年學習的範圍分門別類：

1. **一台換新的鍋爐為禮物**
 - 科學：金屬的特性——熱效應／切割／接合／塑造體積度量——液體和固體／將金屬接合於木頭、砌磚等之方法
 - 花費：材料／保險費／經常性開支
 - 管理：安全規範／日常維修／檢查
 - 公共關係：感謝信函／儀式上演說／新聞評論／廣播受訪
 - 資訊：指示對於如何準備和利用這鍋爐建造公司的歷史，編寫捐贈人的傳記
 - 藝術：懸掛在辦公室鍋爐的工業製圖、捐贈人肖像，鍋爐建造公司的小冊子

2. **建立布萊克利和布羅德尼製鞋公司的歷史**
 - 製作家譜，從一八六八年的第一個迷你商店開始，到目前的工廠
 - 製作這早期建築物的比例模型
 - 關於製鞋工人從早期到目前的工作插圖——工具、空間、工作台
 - 「早期的舊時工人」加上他們的工具和工作台的大型陶製模型
 - 由布萊克利和布羅德尼編製的一份鞋樣設計目錄
 - 一場公司慶祝音樂會的歷史性場景

- 他們「最優製鞋工人」的畫
- 為這小商店的第一所有人立傳
- 記錄歷年來工作服的小冊子

3. 由於不景氣的一批特別訂單

- 為漢尼伯的一部新影片裡橫越阿爾卑斯山的八雙象鞋
- 為一芭蕾舞團的一百雙小精靈鞋，用綠色絲綢製造，加上柔皮鞋底
- 十個皮製羅馬水桶，複製品將展示在 Vindalanda 博物館裡
- 一付給愛斯基摩人狗隊裡的八隻愛斯基摩犬用的皮製（拉雪橇）韁繩駄具
- 供潛水員在北海石油鑽塔工作的皮製工具帶
- 以電話與客戶接洽，確切地解釋如何製作這些項目製品
- 當面造訪客戶有關於他們的訂貨
- 展示工業製圖給客戶，表明對貨物的謹慎和維修
- 成本計算及帳目單
- 以印有頭銜的帳單給客戶
- 計算各個國家和地方的郵資路線（北海，北加拿大，北義大利，Vindalanda 羅馬城堡和莫斯科）

這些列舉項目僅僅表明了研究的範圍。它們不能捕捉在「布萊克利和布羅德尼」鞋廠裡的操作工人的興致及關注。例如，當桃樂絲扮作「希斯考特太太，我們銀行裡的一名會計師」時，為了節約的可能性，前來徹底質詢關於他們所有費用開支，這提議改變的主張（例如，建議以較粗糙的包裝紙取代美麗色彩的傳統柔軟棉紙）引起工人激烈且頑強地抵抗，包括挑戰，如「為什麼那裡必須改變？」這樣的一個問題，產生於他們公司激變事件的

熱潮裡，不但值得一個深入的答覆，且導致更多的問題：「因為人們好像總是好奇的，總是對他們自己說，『如果……，將會發生什麼事？』然後他們嘗試新的事物。」

戲劇性的「現在式」

　　所有的劇場倚賴於看起來是當下發生的事件。這是戲劇藝術形式的本質。這「現在式」的許多戲劇特徵也表現在教室內，並且是專家外衣所接觸的重心。因為它是有關我們「現在」正經營這事業的存在感覺，以上全部暗示著與突然出現的新事物自然地相互影響，那會創造出有效力的緊張狀況，行動和學習將會從中增長出來。

永遠不需落幕

　　不像在一齣戲劇中從虛構中給與觀眾舒緩的感覺，在這裡不必有決議案。有時，當一班級知道這計畫將要完結時，當然或許會想以他們自己的方式來使它「圓滿結束」。桃樂絲記得有一回，一班級一直在「經營一家郵局」，該村莊的居民，住家工作場所及歷史，全出自於學生們的虛構。當年底學校因暑假而準備關閉時，他們竟決定讓一次雪崩來淹沒整個基地！

確立逼真的標示

　　假定我們想要把我們的教室變成一家「磁磚工廠」。這企業必須一直有逼真感，即使整個事業是那些參與者所同意的一個虛構。在期間使它感到真實性的責任將由學生們分攤，但是那一方面在最初則由教師擔任這工作。在本章的先前部分，我們研習了幾個來確立真實性的教師技巧，例如，「我們共同」的感覺、過去歷史的感覺，以及地域感。現在，這些事物內容與標示的關聯

需要更詳細的關注。

教室環境可被小幅度的修改。家具可被改變一點，來變更工作空間的狀態。可放置一些公告來提醒每個人「什麼在這裡發生」。這公告的格式及訊息必須有**真實感**，即使它們由紙做成或是被寫在黑板上。一些將包含直接的訊息，像是「到停車場」，但是其它的則需要有激發一種具特徵性的提示，而不是下定義。這樣的一個例子則如企業名字被建立的模式：當工人們被邀貼公告，以便讓「訪客可以找到我們」時，可能選擇訂立名字為「可靠公司」。

當企業發展時，牆、窗子，及地板面積的不同地方，以及工作表面上的安排，傾向於使用定義（例如「辦公室」、「員工餐廳」）。這些地方不必佔用這麼大規模的領域——別忘了，一個人所看到的這個公司和員工餐廳，是在他的腦海裡。教師將很容易地開始建立這些特別的地方：「或許將可能在辦公室內」加強公告。對於正規的戲劇教師的一個誘惑，是指派一些學生來擔任「辦公室職員」的角色，但是這最初的角色指派限制了發展。我們說是**最初**的，因為可以想像對於某人（注意，此處經常是指特定的某人）扮演那角色的需要，自然地發生於一些情況，這些情況關係到群體的社會健康或是一個特別的教育需求，而不是這虛構的企業。對一個脫離或是自覺缺乏技巧（如閱讀能力）的孩子來說，獲知自己被「安排」在某特定地方——例如，接聽電話，並不罕見。像這樣認識到要求老師付出更多精力及注意力在這些特別巧妙處理的方法上，是非常重要的——孩子們必須熱心地被支持，例如，或許由教師在一個輔助的角色裡扮演一個辦公室主任的助手。

這樣一來，引導我們提及電話！**絕不要用真正的**；**絕不要用玩具的！**但是有許多替代的選擇：

1. 在卡片上畫一個電話，並附有明確的按鈕標示，然後將這卡片貼在桌子上。教師示範它的使用方法——憑空按電話號碼按鈕，不做模仿表演（絕不提及這詞！你是要表現出打電話的強烈慾望，不是用你的手去顯示它們正在打電話。你追求的是衝動，而不是模仿。）

2. 寫一個公告。「在打完電話後，請確定將電話聽筒掛好」。將引起行動。假如在它旁邊繫一支鉛筆和放置一疊小紙條，則傳達了打電話訊息目的和本質的逼真性。可能也需要一個牆上的標示 ：「電話」。

3. 公佈一張「電話使用記錄表」。這裡的可能性是注意到分鐘及花費的細節部分。畫一座時鐘可強調時間，在一張標示城市、州郡、國家和世界的地圖上畫出散發的線條，能顯出地理和距離的可能性。

看看以上不同的標示能如何激發不同的經驗及不同的學習潛能。

警告標示培養危機。例如，一個滅火器的圖畫是原始的開始，它可以被擴大到使用更複雜的警告標示。這警告標示可以給與關於水或噴霧泡沫的訊息；可提供製造商的名字；可提供容積量及等級標記；可提供使用說明。這可以發展成有消防官員來訪——由學校校長扮演這角色？有可能讓「貼磁磚工人」邀請「消防官員」來看他們將為市政廳做新工作準備的貼磚示範。貼磚工人的責任是以專業安全專家的眼光來看待他們的工作，學校校長將扮演她的角色，給與貼磚工人的專業技術適當的尊重。或者，也可能邀請一名真正的消防官員。這樣的一位訪問者（你或許記得瑪莉安・希斯考特，這實習教師在第四章的末尾寫到，邀請一位真正的僧侶來到她的班級）需要被指導如何授權給學生們，而

不是以她的專家氣勢來征服他們。當然，這兩位造訪人可能都請不到，在這種情況下，這班級將再度依靠「借用我們的同仁，希斯考特太太來代替所需的一名消防官員，好讓我們測試是否我們的解說能經得起這種專業上檢驗。」這可能受到消防局來信的支持，來信附上一張填表，或者一個空白錄音帶，以供記錄下他們的安全說明，然後寄回給消防局（這封來自消防官員的要求函措詞可以是沒有威脅性的言語：「你可能願意用你們的話來讓我知道你們的工廠做的是什麼事情，好讓我能建議你們有關的安全預防措施。」）。

以一「觀眾」透過這些公約的紙上問題和口頭回答的表現（我們將在此章結尾將這樣的公約做分類）或許是這專家外衣架構中最有效率的課程教學，因為其步調較慢，並且所混合的閱讀、辯解，和口頭說明他們所知道的層面更為豐富。緊張氣氛可從消防局來信中暗示威脅性的敏感用字製造出來，以及教師回信中強調：「這規章（自從一次虛構的大火災或者最近發生的真實火災之後）變得更嚴格。」

你可能想知道，為什麼要花這麼多細心的注意力在可取用的公約範圍上，來把外面的世界引進這企業裡。因為我們知道專家外衣模式的成功，是依靠一企業以一世界存在另一世界中。對此有兩個明顯的原因：與外界小心評估的互動關係（但不要太早在工作裡，否則它將會有反效應）確認企業的存在；並且透過外界人士的眼睛和專業知識來查看他們的工作，將幫助學生們理解他們所學知識。

最有趣的公約之一是以一物體代表一個不在現場的人（「目前缺席」！），這物體可以是這缺席者形象的線索，或是此人生活故事的線索。停留在「貼瓷磚工人」背景上，想像一個不屬於任何工作崗位的公事包，被發現在辦公室裡。假如教師設下可能

性事件的地雷，將會製造出緊張狀況：是誰留下它的？他們怎樣進入？我們應該碰觸它嗎？我們應該打開它嗎？現在，這看起來像一個有趣的偵探小說。的確，如果我們在「編劇」，這將具備一齣非常精彩戲劇的所有保證標記。但是若以專家外衣的方式處理，則有不同種類的問題：我們的磚貼設計圖安全嗎？如果某人已經複印了它們，怎麼辦？我們的保險櫃是否仍上了鎖？我們的工作效力是否簡直太差──這與某人有關嗎？這公事包的主人在大樓的某處嗎？在洗手間裡感到不舒服嗎？被困陷在某處嗎？

假如學生們的興致表現在一名入侵者的想法，則你推出的戲劇是為了事先決定最後會演變成什麼：像他們所想要的危險一樣（一個藏匿刺客）；像他們所想要的悲慘一樣（某人期望工作，或者返回他們習慣的工作地方）；像他們所想要的挑戰一樣（一個善辯的竊賊正在複印的時候，被那些到達的工人給打擾）。只要他們對所選擇的結果負責任，不管他們選擇的是什麼並不重要。如此，這緊張氣氛將不在於膚淺的「當我們查明真相之後，會有什麼是出乎我們意料之外的？」而是在成熟世故的「我們使這事發生在自己身上，我們知道我們必須讓它有效可行」。這樣，不是這結果，而是這過程將有利於學習。

公事包是使一個人被表現手法限定的一個手段。在此永遠不可能有這樣的一個人。如果教師將一些物品放在公事包裡面，她則搶先定義了此人背景。她可能有很好的原因，以徵得這班級的同意來利用這方法──或許她要設定給他們的任務，顯然是能夠描繪出在物體背後的主人。

關於利用表現手法的可能性，這裡有另一個例子來拓寬你的想法：在美國，以六歲大的孩子們負責照看酪農場牛群，這是在科學學科裡的課程安排（草生長在土壤裡、乳牛吃草、草和乳牛生產牛奶、牛奶必須保持乾淨以供飲用，並且用來製作乳酪、冰

淇淋、酸奶、奶油蛋糕等等）。使他們能夠照看他們自己乳牛的
協定，是用釘子頭將一張卡片固定在一面牆上，一根拉繩從上垂
掛下來，在這些「我們的乳牛標記」旁邊寫上每頭乳牛的名字。
當這些安置好後，他們便有了酪農場的所有權。當母牛生了產，
他們增加一個小釘子頭及一根較短的繩子。他們乳牛的歷史（盡
六歲牧人的能力）被寫在真正紙上，並放置在該隻牛「睡覺」的
地板上。這牛群存在他們的想像裡，並且他們給與這群牛關愛。
如果沒有這公約，那些孩子們將無法真實地感覺到這些乳牛的存
在，並且，當安排他們遭遇一位來自印度抱著一個嬰兒的女士，
想要向他們買一只小牛帶回印度，以便餵她的嬰兒喝奶的局面
時，他們將無法處理這問題。

　　一個英國的例子：這次的企業是「經營一個國家森林」，在
森林有一個難處理的地區必須引進一匹巨大的犁馬。林務員們想
要以胡蘿蔔來餵養馬，並且需要虛構一個公約來允許這事發生。
因此這匹「雄偉的邁可」經由四片超大的黑紙做的馬蹄鐵，恰當
地放在地上被表現了出來。馬蹄鐵的朝向指示邁可的頭在哪裡，
它們之間的距離象徵牠的大小，因此每人知道可在哪裡撫摸牠。
當牠必須在森林的另一個部分工作時，這在此土地上被餵養極好
的馬的蹄鐵將直接由聾夫搬過去！

　　像這樣利用協定的方式，教師必須了解如何操作劇場，因為
劇場是賦予這些符號意義的動力。至此為止，我們已經使用了公
告或者圖畫來表現物體或人物。有時一名教師若運氣夠好的話，
能利用另一位成人、同事、父母、或朋友，來作為表現手法的標
示或肖像──這標示或肖像可以或不必「活醒起來」。例如，桃
樂絲正幫助一群學生扮演現代園丁的角色，目標是修復一個被疏
忽的義大利花園。這花園是由一位十九世紀初期的女士所建造，
作為她兩個早逝孩子的紀念碑，這兩個孩子是因他們的搖籃在附

近的一條溪旁意外地被弄翻時而被淹死。這女士的肖像畫放置在
房子的大廳裡，他們必須從她那兒查詢有關原始設計的資料，這
資料也放置在這肖像畫內。這班級與桃樂絲的助手約定：當那些
園丁來尋訪資訊時，他們將問：「女士，我們可以進入你的時代
嗎？」她將轉動她的頭，從她在這肖像裡的坐位升起，向那些質
問者致意，並且從她被指定的畫框空間裡走出來。當這資料被要
求時，這女士將轉動這桌子，將其上的原始設計圖從畫裡轉出來。

當你嘗試專家外衣的方法時，你將發現你創造自己的公約，
來代替那些無法在現場的人和事物，這公約將從你正著手的虛構
內容裡自然增生出來。你能在這些所有的可能性裡感受到劇場的
精彩刺激嗎？如果你能夠，你將擅長於策劃出象徵標示。

利用表現手法創造現場人物

桃樂絲已經找出對創造出另一個人（實際上或差不多在現
場）的公約歸類，一個來自這企業世界外面的人，如同她有時稱
這人為「他人」。正如你將看見的，這「他人」的定義範圍可從
以自然形勢存在（當然是有意義的標示！）到以形象代表此人存
在，到以文字暗示此人存在，到以語音表示此人的存在，到以那
個人留下的物體或標示。如我們所見，這編織緊密的企業勞動力
一次又一次（而且，不算太快！）從引進勞動力以外的某人中獲
得利益，一個「他人」（專業人士、參觀者、客戶）的出現總是
可被預知的；不如其反：這是經過詳加地計畫，使得這事前準備
的標示的製作幾乎和出現者一樣重要。

我們將以桃樂絲曾用專家外衣的方法來和一班青少年合作的
特案舉例[1]。這企業是「經營一家大型現代百貨商店」。當然，從

[1] 桃樂斯相信這特別例子的錄影片收藏在莫斯科、愛達荷的戲劇系，由 Fred Chapman
博士保管。

來沒有一個計畫案包括了所有可能的表現手法。的確,對一表現手法的適當選擇,正是這企劃案的目標,但是為了這分類的原因,我們將以全部範圍來訂立規範。這共同因素將是這百貨商店。

第一件要記得的事情是,參與者必須總是在一個具有影響力的組織中工作:表達一種觀點,需要與「他人」之間相互作用。在分類中的第一級,會使用一個實際的真人(這角色由教師擔任或者由教師助理擔任),你必須警覺地防止這規範的訂立變成一種娛樂或者哄人的西洋鏡,或是削減了企業中同事們(那些學生)的權力。

一個在現場的人

1. **面對面會晤**(和一名建築師──由教師擔任、教師助理擔任,或者一個真正的建築師):
 ・虛構的目的(架構):延請是為了擴大商店,這商店於一九四〇年代建造。
 ・學習的目的:如何讀建築圖。有關這時期大樓如何被建造的知識。

2. **導演一部電影**(與巡視管理員及一採訪者──分別由教師和一個學生扮演,由班級導演):
 ・虛構的目的:巡視管理員被要求說明:在火災期間如何從設了鐵窗的貯藏室逃生。
 ・學習的目的:考慮有關安全的問題。

3. **假人模特兒**(以助理充當「商店假人模型」,或許打扮成耶誕老人)(注意:它可能被搬來搬去,且時常被改裝:
 ・虛構的目的:吸引更多的顧客。
 ・學習的目的:如何吸引人們的注意,來獲得他們的支援。

4. **活起來的雕像**（以助理充當在噴泉池中心的雕像。注意：
可以對它說話！）：

- 虛構的目的：一把丟失在噴泉池裡的鑰匙；我們希望雕
像能告訴我們它在那裡，和它怎麼會在那裡（遇見這魔
術般及超現實的可能性——專家外衣對它是如此通
融！）

- 學習的目的：經驗一個夢的情節，或者一座雕像以它超
越時間的觀點來看這驚人的購物世界（誰知它的生命從
何時開始？），給與購物中心一個新的透視角度。

5. **能被採訪的肖像**（以助理做為會議室中商店創始人的肖像
畫。注意：這次他不屬於三度空間，無法自由行走，但是
他可從畫框中走出來，並且可向他徵求建議；此外，整幅
肖像的內容、主題的周圍景物，可能像這肖像一樣富於訊
息；想像一幅羅賓漢的肖像畫，一手握一支金箭，另一手
握一棵樹的模型，他的隨從者的名字掛在「樹葉」上：少
女瑪麗安、修道士杏可、維爾・斯卡勒等等；或者艾森豪
將軍宣誓就職總統的肖像，畫中有一桌上擺放一排獎章，
另一桌上放的是效忠宣言。）：

- 虛構的目的：對公司慣例的一些基本的改變。

- 學習的目的：考慮商店草創人面臨這些新問題時，可能
採取的措施——改變的意義。

6. **竊聽的肖像**（由教師或助理扮演商店管理人的角色，附加
釘在肖像畫上有關她對員工儀容標準的主張：頭髮應該剪
整齊或綁好，以免造成衛生問題；鞋子應該是低足跟）：

- 虛構的目的：商店員工對新近強加的限制感到不太高興。

- 學習的目的：既然管理人關心「監聽」，員工間抱怨的

議論必須聽起來和新訂規則一樣合理。學生們因此必須
斟酌他們自己辯論的合理性及恰當的措辭，好使這幅肖
像聆聽！

當你在各種公約設定中，對於可能學習範圍的識別能力變得
高明了，你將越來越不需要別人來為你逐項列出。上述「學習的
目的」的確只是從很多可能選擇性中提出的一些提示。以下讓我
們繼續分類，這次留給你來透析在公約及提示的架構後面有什麼
地方值得來學習。

肖像的表現

一張幻燈片、一張圖片、一幅畫，一張照片或是一張厚紙板
剪紙；可能由班級或者由教師製作。

這些能替代某物的形式，和照片一樣具體——商店原始擁有
人的，用來做為半世紀展覽會之一；或是較隨機的即興嘗試錯誤
素描；或是像廣告小冊以員工充當模特兒；或許它們可以用紙板
剪成示範給現有員工看：在百貨商店最初時，員工們所穿的衣服
（真正衣服），或者讓員工穿那些以紙做成的合乎時代樣式的衣
服。

這後面的表現也可用在學生圖書部門，來顯示「本月的書」
的故事大綱，使用幾個剪裁的紙板，依據書裡的描述來做細節裝
扮，然後利用「公共播音系統」來召集注意力。

象徵的表現

線索：某人在匆促中留下的私人用品或衣服——一位行蹤不
明的同事或擅自闖入者使用商店的鍋爐房；刻意留下來的線索——
某人被威脅或因輕忽而擅動貨物；一個「挽救」的局勢，在此必
須由殘片來拼湊出整個畫面——一片撕下來的簽名紙條或者一份

被燃燒過的資料。

相關事物：為了在博物館設立一個展示創始店主生平的角落，他的一些私人物品將被展出（你不必使用昂貴的物品；它們可以是假設的──煙草小袋、日記、領帶）。

被敘述的人物

口述：工人們被召集來聽證某同事之死──每個人都會碰面的某人，例如看門人；每個人講述某名人的美德──大廚師或者時裝設計師，他可能被說服參加某一部門的正式開幕典禮。這個人可能是「虛構」的。

筆述：員工們被邀讀死者簡傳或者回憶錄，並且給與評論，商店經理打算將這受重視同事的訃文發表在地方新聞──由他們整理完稿；他們受邀回覆一些匿名責難員工誠信度的信件（當然不是某特定員工）；更正式地，他們製作「公司意外事故紀錄冊」，涵蓋過去五十年間的事件，並且包括一詳細報告，關於一事件對公眾或員工所造成的影響。

宣讀：員工們聽取安全官員宣讀關於維修部門人員的新安全規章報告；全體員工的宣讀（已既得權利！）他們自己部門的報告；找到一些舊的紀錄簿，一位同事（沒有任何特別的既得權利）宣讀它的一些內容；一求職者的求職信（當然是虛構的）被宣讀。

旁聽：為了人員培訓，記錄顧客和店員之間的對話；員工們錄下自己的私下對話，以做為新員工指南，來避免被旁人無意間聽見的輕率或者損害的會話；員工們製造自己的錄音帶，模擬用戶與售貨員之間的談話；一個「在無人商店的夜晚聲音」的藝術拼貼作品（可能導致舞蹈）。

透過提醒你這表現手法的雙重目的來做為這章的結論，可能

有所助益：直接利用引進企業以外的「他人」，這也有一個心照不喧的目的，是為了保護學生不會有受人注視的感覺，這不同於演員的是，學生們沒有給與其他人「被凝視的許可」。然而，這公約考慮到讓注意焦點和參與者本身分開；他們和教師一起認同地關注於一位現場存在的訪客上，或於一張圖畫上，或於服裝、道具上，或於一個寫或講的訊息上。只有在後面所列舉的公約例子裡，他們透過自己的創造而較為明顯露面。當你更熟悉使用這些公約時，你將了解到一種公約能合理地導引到另一種公約——例如，讀了一封不在場人的信之後，下一步可能是建立一幅她的肖像，最後是與她「見面」。

第 十 章

最後書信的意見交換

■ 親愛的桃樂絲，

　　這本書是從你和我之間的通信中湧現出來，針對我所教授有關恃強欺弱的課程是否符合專家外衣模式的例子。既然此書已完成，因此現在似乎更合適寫一封信給你，並把它包括在書的結尾，同時作為總結及進一步詢問的方式。

　　一開始時，我犯了個錯誤，我確信和其他人犯的一樣，以為進入這種戲劇式的方法僅僅倚賴學生採取一個專家角色。我視這角色為一種安全模式來讓學生與辛苦或個人主觀因素之間保持距離。例如，我記得一位有經驗的戲劇教師與較年長的青少年合作他們所選的主題「孩童謀殺案」（本地在最近發生了一個這樣的悲劇）。我記得讚賞這名教師合乎常識地利用專家外衣的模式，使班級成員擔任社會工作者的角色，來與受害者家屬交涉。我還記得對於你明顯的質疑，感到有點兒震驚和難解。你好像並不認同讓那些學生作為社會工作者的想法，然後你開始為這教師詳細說明關於一些更複雜的計畫，要求那些學生經營一家童裝工廠。因此，關於一個孩子被謀殺的戲劇，是從工廠裡設計明年夏裝的員工開始；他們的第一個任務是從一張色彩表上試用不同的顏色。

　　透過你提出的替代計畫，你不是暗示不可能讓學生們擔任社會工作者；但是如果他們做了，我現在理解了，這戲劇的出發點

將是一個有關經營一個社會工作者辦公室的組織，或是一所訓練
社會工作者的學校，或是其他類似的團體。而不是像教師的計
畫，「讓社會工作者採訪這失蹤孩子的憂傷家庭。」

　　我已經清楚了解，在專家外衣模式裡所發生的情況，較接近
於一演員在一齣戲劇中透過幾周的排練而成為一個角色，而不是
像在一般教室裡使用的技法，來臨時扮演一個角色。鑑於一個學
生非常容易透過採用適當地關心和敏感的行動和語言來「發揮」
社會工作者的角色，像這樣扮演的角色品質，比不上從幾個星期
的工作中逐漸吸收到一個好的社會工作者所實踐的責任和價值系
統，這兩者的差別在於描述和成為。我們看見這差別在日常生活
裡。新婚夫妻可能無可非議地描述他們自己為一對夫妻，的確，
依法來說他們是一對夫妻，並且無庸置疑他們將開始扮演那角
色。但是他們必須花上一段時間，才能成為一對夫妻。

　　我當然不是暗示依專家外衣的模式，學生們可從任何一個完
全的方法中成為專家，不過我現在了解，一個專家外衣的模式確
實帶引學生們走得更遠，以專家價值系統著手——這才是學習的
真正目的。因此，假如參與者在這孩童謀殺案的主題裡扮演社會
工作者的角色，這樣的角色扮演應該被認作頂多等於演員的首讀
——爭取角色的快速招式；當參與者不再需要對彼此亮出專家的
招牌時，他們就真正獲得專業，因為他們就是專家。這和演員對
於發展一個角色的唯一相似地方，在於兩者皆需要一段長期投
入，因為專家外衣模式被限制在只有一種角色，一個負責任的專
家角色，然而這樣的角色在劇場上是無限量的。

　　但是，這因而使他們在專家的外衣模式中——做一步移動，
就成了！僅此一次，只要學生們被設定為專家們，則這些專家能
夠擔當任何種類的任何角色。如果他們在孩童謀殺案戲劇裡擔任
社會工作者，他們可能臨時假裝成這家庭成員或是警察，或者甚

至是受害者或兇手，但這總是在「一角色中的角色」前題下：亦即，這角色總是會被清楚地表明為他們是示範某件事物，或嘗試某事，或是記起了什麼的社會工作者。在戲劇教師的計畫裡，可預計的是，這班級的一些成員將有時會成為痛心的家庭成員等等。我們的組織模式有一奇特的表面情況，使得較容易掌握並且更容易從暫時舉起的「苦惱的母親」標籤中學習，勝過於面對真實的角色。桃樂絲，從和你合寫這本書中，讓我學習到的事情之一是，真實性更可能透過間接手段達成。

這同時也適用於知識取得的方式。就好像使用一個直接集中的聚光燈來照亮某物，除了僅僅強調了那些你已經知道的特徵以外，或者實際上拿走了這意義的輪廓和影子──在學校裡太多的教學具有這種直接性的盲點。為要重新看見它，聚光燈必須透過一個稜鏡來放射，因折射的結果則產生出新的意義。

桃樂絲，這是因你理解到對知識「分光性」角度的需求，引你到以童裝工廠來進入孩童謀殺案主題的想法，而不是那較明顯的社會工作者訓練學校想法：確定那被謀殺的孩子穿的是「我們工廠的衣服」，則「我們能提供關於衣服顏色和材質的資訊」，並且在暴露有關的調查程序訊息時，「我們的眼睛或許很能看見隱藏在矮樹林裡屬於我們的顏色」將提供一個遠距離的「專家」來參與這痛苦的事件。

我早就熟悉你對教師扮演角色的使用，但是只有在寫這本書的過程中，讓我了解到這是教師和角色的混合物，包括平常的教師紀錄，那導向於真實性。學生們能欣賞教師扮演二或三個角色的模稜兩可特性，而且，再次是這模稜兩可的特性「搗入學習過程」。

這工作的另一方面令我感到熟悉的是授權給學生的概念，這使他們逐漸接管責任，來計畫他們自己的工作。你和我在寫這本

書時，意識到這授權給學生的概念對一些教師來說是個絆腳石，因為在這工作的初期階段可能看起來像是全部由教師支配。對於學生們的主要學習過程，是爭取處理越來越複雜的決議——仍然，並不是因為他們被定名為專家，而是因為他們正獲取足夠的專門技能來做真正的決議。如果教師催促這個過程，則學生的判斷力將出自於他們被訂定的標籤，而不是從他們的見識。

這引我們到計畫的問題上，在建立（任何種類）企業的過程中，學生們必須一開始就被看見在做判斷，但不是那種會暴露出他們非專業的判斷。這不只是做判斷的問題，還有表達判斷的問題，因為學生們和教師可能非常知道他們對於專業用語的缺乏。若想在這緊繃的教育繩索上保持個人的平衡，這方法是在最初期時選擇簡單的任務。這早期的任務必須是在他們能真正判斷的範圍內，並且在虛構中建立一種模式，好針對任何不合適的表達（口頭的、畫像的、圖表的、數學的或藝術的）做合法的（即使是臨時的）檢閱。如何將它投入在開始的過程中，來為一特定的班級和特定的學生們，是處理這種教學方法藝術的一部分，配合必須能認出這班級移向自治的速度。

桃樂絲，對這方法，有一方面我尚未徹底明白的是，你聲稱你利用專家外衣的方式是在劇場中工作。我能看見這關聯性、對等性及類似性，但是某些方面阻礙我的斷定，來同意這種方法是屬於劇場的。首先讓我簡短地略述支持這一觀點的特徵。

顯而易見，專家外衣和劇場兩者均基於虛構，一個最初的「謊言」好讓跟隨的所有事物變成是「真實的」。正如我以上所爭論的，在演員對角色的樹立和學生們對專業技能的建立之間有一對等性。在專家外衣裡，有一方面在和你共同合作之前一直使我無法認同，就是在專家外衣的模式裡所從事的每一件事物都是以觀眾為導向，或是至少以觀眾的立場來處理——當然不是像在

劇院裡（雖然即使這個不被排除）被娛樂的現場觀眾，而是一位「客戶的」或者「同事的」的迫切審察。一個幾乎使我相信這是劇場工作的特徵，是「幕啟」的隱喻。我發現在這些章節描述你教導的每個例子裡，有一強烈的片刻，令人感到非常興奮，當這虛構創作一開始和使用這語言（通常由教師）來安排參與者在那裡的現場（「那裡」總是一些機構或企業），正如和有一個過去歷史的那裡一樣重要——就好像劇中角色一樣，他們的語言也是現在式，同時為觀眾創造的是那過去的歷史。

不可否認的是，教師和學生們最終起了劇作家的作用，那不僅在語言上，且同時在為未來經驗播種的意象選擇上是十分重要的。在我看來，劇場上界定角色的藝術形式，是它被現場絆住，被過去綁住，而又朝向未來推進。桃樂絲，每次對你教學方法做細密審查時，總是顯示當你和學生們在經歷第一幕，一起發掘這現在式的同時，你也在為第三幕播種。但是，劇作家的種子是有關角色的發展和情節，而你的是對於知識和技能的開發，或是寧可延伸虛構的內容，來使技能和學習的發展能夠發生。在孩童謀殺案戲劇的計畫初期，你扮演童衣工廠經理的角色，對工廠窗外的一片荒地做了危險性警告的評論，交給雇員們的一項最初任務，是當「他們的孩子將從學校裡出來時」，做一個暑假服勤名冊。「危險」及「孩子們」的意象被不知不覺地引進工廠同事們的交談中，這意像將是為第三幕來儲存的。

我也接受大多數專家外衣的經驗，在強度上是劇場化的。那些參與者能有真正的冒險感，一方面知道結果，但卻不知道這結果將是如何發生。這不是一部偵探小說式的緊張，而是古典戲劇式的張力。在其中，這結果是不可避免的：就是這未知的過程引起戲劇性的張力，但是其他事情仍然困惑我。

其一是我和那些認為專家外衣不具劇場性的教師們有同感，

因為它只是間歇地具有劇場性。的確，如果參與者自己看見他們所做和劇場的任何常規方法一樣，則將曲解專家外衣的方法。這帶給我一個問題：如果，這活動大部分看起來像是一個非劇場性，但有意義的學習方式，則堅持它的劇場性會有何用處？

　　並且我有其他的質疑，與劇場定義的要素有關。我能接受對於缺乏現場實體觀眾，不應該以此做為排除它具備劇場性經驗的理由：我相信戲劇能發生在參與者之間，而無需娛樂其他人。但是我很難將專家外衣的內容和架構包括在劇場裡。對我來說，戲劇是透過保留真相來尋找事實的一種藝術形式：一個或更多角色必須被迫遮掩他們的感情、他們的希望、和／或他們所知的過去。戲劇，至少一部分，是關於這些束縛如何被除去。架構上，劇場的獨特性在於它壓縮時間的能力。在台上的某個特例事件的「當下」是如此高度地倚賴精細的選擇，使得任何一個動作同時是它自己和一個屬於它自己的例子，與潛在的意義產生共鳴。對我來說，在專家外衣的模式裡，似乎大部分的行動不但是，而且的確必須是在那「真正」的時間裡。這活動的中心在精心繪製的地圖，或者整理分類過的筆記，或者被測量過的桌面。這些活動都是反藝術的。

　　這些爭論全引我懷疑視劇場和專家外衣為同等的必要性。然而如此做法可能有一個重要的原因。我現在順服地相信專家外衣在教育的計畫上是最成熟並且最具啟發性的方法，它的哲學和實踐將使後輩受益。並且如果有人問，這勝於其它的是什麼特質，使一名教師需要採用它的原則和方法？答案在於對劇場的深入了解。那就是具有劇場的構思。這由教師發動、建設、授權、挑戰，並且察覺什麼事正在發生的方式，就如同是一位戲劇藝術家，且是其他藝術家（學生們）的同事。你桃樂絲，使用Shallott的女士為隱喻，坐在塔裡，以背朝著她房間的窗子，藉由她從鏡

子裡所看見的，來編織著過渡的生活……這比我的稜鏡的隱喻更優雅。

鏡子或稜鏡或玻璃舉出本質……這些是劇場的本質，而這些有助於教育和成熟的方法稱為專家外衣。謝謝你透過戲劇帶我經歷這教學過程。

敬你的，
蓋文・保頓

■ 親愛的蓋文，

謝謝你確認了我對專家外衣的認知，在我們一同寫這書之前，我的認知只是直覺上的。實際上，我們的專家外衣合作開始於多年以前，因為發生在一個偶然的情況下，當時你好像並不覺得它的重要。我在德蘭（Durham）大學教授你的資深國小教師課程時，有一晚上，其中的一個成員徵詢「教導她的班級有關中世紀城堡」的建議。她考慮讓學生們在他們的戲劇裡建造一座城堡，而我則建議與其讓他們建造一座，不如令他們修復一座被戰爭損壞的城堡。若照這樣做，他們將更能夠理解建造這樣強大的防禦工事的目的，這設計是用在容納人們、動物，及作戰單位，並且供應水資源和食品貯藏。我同時強調專業的觀點——她應該使用由威爾斯人（Welshmen）創造的真正的中世紀設計，他們以堅固建造和採礦及挖隧道等專門技能著稱。

在這個討論期間，我突然了解到自從耶誕節起——我們現在是在十月——我一直以直覺層面來探索這個專業的觀點。在耶誕節期間，我在Newcastle-upon-Tyne大學教授的教師課程，曾與一所小型國小教職員的成員們合作。應他們的要求，以耶穌誕生時的伯利恆人口普查為主題（或許我應該向讀者解釋，在英國國立學校的課程裡，宗教的崇拜和教育是屬於必修部分）。那些教師

要我的學生們和我共同想辦法，在人口總數的背景前擺設馬棚及秣槽（這些模型已被他們做出來），整個學校將被融入參與。

　　我發現我自己與三個所謂的頑皮男孩合作，並且我們裝扮成旅行的東方三賢者（Magi），從他們遙遠的地方來到伯利恆的小酒館。其他組群扮起羅馬的人口普查官員、希律王和他在耶路撒冷的法庭、軍隊、客棧主人、聖家，根據聖經，在曠野出現在他們面前的牧羊人和天使，以及最後在以色列土地上的民眾。

　　這三個男孩變成國王，而我的角色是做為他們的僕人，在旅途上從他們的瞭望台上，追隨著那顆星。這旅程是一系列插曲的創作：觀測明亮的大星、做遺囑，以防備我們回不來、意識到我們在沙漠國家必須付水錢、找隻新的來替換一隻有病的駱駝和會見希律王等等。當我們到達伯利恆的時候，因為人口普查已結束，小酒館裡完全寂靜。亮星引導我們來到這神聖的家庭。

　　在那星期裡讓我了解到，但還不是完全明白，設定了我們興趣的所在，是因我們旅途中裝扮成東方三賢者的任務創造了動力、好奇心和這三智者的弱點：觀看星星並且發現新星。在出發前立下我們的遺囑，幫助我們認知當我們不在時，將交託別人來保管我們寶貴和獨特的器材。憑著刷洗駱駝，保衛金子、乳香、沒藥等珍貴禮物，和為每天所需來以貨易貨等方式，這三個「頑皮男孩」隨著一週的進展，在品格和心智發展方面也跟著成長。逐漸地，他們開始把我的工作定義為他們的僕人。當我們「在每個星夜下安頓下來」時，我從未和孩子們有過這樣有趣的哲學討論。

　　我開始意識到這「專業知識的觀點」只需借用一些對劇場意識的理解，便能幫助教師在故事輪廓之下著手，而不是僅僅複製所敘述的故事。此外，因為孩子喜歡扮演「愛管閒事的權威」（如同幼小孩子喜愛「扮家家酒」），這工作可經由與主題相關

的短的、嚴謹的、專為目的研磨的任務來開始（例如，在這伯利恆的人口普查工作中，羅馬士兵磨光他們的閱兵盔甲，並且在為行軍到伯利恆而打包之前接受檢查）。最後，使教師們在一個時期內，找出這工作中插曲式的發展，以使孩子們能像在整體集團企業內工作的個體，這樣既能給與監督，而又能讓孩子們和教師們感到這工作的目的。這朝向一新的熱忱和安全的感覺：教師們對它感到「順利」，孩子們沒有「被注視」的感覺。

後來我來到你的團體合作計畫，同時將兩種想法並列一起：

1. 演員需要大量的知識來表演並詮釋他們對戲劇中創造的角色及生活模式和時代背景。
2. 學生到學校來學習；戲劇和劇場提供文脈情境的變數，變數則引起並且需要做研究。

專家外衣不取代劇場導向的工作，它也不向學校裡的傳統戲劇教學作挑戰。它使用相同的律法：人們穿他們的「外套」（即，表達他們的興趣、習慣和風格）和其他人並列在積極的表現過程中。他們使用他們的專門技能和知識，在不同的大道上前進：演員對正在觀看的人投射出性格及和他人之間的纏結；學生們像同事一般，積極地結合在一起，專注在任務上，以供應他們的客戶（「在腦海裡的觀眾」）。要演員從事後者，就如同要求學生達成前者一樣荒謬（那等於是在他們尚無需要當演員之前，卻要求他們準備學習這門技術）。

這兩條大道可能偶爾交會──例如，當學生需要直接經驗某事件的壓力和刺激的時候，（如同在第七章的「獵虎」裡）或者，當演員需要一個直接而迅速的理解，與解釋相反，比如說，對於莎士比亞時代的全球劇場或天鵝劇場，建立一個短而獨立自

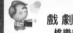
主的專家外衣會議，使演員們限定為希望被錄用的臨時演員，可能遇見伯比奇先生，並且，在被指引劇場四周的同時，能特別認識到劇場和戲劇之間有一種共生的關係。

　　使我堅信朝這些道路來思考，是開始於在德蘭大學的那天晚上，當「三智者」和「城堡」無意中在我腦海裡交會時發現的。自從那時起，我們已經走過來很長一段路。

　　關於你對專家外衣同等於劇場的懷疑：若說我如此做，實在是一個錯誤假設。我看見劇場表現的*律法*——看見的和不被看見的，說話的和保留的，靜態的和移動的，每一向度均被有意義地表現出來——當應用在兩者上時。當你視*時間*為被不同地使用，你說的沒錯。我以這種方法做總結：人臉通常擁有一張嘴、一個鼻子、兩個耳朵和兩個眼睛，以周圍零件把這些要素連接在一起。結合及包圍的零件建立臉的溝通系統。劇場有很多「溝通的臉」包圍並且給與各種形態一些有效的法則：

<div align="right">

敬你的，
桃樂絲

</div>

附錄 A

主教的信

———————————————————————

　　我向你們男修道院裡所有的全聖本篤修會的僧侶們問候！

　　身為齊賈斯特神聖轄區的主教，我的願望是在齊賈斯特大教堂裡創設一所婦女神院，並稱之為聖瑪莉·馬格達連納修女院。我想給她們一本書做為非常特別的禮物，來幫助其了解全聖本篤修會的生活模式。你們以書稿美工製作者及作者的名聲，甚至已經傳播到我們南方的齊賈斯特區。因此我現在要求你們來為齊賈斯特區的好修女們製作一本你們最善長的手抄稿本來榮耀我們。我們的修女們將需要了解在神院裡從事於服務上帝的生活，正如你們的一樣依據全聖本篤修會的規章，她們需要知道你們僧侶對不同職位所應履行的職責有哪些，以及他們可能面對的問題是什麼。並且是否能請你們將全聖本篤修會的程序規章細節也包括在特別的稿本裡，以及每日作息和出席儀式的資訊。

　　我已經看過由你們製作的稿本，精美地將書以美麗的邊飾及插圖來美工製作，假如你們能應修女們的要求，製作這樣一本精美彩飾的書來，我們將感到極大的榮耀。我聽說你們已經擴充了繕寫室，好有較大的空間及較多光照以供著作及抄寫工作。我在寄出這羊皮紙文件的同時，附上一百金塊，以供完成擴建工程。

　　我將於一月二十七號來到你們的全聖本篤修會男修道院，來接收這本最特別的書。

我，如往常一樣，
是你們在基督裡的兄弟
主教　安塞爾姆

齊賈斯特

附錄 B

修道院基層平面圖

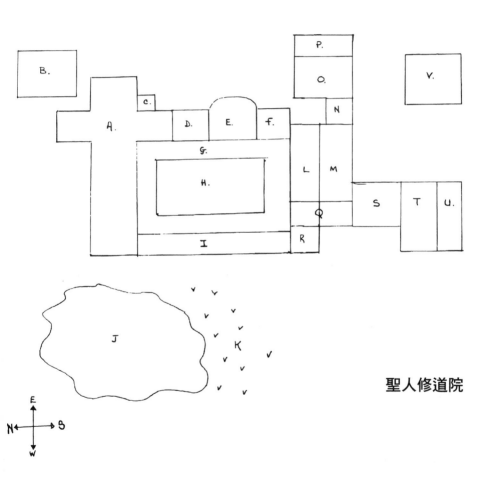

聖人修道院

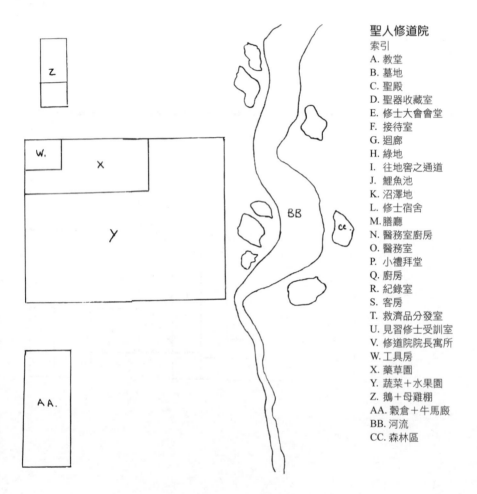

聖人修道院
索引
A. 教堂
B. 墓地
C. 聖殿
D. 聖器收藏室
E. 修士大會會堂
F. 接待室
G. 迴廊
H. 綠地
I. 往地窖之通道
J. 鯉魚池
K. 沼澤地
L. 修士宿舍
M. 膳廳
N. 醫務室廚房
O. 醫務室
P. 小禮拜堂
Q. 廚房
R. 紀錄室
S. 客房
T. 救濟品分發室
U. 見習修士受訓室
V. 修道院院長寓所
W. 工具房
X. 藥草園
Y. 蔬菜＋水果園
Z. 鵝＋母雞棚
AA. 穀倉＋牛馬廄
BB. 河流
CC. 森林區

註　原平面圖是「公共尺寸」，好讓七歲大的這班學童們能夠全部聚集在這平面圖旁來
　　討論及修改它

附錄 C

一些有關室內劇場的摘記，
及「拯救泰勒森」的完整劇本

羅伯‧伯瑞恩（Robert S. Breen）在他的室內劇場討論集成（Chamber Theatre, New York: Prentice Hall, 1987）裡，對這形式做了這樣的定義：「室內劇場致力主張於：理想的文學經驗，是戲劇同時存在其中，描述著事實的幻象（社會的和心理的寫實性），可能與小說『在行動片刻中察驗人類動機』的敘述特權，有利地結合在一起。」（p. 5）

桃樂絲因為沒有合適的文本來產生她所需要的故事，好來準備第八節課（譯註：一節課有三小時）「英國的亞瑟王」的工作，她要她的學生們在這當中，親身經驗這「好像它當時可能是」的故事的一部分，因此桃樂絲必須自己創作一個文本。如果她是在傳統的學校班級的環境背景中工作，她和這些孩子們將會使用語言修辭，來創作這「拯救泰勒森」的故事，然後，討論著是誰有理由來說這故事。因此，首先，他們可能會一起精心設計一個短篇故事，並且在同意了完成的版本之後，然後決定於說這故事者的身份及觀點。

然而，桃樂絲在這事例中必須事先選擇這敘事人。她選擇了一位同袍的妻子——這故事藉著口傳傳統來流傳。此外，同樣地，室內戲劇的排演時間，通常是花在學生們手裡實拿著文本，這文本告知且引導著動作，這優先事項也必須被免除，在這早晨的單一一節課程中，這時間被花在直接嘗試行動來配合故事。

拯救泰勒森

　　這敘事人，愛維琳（Eivlin），同袍之一的瑞斯‧阿‧錫恩（Rhys ap Sion）之妻，坐在一捲軸旁。泰勒森 I 分開坐著，他的豎琴放在他兩膝上。高奇邁 I 在整個敘述故事的過程中熟睡著，泰勒森 II 站在他旁邊。高奇邁 II 和同袍們在一起。每一個人在他的無袖短外套上（tabard，譯註：中世紀武士穿在鎧甲上的）戴上了名牌。這短上衣是由白紙做成，釘在他們的肩上，並且收進他們的皮帶或褲子裡。代表這些在夢中而不是同袍的人的演員們——划槳手、商人、旅行者、乞丐——聚集在舞台上的另一部分。

　　敘事人（站著，移到睡著的高奇邁身邊）：大家好！我是愛維琳，瑞斯‧阿‧錫恩之妻，我夫是以前不列顛至高之王——亞瑟的同袍之一。有人說亞瑟現在戰敗了，其他人說他被帶到祝福之島休息，直到在我們的土地上將需要這偉大之劍和種馬的時刻。高奇邁，他躺在這裡睡著，曾經夢到他和同袍們如何救了偉大的吟遊詩人泰勒森（她移到泰勒森 I，他看不到她）。接著以同袍們所記得的，來看這高奇邁的夢，現在，在他們至高之王的身邊不再有要打的仗。高奇邁在他夢中（高奇邁 I 在夢中起身）看到他的同袍……

　　高奇邁 I：……站在一艘船裡（同袍們移入一個船形物）。

　　敘事人：划槳手敏捷地划船（兩個划槳手移步到船前開始划船。泰勒森 I 輕撥著豎琴弦）。

　　高奇邁 I：同袍們帶著豎琴手泰勒森前赴亞瑟（高奇邁 I 再度躺下睡著，直到結束為止）。

　　敘事人：泰勒森之前在戰役中被擄獲，且被帶到……

　　同袍們：……到小不列顛（划槳手停下來，跳出來，並且手繫住船，讓同袍們和高奇邁 II 走出船來）。

高奇邁 II：讓我們留下我們的武器，及所有會暴露我們武士身份的裝備〔他們把他們的（想像）矛、盾、及（紙）無袖短外套留在船上，划槳手把它帶走後，再重新加入他們的群隊〕。

敘事人：然後開始一個勞累的搜尋行動（同袍們像似勞累地走著一般，成群移動）。

他們來到一個城鎮（商人和旅行者一群站起來，並且叫賣著他們的物品，忙著買賣。同袍們在他們之間移動）……

幾個同袍：……詢問泰勒森的下落。

敘事人：有些人描述著，有些人表現著……

一同袍：……他走路的樣子是（學泰勒森的樣子走著）……

一同袍：……高貴，但不高傲（學泰勒森的樣子走著。泰勒森 I 看著，面帶微笑，且撥一響亮的和弦，代做評論）。

敘事人：其他的同袍們描述他的大紅羊毛披風，表現著……

一同袍：……它是如何飄垂在他身上（走動並表現）。

一同袍：……他如何用它來當毯子避寒（走動並表現）。

一同袍：……他如何藏匿他的豎琴以防偷竊（表現）……

一同袍：……以及天氣（表現）。

敘事人：他們問了好多次（商人們退回到他們的群組裡）……

同袍們：……但都失望了（他們繼續走著，然後垂頭喪氣地坐下來。泰勒森 I 撥著柔和而疲累的弦音）。

敘事人：光明的高奇邁命令他們（高奇邁 II 從同袍中站起來）……

高奇邁 II：……起來，把你們疲累的腳綁緊起來（他們是這麼做），讓我們……

同袍們：……繼續我們的行程。

敘事人：他們在途中所遇到的所有人都不知道吟遊詩人泰勒

森的下落（旅行者起來，和同袍們相遇，然後返回，再次將他們的背對著觀眾，坐下來）。終於有一天，當他們站在一座堡壘旁時，他們聽到（一個旅行者起身）……

　　一同袍：……一個過路人（這個旅行者走起路來好像頭上頂著一個盤子）……

　　一同袍：……一個少年帶著幾條麵包和蜜酒……

　　一同袍：……吹著口哨（這「男孩」吹著一個曲調的口哨，使得全部的人都轉頭看著他。泰勒森Ⅰ輕柔地撥著這曲調的弦音）。

　　敘事人：他吹著的這曲調是……

　　高奇邁Ⅱ：泰勒森的歌曲！（他抓住這男孩）

　　同袍們：就是這一位（他們全部移向這男孩）。

　　敘事人：高奇邁和他的伙伴們聚集圍繞著這少年，並問他是從何處……

　　高奇邁Ⅱ：……學會那首歌曲的。

　　敘事人：這男孩停下來，高奇邁溫和地說……

　　高奇邁Ⅱ：把這盤子放下。

　　敘事人：他遵從了（這男孩照著做），雖然他害怕且畏縮，好像做錯了什麼而被逮住。一個同袍溫和地對他說話，並挽起他的手臂……

　　一同袍（如此做）：……我們沒有惡意……

　　一同袍（輕輕觸摸這男孩）：……那首歌……

　　敘事人：對此，這男孩站直起來，打量著他，拉著這群同袍們進到一條狹窄街道，遠離開始聚集的人群（隨著觀望群眾向他們移進的同時，泰勒森Ⅰ以豎琴伴奏著強度的和弦音）……

　　觀望群眾：這裡出了什麼糾紛嗎？你們為什麼詰問這男孩？他沒做錯事情。這大麥麵包和蜜酒……，……是他自己的……，

……因為他已在酒館內付過錢了。

　　敘事人：高奇邁站出來，對所有的人說話（豎琴音輕輕地緩慢下來到靜止）。

　　高奇邁Ⅱ：朋友們……

　　敘事人：……他說著，並且公正地說……

　　高奇邁Ⅱ：……我們聽到這音調，認出它好像是從我們大不列顛的家鄉來的。

　　敘事人：一個同袍，我的丈夫，瑞斯‧阿‧錫恩，以他的溫和表情著名，然後說道……

　　瑞斯：我們從家鄉遠道而來，卻在你們國家聽到那首歌，令我們感到驚訝。

　　敘事人：對此，人們聚近來聽瑞斯還有什麼話要說（他們圍繞著瑞斯）他沒說話而是輕聲用口哨吹著男孩的同一曲調。這群眾在他們自己之間嘰哩咕嚕起來……

　　群眾：和這男孩的曲調一樣……

　　敘事人：……他們更加好奇，想知道……

　　群眾：……這曲調有什麼特別的地方？

　　泰勒森Ⅱ（**搖著他的頭**）：我的歌有什麼特別之處（它們當然沒特別之處，聽下去）？

　　敘事人：高奇邁看到他必須給與進一步的解釋，但是他感到為難，不知最好是該如何說，而又不洩露他和他同袍們的身份，以及他們所要尋找的人是誰。最後，他說著，手指著瑞斯‧阿‧錫恩……

　　高奇邁Ⅱ：我這位朋友正尋找著他的父親，一位老人，他帶著蜜酒及麵粉旅行到這裡來賣。

　　敘事人：當高奇邁這麼說時，所有的同袍們點頭同意著，但是挨近著這男孩（他們這麼做），當瑞斯拾起這男孩的蜜酒罐及

盤子（他這麼做），並且把它伸出來，說著……

瑞斯：這些正是我父親販賣的東西，而現在這男孩已聽到他的曲調，否則他怎麼可能會知道它？

敘事人：這群眾思考著，開始在他們自己之間交頭接耳，同時瑞斯將麵包和蜜酒罐歸還到這男孩的手裡（他這麼做，泰勒森非常輕柔地彈著他的曲調），並且貝德懷（Bedwyr）帶著微笑站前一步（他如此做），並且禮貌地鞠躬，說著……

貝德懷：如果你們能夠讓開一點，好讓我們向這男孩問話，我們可能能發現一些事情來幫助我們找到這親愛的老人，他對我們這位朋友來說是多麼地重要。

敘事人：對此，群眾開始離開，並回過頭看，好像要確定貝德懷說的是真話。同袍們把男孩拉下坐著，並坐在他身旁，注意著不使他感到擁擠，也不碰撞了盤子而溢灑了蜜酒，或傾落了麵包（當敘事人描述他們時，群眾及同袍們做著這些事情）。

敘事人：瑞斯輕柔地對這男孩說話……

瑞斯：你在這附近曾經看過一個高的老人，身穿著一件大的紅色披風嗎？

敘事人：這男孩的眼睛張大起來，並且瞥視了群眾（他這麼做），他靠近瑞斯及貝德懷，悄聲說（他彎身更靠近他們）……

男孩：你們是尋找吟遊詩人泰勒森的同伴嗎？

敘事人：他們內心興奮極了，可是沒有表現出來，只有略瞥四周高聳過他們的偉牆，及仍然等著的群眾們。事後，當瑞斯安全地回到家，並且坐在我們爐火旁，手裡捧著他自己的蜜酒牛角杯（瑞斯移近敘事人，同時其他所有人都凝住不動），他說……

瑞斯：太太，我沒有撒謊，當時真令我們冒汗，因為我們不能表現出我們已了解這男孩所說的……

敘事人：……並且加上……

瑞斯：⋯⋯再者，我們渴望歡舞及喊叫，但是那群眾仍然疑心我們有意加害這男孩。

敘事人：這是他對我說的。但是在當時他所說的是屬於未來，而他們仍然處於危險情境中。所以薩依走前一步，對群眾說⋯⋯

薩依：這附近是否有酒館能讓我們分享一罐蜜酒或麥酒，或是任何我們聽說你們在小不列顛所製造的酒？

敘事人：對此，群眾愉悅地引導這群同袍們到附近的一個酒館（他們擠進去，並安靜地一起喝酒，有些人變成了侍者，服務著其他人，這群同袍們付賬），很高興得知更多有關這些旅行者及他們所要找的老人的背景。但是一個男人可疑地站在一邊，仔細地觀察著貝德懷和高奇邁是如何將這男孩帶到牆裡的拱壁旁（他們這麼做，而一個男人向他們靠近）。瑞斯，我的丈夫注意著那名男人，並帶著男孩的麵包和蜜酒到他能站在同袍們和那可能是間諜的男人之間（他這麼做）。高奇邁和貝德懷然後問這男孩是否知道⋯⋯

貝德懷：⋯⋯吟遊詩人泰勒森目前下落何處？

敘事人：對這答案，這男孩做了意味深長的眼神，瞥向這高過他們頭部的大堡壘。他轉過身，並且用手指在地上的塵土上畫一個有柵欄的窗戶，對著貝德懷的耳朵說⋯⋯

男孩：他們把他打入深處的地牢裡，那裡沒有人能探望他，只有我能帶食物給他。

敘事人：然後貝德懷說話，細聲地，同時他的腦海裡對泰勒森被囚埋在石窖裡充滿恐懼，他說⋯⋯

貝德懷：他還好嗎？

敘事人：這男孩描述著水如何滲透著牆壁，所以濕蕨類從裂縫中長出來，又說⋯⋯

男孩：……老鼠不停地在地上跑來跑去，以及其他像他一樣的囚犯的哭聲。

敘事人：這兩人被這男孩的敘述而受到驚駭，又問……

貝德懷：你能帶我們到這個地方嗎？

敘事人：這少年搖頭說……

男孩：只有我能經過這大門，除了當乞丐們前來補殺老鼠為食的日子以外。

敘事人：對此，我的瑞斯豎耳聆聽，並且注意觀察那個監視者是否也聽到了（他如此做）。他開始哼著一個曲調（他如此做）來遮掩著這男孩可能要說的任何字句。並且高奇邁彎身更靠近男孩來問他……

高奇邁Ⅱ：在不會帶給你自己傷害的前提下，你能指示我們如何進入這地方的途徑嗎？

敘事人：這男孩說他可以畫一張地圖來展示這途徑，但是提醒他們要注意有關……

男孩：……那個保管鑰匙的守衛們，他們的規定是只准帶食物和飲料進入，且在某某日子，死老鼠可讓乞丐裝袋帶走。

敘事人：貝德懷和高奇邁在他耳邊悄聲說兩件事情。貝德懷要求他是否能對泰勒森說……

貝德懷：貝德懷向你問候……

敘事人：……並且高奇邁說……

高奇邁Ⅱ：泰勒森沒有被遺忘。吩咐他要注意聽這歌曲。

敘事人：他們然後和這男孩約定等他帶這擔子的蜜酒和麵包給泰勒森及其他囚犯之後，再回到這酒館裡和他們碰面。瑞斯便將這大盤酒食還給這男孩，並向酒館裡面叫喚同袍們（這男孩離開，並且坐到群眾之間，背對著觀眾）。那監視人已離開這牆的遮蔽，留給他們……

瑞斯：……不確定他是朋友還是敵人。

敘事人：這群同袍們離開酒館，並全部聚集起來討論該如何做。當瑞斯·阿·錫恩守望著的同時，高奇邁安靜地說……

高奇邁 II：伙伴們，必須是乞丐的裝扮，但是我們必須以這些旅行人的披風交換破衣及殘物，並且赤腳進入這可怕的地方，在殺死老鼠的同時，從那裡劫走泰勒森。

敘事人：他們全都同意，但是沒有一個喜歡這殺鼠工作。他們做了計畫：首先是去找願意以自己污穢的破衣物來交換他們的羊毛披風的乞丐。因此他們在這城鎮裡逛著，假裝是讚賞的陌生人，而最後，終於來到一群圍繞著一團微弱火堆而蹲縮著的乞丐面前（這群眾變成乞丐群；同袍們適當地逛著）。高奇邁有貝德懷緊跟在後，向他們走近，並且說道……

高奇邁 II：我們是一群商人，專注於一種活動。你們是否願意以你們的破舊衣物來換取這些披風和其他衣物？

敘事人：這些乞丐們心存懷疑地上前（他們如此做）來上下打量他們，手指摸著這披風和緊身上衣的上好羊毛料。然後他們彼此間竊竊私語，直到一位較大膽的人開口說……

乞丐：有錢人通常不會來找我們。你們能發誓你們沒有惡意嗎？

敘事人：因此，所有同袍們把手放在心上發誓，說……

同袍們：對此，我們發誓。

敘事人：他們因而更靠近火堆，以他們的披風換取乞丐們的破衣物（他們如此做）。這男孩回來，在酒館裡等著他們，看到他們的打扮而感到驚訝，直到高奇邁唱著泰勒森的曲調（他這麼做，同時泰勒森 II 也彈著同樣曲調）。然後這男孩在酒館外的沙地上畫著他們應該依據的平面圖，並且警告他們……

男孩：這些守衛會數你們進去的人數和出來的人數，並且會

看著你們殺老鼠和裝袋。我已照我的承諾，把你們的信息傳給那吟遊詩人，而他也聽了。

敘事人：然後他問他們是否有刀子。他們便展示他們的作戰飛刀（他們拔出他們的武器）是如何藏匿在他們的緊身內衣裡。他便帶領他們來到堡壘的入口，在許多層階梯的頂部（他們跟隨著男孩，「攀登」）。他敲打著門（他如此做），並躲藏起來（他如此做）等著，好引導他們快速下來。這門從裡面打開，一個粗暴的守衛站在那裡（群眾中的一位扮演守衛的角色）。我的男人，瑞斯，站上前去，因為在這群伙伴當中，只有他最擅長聲音模仿的戲謔，他以十足的乞丐聲音說話，彷彿已沒有牙齒來咀嚼肉一般。在收穫節（Lammastide，譯註：舊節慶，於八月一日舉行）或收穫期間，當蜜酒牛角杯繞巡餐桌之際，他常常以這戲謔令亞瑟王的廳堂裡充滿了歡笑。

瑞斯：該我們來領取老鼠的時候到了，冬天來了，那個……

敘事人：令他們高興的是，這扇門打開了些，其他的守衛們上前來（他們從群眾中如此做）察看每一個進入這黑暗迷宮的人（他們經過守衛，沿著許多地下道的轉角，摸索著路徑，發出老鼠的聲音。泰勒森 II 從泰勒森 I 處拿走豎琴後，移位獨自坐著，並把它放到背後）。

敘事人：他們走著，感覺到越走越深入迷宮裡，高奇邁輕柔地唱著泰勒森的歌（他如此做，而當他們繞行靠近泰勒森時，泰勒森在豎琴上撥了和弦音來回應）。這和弦音引導著他們，他們終於到達！他們僅僅略停下來，悄悄報他們的名字，便開始捕殺老鼠（每個人摸了泰勒森，他握著豎琴站立著，在尖叫和牢騷聲中，他們襲擊老鼠）。當鼠堆增大了，他們不把它們裝進大袋子裡，而是把這豎琴〔泰勒森心愛的，傳說中說它是在祝福之島上由光明的勞（Lugh of the Light）賜給他的〕放進一個袋子裡。然

後，他們之中體格最小的一位，當然是我的瑞斯，把他的破衣物
給泰勒森穿上，自己爬進另一個袋子裡（他們做所有這些動
作）。手裡拿著一些死老鼠來嚇唬這些守衛，守衛們害怕這些棕
色老鼠會帶給他們鼠疫，同袍們開道，其中一位將瑞斯甩上肩上
扛著，來到大門，在這裡，守衛們仔細地觀察他們，並數著每一
個「乞丐」（他們如此做）。之後，這大門在他們身後關上，這
男孩從他躲藏的地方上前來，並帶他們走下堡壘。當他們遠離了
大堡壘，我可憐的瑞斯才被釋放出來（已經做了）呼吸新鮮的空
氣，而他們仍赤著腳，便開始找尋海岸及他們的船隻（這男孩和
他們在一起；他們走向海岸的路上，泰勒森II帶著他的豎琴，而
他們唱著泰勒森的歌；划槳手們把船帶來，他們爬入船內，仍不
停地唱著）。這些是他們唱的歌詞：

「大海沖擊著沿岸，
歷經地老之齡，
它仍然唱著，
每一朵浪花的樂音
呼喚著細沙，
不朽的，不滅的……自由。」

（當敘事人說話時，他們哼著曲。她站起來，走向高奇
邁I。他打開眼睛，慢慢站起身來。泰勒森I從坐在船裡的泰勒
森II處拿走豎琴。所有在船裡的人凝住不動，而泰勒森I站在高
奇邁I身邊。泰勒森I、高奇邁I和敘事人愛維琳齊聲說）這就
是高奇邁所作的夢。

室內劇場的價值與方法論

　　室內劇場吸引桃樂絲的地方，是在於它使展現一個故事變得可能。敘事人說並且掌握著形式，同時這展現包括了演員示範著行動。因為敘事人說明了故事中人物的動機和衝擊，演員們不用背負那些情感上的重擔。所有他們被要求去做的，是給與一個粗略的「表象」，來顯示這些情感大概是什麼樣子。例如，在高奇邁劇本中，一個舞台導演的方向指示著「他們沮喪地坐著。」

　　一個有趣的特徵，特別是關聯到教育的內容，是在將表現動機和情感的責任交給敘事人的同時，為了達成運作效用，這演員仍然必須了解這些動機和情感。因此，似非而是地，學生們可能強烈地感覺到這事件的緊張度，從吸收敘事人所描述的角色的情感中感受出來，因為對於「必須表現出感情」的負擔因素被移除了。當學生們示範著傳達故事的行為時，敘事人幾乎是求助於他們的感受和情感。

　　室內劇場可由老師和學生們密切合作地從他們在想出構想當中發展出來。這高奇邁的故事是故意設計來使用全體人員，女孩們和男孩們，稱高奇邁的武士伙伴們為「同袍們」，因此避免了性別問題，並且使用了兩個泰勒森和兩個高奇邁，來顯示室內劇場如何能容許公約被介紹出來，而這情況在自然的劇場情況下是不可能的。

　　像這樣的學習活動期間，使老師能夠實際地指導有關戲劇是如何作業，尤其是在「自我觀察」的念頭上。因此，一個躍進，專家外衣的形式允許一個轉移，即從企業的同事轉移到戲劇製作的同事。

　　如同我們已經說的，因一些不同的原因，這不是一個室內劇場作品的典型例子。桃樂絲在製作錄音帶的高奇邁故事中，已經

介紹了一個冒險（從土牢中拯救泰勒森）的可能性，以備學生們
對這種戲劇製作有興趣。他們事實上的確從他們自己的劇本中選
擇了拯救劇情，且被公開地讀出來，就如：「同袍們在一個夢裡
拯救泰勒森，而裡頭有老鼠。」因為時間不夠充裕，桃樂絲同時
選擇了由誰的「聲音」（愛維琳的）來擔任敘事人，以及由她自
己來創作這劇本。

在較佳的情況下，室內劇場作品的主要價值在於參與者必須
仔細解讀這寫稿，才能闡明哪一部分是表達行動、說話、與態
度。因為這敘事體的行動部分將由人立刻在空間中的移動來示
範，重要的是，他們藉著仔細閱讀文本來決定誰是敘事者，以及
這個人對所說的故事情節的投入有多少。這個形成了戲劇行動的
指導方針，且導致參與者對透析作者的意圖及觀點會比複習故事
台詞更為深入。

對「敘事人」的決定的一個例子，可以從一個非常簡單的無
名兒詩當中看出來：

Jack and Jill（傑克和吉爾）
Went up the hill（一同上山丘）
To fetch a pail of water（去汲一桶水）
Jack fell down（傑克跌下來）
And broke his crown（跌破了牙冠）
And Jill came tumbling after（而吉爾跟著翻滾下來）

是誰說這故事，又為什麼？這會是第一個討論的基礎。這立
即在人類的難題中將一個事實的敘述提高地位。十二歲的學童以
此兒詩為藍本，創作出一齣室內劇場版本，劇情為一群鄰居抱著
兩個死了的男孩及他們手裡的桶子來見他們的父母。這敘事人以

祖母的身份，向一群未來一代的孩子們展示著教堂墓地的一個大理石紀念碑，其上是兩個小孩和桶子（以真的小孩代表雕像）。

這室內劇場版本如下：

傑克和吉爾（敘事人指著紀念碑）

（兩個鬼魂角色打扮得完全和紀念碑的小孩一樣，帶著桶子走進場景）

一同上山丘（傑克和吉爾走著）

（他們的母親喊著）去汲一桶水（這兩個孩子在山丘頂上操作著井水幫浦）

（傑克掉進去，而吉爾試圖幫忙）

（鄰居們跑來，救孩子們出來）

（他們已經死了；而被鄰居們抱到他們父母的茅屋）

（敘事人，在他們鬼魂般的葬儀行列經過時，對她的真的孫子女說）傑克跌下來

（鄰居們在茅屋門口對這母親說）跌破了牙冠

（這母親問）那吉爾呢？

（鄰居們回答）跟著翻滾下來

（這祖母及孩子們注視著紀念碑，而鄰居鬼魂及家屬的葬儀行列抬著兩個棺材從教堂旁邊經過。當這祖母及孩子們對這紀念碑往上看時，輕聲地唸誦著這首兒詩。）

你可能會想簡短地檢討以下敘述文字，好像你將要把這些事件轉形成室內戲劇，問你自己兩個基本的問題：

1. 說故事的人是誰？

2. 這個人對這些事件的投入是什麼？

第一個是從鐵達尼號輪船沉船的敘事〔探索鐵達尼號輪船（Robert D. Ballard, Exploring the Titanic），London: Pyramid Books, 1988，第二個敘事是從傳說之鄉（Fabled Lands）New

York: Life Time Books, 1986〕。

在一九一二年四月十日星期三，鐵達尼號客輪的乘客們開始到英國南部的南安普敦港（Southampton），目的地——紐約。當茹絲・貝可和她母親、妹妹、及兩歲大的弟弟理查登上了船，為之目眩。她的父親在印度是傳教士。其餘的家人乘船到紐約為小理查找醫療，他在印度時得了一種嚴重的病症。他們訂了鐵達尼號的二等艙票。

十二歲的茹絲非常喜歡這輪船。當她在甲板上推著弟弟的嬰兒車，她對所見到的景象印象深刻。「到處都是新的！」她記得。「我們的客艙跟飯店的房間一般，好大一間。餐廳好富麗——亞麻桌巾，所有你能想像的發亮、打光的銀器。」

隔絕的世界

這故事開始是以一個牧羊人在靠近聖瑪麗亞教區的一個山坡上消磨一個夏日的下午，大約離埋葬聖愛得蒙（"Bury St. Edmunds"，譯註：此為英國一地名）五英哩遠的地方。他坐在一個橡樹叢的樹蔭下，被他的羊群圍繞著。在山丘下的谷裡，村莊裡的男人和男孩們忙著曬製乾草，而牧羊人可時而聽見微弱的喊叫或笑聲。但是圍繞著樹林的氣氛極為安靜，除了圍繞羊群的蒼蠅嗡嗡聲以及蟋蟀的唧啾聲以外。

然後，當一個輕微的哭號打破了寧靜，羊群疑惑地輕彈著牠們的耳朵。這聲音跟隨著一個高音調、狂亂的低號聲。一陣子之後，當這低號聲沒有停止，這牧羊人埋怨地站起來，他緩步穿過樹林，往聲源的方向走去。

這低號聲是從山丘上方的一個被棄置的狼坑發出來的，此坑是一窪堅硬的紅土，邊緣是荊棘，這裡是那些曾經威脅村莊的狼

群被丟棄此處任其死亡的地方。這地方被認為是鬧鬼之地。來到這坑的邊緣，這牧羊人驚愕地往下看。

在底部蜷縮成一團的竟是一個男孩和一個女孩，除了他們虛弱消瘦的形象以外，他們看起來和牧羊人村莊中的任何一個小孩一樣。但是他們以葉子和花朵為衣服，而他們的肌膚比人類小孩的更透明，像是春天彎垂在烏日（Ouse）河畔上嫩柳條的新綠色。再者，他們臉龐旁的捲髮，跟河邊蘆葦一樣綠。

當你讀了這兩個文本之後，你的腦海裡產生什麼樣的想法？你選擇誰來當這鐵達尼號文本的敘事人？很明顯地，這作者有許多種資訊，不僅僅只是關於這艘船（甲板、房間的大小、銀器），而且還有關於人物、他們航海的原因，以及茹絲個人對這場合的反應（目眩、印象深刻、喜悅）。這可能暗示了茹絲本人是敘事人——或許在她老年時回憶著這從南安普敦港出發的航海旅行。你然後可能會考慮到第二個問題，她在詳述她的記憶時的投入。

你將已經注意到或許這敘事人在第一段落裡談及茹絲，這可能讓你重新思考茹絲是否是敘事人。或許是碼頭旁的一幅人身呎吋的畫，可能以鐵達尼號及一大群人潮為內容？可能在博物館裡？一個館長向參觀者解釋細節？然後當畫中人物被詳述到的時候，他們可以站出來示範這些事件。再者，你考慮到如何來表達這艘輪船——或許以群眾及茹絲家人登船及自行散開的方式？如何示範這家庭成員的不同關心事項：這小弟弟的嚴重病情，或許這母親為這多天的航行，而焦慮地安置好每個人；茹絲的興奮及獨立探索，然而同時又要照顧她的嬰兒弟弟？

你將如何應付這茹絲「回溯」的敘述，假如這館長是你的敘事人？當你小心地「質問」這文本，來找尋敘事人及投入的重心點的時候，這些種類的問題會突然間向你挑釁。你可能將你的

「圖畫」替換為「照片」——茹絲家人帶著行李，準備登船。誰需要諮詢這照片？或許是電視製作人，透過快樂的照片，來建立這艘註定毀滅的船的悲劇航行。這樣的敘事人可能也有另一張照片，有關茹絲少女時代寫信告訴她父親這艘令人驚嘆的船。你這時可能會考慮兩個茹絲——一個是從快樂的家庭照片，她推著她弟弟的嬰兒車；另一張是較文靜的茹絲正寫信給她的父親。這可能使你懷疑茹絲的父親是否可能收到她這封信，這樣他的印度背景可能已被展示出來。你甚至可能產生一個想法，有關船上的服務員，當他們重回到在鐵達尼號上擺設晚餐的記憶時，他們記起這特別的一家人。

第二個文本明顯地是一個人說故事的形式，詳細說明一些曾經發生的不尋常事件。一個彈魯特琴的吟遊詩人、或是一個彈吉他的現代說故事者，被附和著他的引介而發出各種聲音的人圍繞著？你是否考慮這些演員們可能也扮成羊群？你可能想過當這些故事必須被訴說時，是在許多不同的場合下——或許是向織錦畫的藝術家們說？——這些演員可能製造場景來讓藝術家們「畫」細節，或是當這故事展開來時，擺成短暫的「雕像」。

在這故事中，有一些有趣的地點，所以你可能已經仔細考慮如何安排移動人物，來象徵橡樹群、村莊、曬製乾草的男孩們，以及狼坑。同時，除了這牧羊人及這兩個奇怪的小孩之外，你還想引進多少人物？

尚有一個因素。這故事已經由兩個歷史學家於十二世紀時被正確地記錄下來，所以它可以被一個遊走民間的傳道者或演員們敘述出來，這些民眾或許被這奇怪的人物及暗示著妖靈的出現而感到訝異及驚嚇。

不管你已考慮的是哪些選擇，都將已領導你對這些文本做一非常徹底的審查，而你可能已愉悅地驚訝到你所產生出來的構想

的種類及數量，我們希望是如此，這樣的事情的確會在你身上日
益根深柢固。

附錄 D

英國亞瑟王時期的發音導讀

　　我們已用了一個簡單的重新拼字系統，除了這「ə」字母用來
表達在「matter」中「er」的發音，或在「approve」中的「a」以
外。在一字母上方的短橫線－，表示長音。

Agravaine.	Ágràvayn
Aldwulf.	Áldwŏŏlf.
Bedwyr	Bédweer
Bernician	Bernissiən
Caledrwlch	Kalédrewlk.
Camlann	Kámlan
Cei	Sī́
Ceincaled	Sī́inkáaled.
Cerdic.	Chérdik.
Dunn Fionn	Dun Féeon
Eirlin	Áyvlin.
Gwalchmai.	Gwálkmī̇́
Gwynhwyfar	Gwinwífə
Innsi Erc	Insi Érk
Lot of Orcade	Lot əf Áwkàdi.
Lugh	Lŏ̄og
Medraut	Médrawt
Morgawse	Məgáwsə
Rhys ap Sion	Riss ap Sśīən.
Teilesan	Tiléesən
Uther Pendragon.	Ŏotha Pendrágən

國家圖書館出版品預行編目資料

戲劇教學：桃樂絲‧希斯考特的「專家外衣」教育模式／Dorothy
Heathcote, Gavin Bolton 著；鄭黛瓊等譯.
-- 初版. -- 臺北市：心理, 2006（民 95）
面 ； 公分. -- （課程教學系列；41305）
譯自：Drama for learning: Dorothy Heathcote's mantle of the
expert approach to education
ISBN 978-957-702-912-6（平裝）

1. 戲劇—教學法

980.3 95010497

課程教學系列 41305

戲劇教學：桃樂絲‧希斯考特的「專家外衣」教育模式

作　　者：Dorothy Heathcote & Gavin Bolton
譯　　者：鄭黛瓊、鄭黛君
執行編輯：高碧嶸
總 編 輯：林敬堯
發 行 人：洪有義
出 版 者：心理出版社股份有限公司
地　　址：231 新北市新店區光明街 288 號 7 樓
電　　話：(02) 29150566
傳　　真：(02) 29152928
郵撥帳號：19293172　心理出版社股份有限公司
網　　址：http://www.psy.com.tw
電子信箱：psychoco@ms15.hinet.net
駐美代表：Lisa Wu（lisawu99@optonline.net）
排 版 者：辰皓國際出版製作有限公司
印 刷 者：辰皓國際出版製作有限公司
初版一刷：2006 年 6 月
初版三刷：2019 年 7 月
I S B N：978-957-702-912-6
定　　價：新台幣 280 元